築覺

「閱讀紐約建築」

Arch.Touch

V

序一

八年「築覺」旅程

第一次為許允恆（Simon）的著作「築覺」系列寫序，是在二〇一二年。這一篇，已是第五篇。

我上一次到訪紐約，是在二十五年前。當時獲得亞洲文化協會（Asian Cultural Council）的資助，到美國三藩市、芝加哥及紐約三個城市進行城市設計研究。亞洲文化協會的總部在紐約，旅程的一切安排，例如參觀政府部門和建築師事務所等，都由協會一一代勞。協會還給我送贈百老匯門票，欣賞當地著名的音樂劇。

還記得，當年到訪了貝聿銘在紐約的公司，可惜他本人不在，由同事帶我參觀。最深印象的，是大堂內仍放著一個香港中國銀行大廈的模型。

紐約的摩天大廈享負盛名。當中有裝飾藝術風格（Art Deco）的帝國大廈和克萊斯勒大廈，也有由 César Pelli 設計，屬上世紀八十年代後現代主義風格的世界金融中心。另外，世貿中心「雙子塔」是當年訪問紐約必到之地，可惜大樓在二〇〇一年九一一悲劇後，經已成為歷史。我亦參觀了在中央公園旁邊，由現代主義建築大師 Frank Lloyd Wright 設計的古根漢美術館。

考察之旅其中一個目的，是看海濱設計。協會人員帶我來到曼克頓最南面的 Battery Park City 海濱長廊 The Esplanade 參觀，長廊種滿不同的植物，放置了不同的藝術裝置，成為極受當區居民歡迎的公共休憩空間。這次參觀，亦觸發了我

日後為維港海濱工作的決心。

Simon 的「築覺」旅程，由香港出發，八年下來經已走過東京、倫敦和北京，這一站來到紐約。我衷心佩服 Simon 的堅持和毅力，及永不言倦的精神，在自身工作、家庭和建築師學會公職的繁忙日子以外，仍然奮力堅守初衷，以圖文並茂的手法推動讀者對建築的認識與欣賞能力。

吳永順建築師，太平紳士

海濱事務委員會主席

城市設計師

專欄作家

香港建築師學會前會長（二〇一五至二〇一六）

序二／

叛逆狂譫的紐約

那是一九八四年的六月，來到了紐約，哥倫比亞大學的建築系。紐約很熱，聽說哥大建築系之前比較窮，因此沒有空調。那年的工作室加了空調，算是很大的改善了。選擇來紐約的哥大不無原因，緣於 Rem Koolhas 一書《狂譫的紐約》（Delirious New York），此書無形地把一個在建築物生產流程線中生存的建築人帶到紐約。我毅然放下香港的一切，隻身來到紐約，生活在那時仍然令人提心吊膽的哈林區（Harlem）附近。為什麼如此大膽地來到紐約哥大的建築系？為的就是完全打破自己固有的一切，重新開始，認識自己，在建築路上找尋自己的方向。這個過程很痛苦，最初自我瓦解的時候充滿著迷惘，身心都是碎片。慢慢的，在紐約的生活逐漸把這些碎片重新組合起來。

Rem Koolhas 的《狂譫的紐約》是其中的凝固劑，引領我以不同的角度來閱讀紐約這個現代大都會外在形態背後的價值觀、慾望和想像。紐約是近代建築的實驗樂園，在這個極度資本主義、看似毫無章法的城市，出現了百花齊放的建築形態，令人可以不斷沉迷下去。

在哥大的日子，除了在工作室內拼到天昏地暗的建築生涯，我更喜歡獨個兒在曼克頓島上由北到南，再由南到北地遊蕩，身歷其境地與此時空的城市和它的建築交流。這交流不需要文字，也不需要言語。

我喜歡紐約城市的層次和生命力，它包容異同。每個城市都有它的歷史軌跡，有著

它不同年代的建築的並存，紐約就有著受歐洲影響的古典建築，還有裝飾藝術的、現代主義的、後現代主義的、解構主義的……就如第二次世界大戰前在德國出現的包浩斯（Bauhaus）學院，一所探索新世代精神的學校。因為納粹的迫害，它最後被迫關閉，其精神卻被帶到美國，Philip Johnson 賦予了一個新的稱號：國際主義。紐約就是可以包容這些異同，的確是前瞻的建築實驗地。

不同年代的建築就是不同世代的對話，身處紐約，我就在這時空聆聽著它們的對話，同時也聆聽自己心底最真實的話語。在紐約的時候，我體驗了公共建築和公共空間的重要性。在金融區高聳的大廈叢中的一個小瀑布的綠化地帶，給大都會壓力下的人一個可以休息和呼吸的空間。縱然在國際大都會，優秀的建築和城市空間仍可帶給人一點驚喜，一點關懷。

紐約現代藝術博物館（MoMA）是我流連最多的地方。在那裡既可以受精彩展覽的啟發，亦可以在中央庭園閱讀、喝杯咖啡。紐約的每一個美術館、博物館我也不會放過，它們的講座和展覽都是擴闊視野的最好的教育，正如 Buckminster Fuller 說：「最好的教育是在課室以外。」那我最好的建築教育就是這城市。

紐約的建築毫無保留地將人的慾望和想像表現出來。二〇〇一年，由美籍日裔建築師山崎實（Minoru Yamasaki）設計的世貿中心「雙子塔」被炸毀。雙子塔是商業金融建築技術最高的象徵，它的消失在人類心靈上仍留下一個黑洞，一個傷痛，成

為今天的九一一國家紀念博物館。有些建築就像一首歌，一篇詩，一套話劇，能帶動我們的情緒，有些更讓我們反思。

來到紐約，另一個得著是認識了 Diller Scofidio + Renfro，是在 MoMA 的一個展覽上。Diller Scofidio + Renfro 的作品是有挑戰性的，跳出只是製造建築物的框，從批判性的角度來看我們所有的慣常。他們的作品從舞台設計，到藝術裝置 withDrawing Room，到把紐約的舊火車架空軌道改造成公共城市空間的高架公園 The High Line，直至今天剛完成的 The Shed，都是非一般的設計。這些非一般的設計源於他們對一切事情不妥協地接受。

Rem Koolhas 和 Diller Scofidio + Renfro 的共通點是認識現實，但不妥協，堅持樂觀和他們的信念，經過轉化，他們的叛逆成為有意思的話語。上世紀八十年代的紐約其實並不可愛，充滿犯罪，極富之下的困窮，到處都是無家者。它有著全世界最精彩的建築，亦有著華麗背後的醜惡，紐約讓我明白世上沒有完美的烏托邦，沒有一個完全沒有問題的地方，烏托邦就是想為一切帶來美好的願景。

紐約給了我很多的啟悟，可以出一本書大書特書。幸好，有 Simon 建築遊人的「築覺」系列，圓滿了我的願望；亦讚歎 Simon 的堅持，正如書名「築覺」，以建築讓我們覺醒。

陳翠兒建築師

香港建築師學會副會長（二〇一八至二〇二〇）

香港建築中心主席（二〇一五至二〇一九）

序三／
淺談美國
建築設計

認識了允恆多年，先是在工作上與他交流工程設計上的問題，後來又在香港建築師學會一起為會員服務。他給我的印象是多才多藝，既是建築師，又是作家。很多朋友都知道他在照顧家庭的同時，還抽空去學跆拳道，剛剛又考取了工商管理碩士，真的不知道他是怎樣安排自己的時間的！

當允恆邀請我為他這本新作的建築設計書寫序時，我以為新書是介紹香港或英國建築，怎知道原來是關於紐約建築。我告訴他我很少去美國，對美國，特別是紐約市建築的認知，只是來自書本上、工作上及設計比賽上認識到的美國建築師的設計而已（真的是紙上談兵），但他還是客氣地邀請，我只好硬著頭皮略說一二。

就我對美國歷史的認知，美國立國之初，主要的建築風格是從歐洲引入，還有就是「拓荒者」的實用設計主義。最大的改變應該是在第二次世界大戰中後期，新的建築科技及材料的發展，使美國建築設計起了重大的變化；適逢幾個歐洲建築大師去了美國發展，現代主義應運而生，美國更應用鋼材設計高速地建造出超高層的辦公大樓及住宅，在世界上一時無兩。

可能當時的建築設計以嶄新科技及工程設計為主，所以有文藝氣息的建築風格亦同時興起，其中一個就是紐約市的代表建築物：帝國大廈。大廈以裝飾藝術風格（Art Deco）為主，成為市內的高樓地標。其後數十年，紐約市的高樓大廈如雨後春筍般不斷出現，讓世界各地建築師一展所長。去年，在香港建築中心安排的電影會中播放了北歐名建築

師 Bjarke Ingels 設計紐約世貿中心二號大樓的紀錄片，看到又一位建築師的作品在紐約落地，其設計亦成為當地的新建築地標。我相信這個趨勢會延續下去的。

除了高樓大廈的建築外，紐約的文化建築設計，如：古根漢美術館或現代藝術博物館等，亦都是我讀書時代的當代建築物代表，允恆在他今次的著作中亦會介紹。

我希望無論是否從事建築設計的朋友，都可以從允恆的建築著作「築覺」系列中，欣賞及感受到優美的建築風格對我們的城市面貌及日常生活所帶來的影響，從而促使我們一眾建築師發揮創意，推動和創造優良的建築作品。最後，我衷心希望允恆的新作順利出版，延續他的寫作熱情，不過同時亦希望他找多點時間休息！

香港建築師學會會長（二○一九至二○二○）

李國興建築師

序四／
從建築設計
看人文價值

認識我的人都知道，我是建築師出身。

從年少時開始，我就與建築設計結下不可言喻的緣份。畢業後，我曾經在英國從事建築設計，創作出至今仍引以為傲的作品；來到今天，我依然喜愛遊歷世界，欣賞全球各地大大小小的建築物。

每座建築物背後，都埋藏著設計者的精心巧思，甚至蘊含深厚的歷史文化意義。而更重要的是，建築設計從來都是以人為本，與我們的日常生活不可分割。透過細心觀察，我們能夠從一磚一瓦、一柱一樑中，看到豐富的人文價值。

非常高興見證 Simon 的「築覺」之旅來到第八年。以香港為起點，Simon 帶讀者走過東京、倫敦、北京的大街小巷，從獨特角度看各地精彩建築。來到第五站紐約，他繼續以輕鬆的手法，帶大家漫遊這個大都會，探索形形色色的建築設計。

有人說，讀萬卷書不如行萬里路。我卻認為，旅行前先透過書本或其他渠道汲取目的地的資訊，在親身到訪當地時往往能得到更大的趣味。

建築是每一座城市的重要基礎，反映地方人文生活，盛載著很多耐人尋味的故事。翻開此書，來一趟紐約之旅，從世貿中心、中央車站到自由女神像，一同感受建築設計的魅力。

嚴志明教授，太平紳士
香港設計中心主席

序五 ／
遊歷千山萬水
覺曉建築故事

認識許允恆（Simon）是在幾年前，他還是香港建築師學會的青年委員會聯合主席。我們在一次協會舉辦的家具比賽中認識，當時他誠意邀請我成為評審之一，其後更為把得獎作品打造成實物而一起努力過。

年輕設計師從理想設計到真實製作的過程中，在技術與可行性之間，有著千絲萬縷的磨合及妥協，才能打造出一件可供實際使用的作品。Simon 就是年輕設計師與我們這些製造者之間不可或缺的橋樑，而這道橋樑正正就是他那落地、踏實的表現，堅定穩重的態度，令我們的合作得以順利進行，實在功不可沒！而且他努力推動設計，為新一代建築設計師打造一個設計平台，發掘先進設計的概念，實在為後輩的最佳榜樣！

一直喜歡遊歷的我，近年也開始欣賞建築物的設計及背後的故事。見到 Simon 在「築覺」系列中以遊子的身份帶我們遊走香港、東京、倫敦、北京，以及現在的第五站紐約，以建築師的身份帶我們遨遊每一個獨特的建築及當中蘊含的故事，以文字及相片記載著不同的設計意念，教曉我們如何欣賞設計的韻味，帶我們踏遍每個城市建築設計的特點。真的很期待一次又一次的新書發佈，讓 Simon 帶領我們遨遊世界，欣賞每個經典的建築以及建築背後的故事。

遊歷千山萬水，築建大小城都。

遊子遨遊世界，
覺曉建築故事。

梁勵榮譽院士
香港傢俬裝飾廠商總會主席
中國家具協會常務理事
世界家具聯合會創會委員
楊建文青年工業發展培育計劃主席
香港工業專業評審局副主席
中華廠商聯合會傢具裝飾行業委員會召集人
香港紅十字會亨利杜南會會長
西德寶富麗（遠東）有限公司行政總監

自序 / 國際大都會的印記

紐約這個國際大都會一向令人著迷，無論是建築物、股票市場、NBA球隊，以至它的購物大道，一直都是新聞熱點，亦曾在無數的電視及電影中出現，大家對紐約的印象既熟悉又陌生。

我在二〇〇六年首次到紐約時，九一一事件後世貿中心現場的垃圾已經被清走了，但還是頹垣敗瓦，一片凌亂，只有地鐵站剛剛重開，大災難後的痕跡還是清晰可見。誰會想到數年之後，這個世貿遺址已經完全復甦，並建起新的地標大樓和博物館，看來這個城市是打不死的。

在紐約街頭遊走走是賞心樂事，因為曼克頓區的街道上充滿了驚喜。這些街道上佈滿了世界性地標、歷史建築、電影場景、新潮的店舖、美食，甚至NBA球場。在這個不夜城中遊走，你從不會感到寂寞。

其實這正正是建築學的有趣之處，可以從藝術設計（Vessel）、經濟投資（麥迪遜廣場花園）、人民生活（中央公園）、工程科學（花旗集團中心）、歷史文化（自由女神像）、環保節能（美國銀行大樓）、都市規劃（時代廣場）、政治軍事（世貿中心）等多個層面來研究，而紐約這個國際大都會便集齊了這些建築案例。

因此我在這次紐約「築覺」之旅，經常一個人從華爾街一帶（曼克頓的南部）漫步至中央公園一帶（曼克頓的中部），從旅人的角度來細味這個大都會。

每一次「築覺」之旅都讓我回到建築的原點，以赤子之心來欣賞每個城市的建築，也希望大家能感受到我的這份熱情。但願「築覺」系列能一直走下去，築跡滿天下！

建築遊人

目錄
CONTENTS

建築 ✕ 工程設計
ENGINEERING & DESIGN

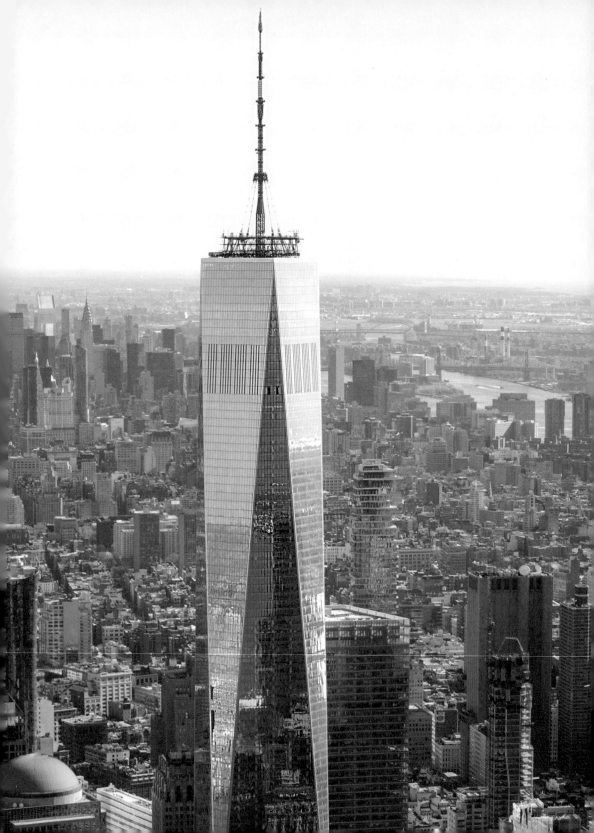

ONE WORLD
TRADE CENTER

一代高樓
換高樓

世界貿易中心
一號大樓

在二〇〇一年九月十一日，紐約發生了人類歷史上其中一場最大型的恐怖襲擊──俗稱「雙子塔」的世貿中心（World Trade Center）受到飛機撞擊，在一瞬間被夷為平地，其餘四座世貿大樓也都在恐怖襲擊時受到損毀，之後因安全理由而拆毀。這事件隨後引發了阿富汗戰爭，進一步激發種族之間的仇恨，亦改變了全球旅客登機時的保安檢查措施，的確影響了所有人的生活。悲劇過後，便需要重建，當年的世貿中心遺址如今又蓋起了高樓。

地圖

地址
285 Fulton Street, New York

交通
乘地鐵至 World Trade Center 站

網址
www.onewtc.com

在二〇〇二年，紐約曼克頓金融區的前世貿中心遺址開始重建。原雙子塔的位置將改建為九一一國家紀念博物館（9/11 Memorial & Museum），數座摩天大樓亦會在博物館的東、北兩側陸續興建。昔日的主地標雙子塔，將被新的摩天大廈世界貿易中心一號大樓（One World Trade Center，亦稱為 1 World Trade Center）所取代。

世貿中心的前世

原本的世貿中心由 David Rockefeller 所領導的財團發展，他的兄弟 Nelson Rockefeller 當時是紐約市長，而他的家族曾興建著名的洛克菲勒中心（Rockefeller Center），是美國首屈一指的家族。如此一個劃時代的建築項目就交由駐底特律（Detroit）的美籍日裔建築師山崎實（Minoru Yamasaki）在一九六一年開始規劃。在沒有電腦的年代，興建兩座一百一十層樓高，而且室內空間沒有柱子的摩天大廈，肯定是極度大膽的設計。

◢◢◢

情況下，單憑風力吹破一張 A4 紙也不是易事，如要吹斷混凝土柱的話更沒可能。摩天大廈根本不害怕被強風吹斷它的結構柱或樑，而是害怕風吹動大廈本身，導致大廈失去平衡並倒塌。就好像在颱風時，大風根本不可能把你的身體吹斷，而只是吹動你的身體，令你在強風下失去平衡，跌倒受傷。當大廈的面積大了，受風力影響的範圍便會增加，擺動幅度自然變大，所需要的抗風力度便以幾何級數增長。

山崎實利用了日本建造大樓時抗震的設計理念，把世貿中心雙子塔的四十七條結構柱設在大樓東、南、西、北四面，而樑就建在樓板之內，並連接起外牆上的柱子，構成穩固的結構網。也因此，大樓的窗戶變得十分小。雙子塔的結構設計使其具有非常高的安全系數，而且大廈使用了 Mullion Wall Structural System，即是柱、樑和樓板的連接工序為先在工廠製作部件，然後才送到地盤安裝。因為水泥要在經過調節的溫度和氣壓下凝固，混凝土的強度便可以大幅提高。至於樓板是由鋼框架（Truss）所組成的，跨度和承重量都比常見的普通混凝土樓板為高。雙子塔所有結構柱都連接到每

設計一座摩天大廈，最重要的一環是確保大廈在強風之下仍然能夠得到平衡。其實即使在十號風球的強

一條椿柱上，而椿柱會打至石層，進一步鞏固大樓的結構。另外，雙子塔有四十三個電梯槽，每個電梯槽都由厚厚的混凝土牆建成，同樣也是非常穩固的結構。

世貿中心有如此高的安全系數，儘管曾在一九九三年遭到伊斯蘭教激進分子在地下停車場用汽車炸彈攻擊，也只是局部毀壞了大廈的停車場。因為炸彈根本沒有破壞大廈外牆的椿柱，所以在這次恐怖襲擊後，大廈只需要二十天維修便能重開。

曾經的世貿中心有兩座一百一十層樓高、設計大膽的雙子塔。

巨人倒下來

儘管雙子塔在二〇〇一年所受的航機襲擊與一九九三年的汽車炸彈襲擊程度不同，但其實雙子塔的安全系數相當高，甚至可以承受波音七〇七客機（當時最大的客機）衝擊，理應不會如此容易倒塌。況且在紐約歷史上，這並不是第一次發生飛機撞擊摩天大廈的事件。在一九四五年，當地便曾發生 B-25 轟炸機因濃霧的關係誤撞帝國大廈（Empire State Building）的意外，航機更撞穿了帝國大廈南、北兩端的結構，使大廈在七十九樓出現了一個五點五米乘六米的大洞，飛機的引擎還掉在電梯槽中，並引發大火。儘管這場意外連機師及兩名乘客在內一共造成十三人喪生，可是大廈的結構仍然穩固，繼續屹立於紐約的鬧市之中。

雖然在飛機撞上大廈後，機上的燃油會引起火災，進一步削弱大廈結構的穩定性，但是一般建築物結構的耐火度最少也有兩小時，有些甚至達四小時。可是雙子塔的北大樓在撞機後約一個半小時便倒塌，而南大樓更在撞機後約一個小時便倒塌，引發很多工程界人士的疑團。有人說是撞機加上

定時炸彈爆炸，所以兩座大樓才在短時間內倒塌。

經歷數個月的努力，官方交出了一份關於雙子塔倒塌的結構分析報告，指出：雙子塔兩座大廈分別被航機撞毀了各二十多條結構柱，但這不會對大廈的結構造成即時影響，不過，航機亦撞毀了部份電梯槽，由此所引發的火警直接危及了整座大廈核心部份的穩定性。火災亦令大廈的部份橫樑受熱膨脹，從而令外牆的結構柱變彎，進一步影響了結構系統的穩定性。當火頭到了電梯槽時可導致搶火，讓火勢發展至一個大規模，大廈電梯槽部份的鋼筋受熱軟化，使大廈的核心筒崩潰（Structural Core Failure），最終令整座大廈在撞機後約一個小時便倒塌。

不過，部份科學家對這份官方報告表示質疑。雖然肯定核心筒崩潰是導致大廈倒塌的主因，可大廈內設有消防噴淋系統，會在火災時噴水，儘管飛機撞擊程度大，但噴淋系統啟動後也有助緩和火勢，大廈未必會在一個小時左右便倒塌。他們的研究焦點不在雙子塔本身，而是飛機的物料。飛機上的燃油是導致火災的主因，不過飛機的外殼也不應忽視。

▲▲▲

飛機外殼主要由鋁金屬組成，因為鋁金屬又輕又硬，非常適合飛機使用。然而鋁金屬的熔點不高，燒熔了的液體鋁很容易流至大廈低層，並與大廈消防系統噴灑的水份接觸，出現氧化作用，從而產生氧化鋁。這個過程可以產生高熱，甚至爆炸，很多曾進入火場的消防員都憶述曾聽到爆炸聲。因此專家們深信，大廈在瞬間「死亡」的幫兇，便是飛機本身的鋁金屬在火災時產生高熱及爆炸，導致大廈的結構在短時間裡受到更大的破壞，無法承受持續兩個小時的火勢，於是在一個小時左右便倒塌了。

巨人重生

在襲擊過後的一年，波蘭出生的猶太裔美國建築師 Daniel Libeskind 贏得世貿中心的規劃設計比賽，而當中各大樓則分別由世界各地的建築師事務所來設計，當中包括：Skidmore, Owings & Merrill (SOM) 負責世界貿易中心一號大樓和世界貿易中心七號大樓（7 World Trade Center）、Bjarke Ingels Group (BIG) 負責世界貿易中心二號大樓（2 World Trade Center）、Richard Rogers 負責世界貿易中心三號大樓（3 World Trade Center）、Fumihiko

九一一事件的十三年後，世貿中心又在曼克頓「重生」。

Maki 負責世界貿易中心四號大樓（4 World Trade Center）、Port Authority of New York 負責世界貿易中心五號大樓（5 World Trade Center）、Michael Arad 負責九一一國家紀念博物館、Santiago Calatrava 負責世界貿易中心車站（World Trade Center Station）、Frank Gehry 負責World Trade Center Performing Arts Center。

此項目是關乎紐約甚至美國的形象工程，當中第一部份展開的重建工程便是世界貿易中心一號大樓，這建築物亦將成為曼克頓區海岸線的一部份，所以建築設計的要點不在於其功能，而是建築物的外形。建築物將為整個城市帶來新氣象，讓紐約市民有重建生機的感覺。因此，著名的美國建築師事務所 SOM 在設計這座大樓時，將焦點放在大樓的外立面上。

這次設計的主要難度在於大廈無論高、中、低層，無論遠或近，都是重要的欣賞角度。世界貿易中心一號大樓附近一帶都是繁忙的街道，建築物在途人眼中看到的形象是很重要的。另外，每年有過千萬

圖 1

原世貿中心規劃

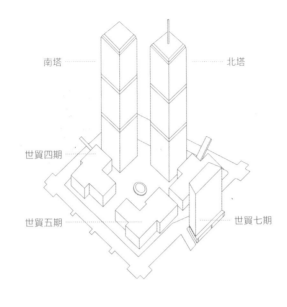

南塔

北塔

世貿四期

世貿五期

世貿七期

▲ ▲ ▲

圖 2

新世貿中心規劃

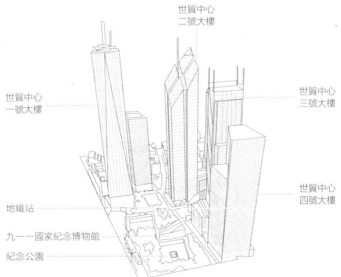

世貿中心
二號大樓

世貿中心
一號大樓

世貿中心
三號大樓

世貿中心
四號大樓

地鐵站

九一一國家紀念博物館

紀念公園

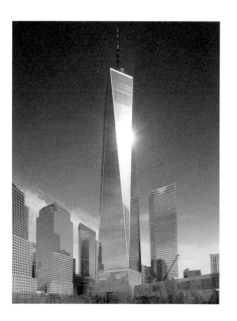

面由頂層的正方形變為八角形，然後又變回正方形，這種做法使大樓猶如兩個三角形倒轉併合起來一樣。大樓以正方形為基礎，其東、南、西、北四面的角度都是一致的，但是由於夾角相互交換的關係，大樓的層次感也因角度的轉換而不斷改變。於是不管從高或低的角度去看，大樓的外立面都甚具層次感，在城中可說是獨一無二，就算在直升機上欣賞也是別樹一格。

這種設計在典型的商業大廈中不容易出現，甚至可以說是不太合理的。高層單位的租值較高，上小下大的設計根本違反了商業原則；而且大樓大部份的樓層都是八角形的，外立面也是傾斜的，所以會出現很多不實用的空間，這亦是商業建築設計的另一大忌。不過，大樓的外表始終比內涵重要，這個外形別具特色的設計仍可以說是成功的。

世貿中心無論從興建至倒塌，再到重建，過程中都充滿了傳奇。它令世人對建築設計、結構安全、航班安全、保安策略，甚至保險的風險評估等各方面，都出現了根本性的改變，永遠改寫了人類的歷史。

旅客乘船至自由女神像途經大樓，又或者從不同的觀光塔（如帝國大廈、洛克菲勒中心等的觀光塔）看到大樓，所以大樓的遠景也很重要。加上紐約每天都有數百名旅客乘坐直升機遊覽曼克頓區，從高角度看到大樓，這亦是眾多紐約明信片的攝影角度，大樓在高角度給人的觀感也不容忽視。

世界貿易中心一號大樓無論是東、南、西、北、高、中、低、遠、近的角度都很重要，建築師在設計時將大樓以正方形為基礎，然後把正方形拉高，再將四個角落從最高層一直往下層削下去，使大樓的平

圖 3

世界貿易中心一號大樓結構圖

削去的部份 ⋯⋯⋯⋯⋯⋯ 　　　　⋯⋯⋯⋯⋯⋯ 削去的部份

南立面　　　　　　　　　　　　西南立面

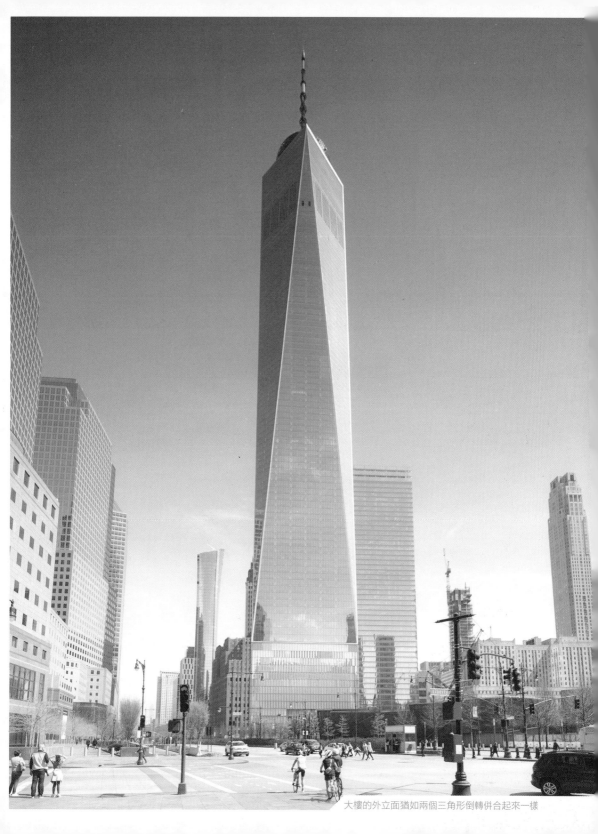

大樓的外立面猶如兩個三角形倒轉併合起來一樣

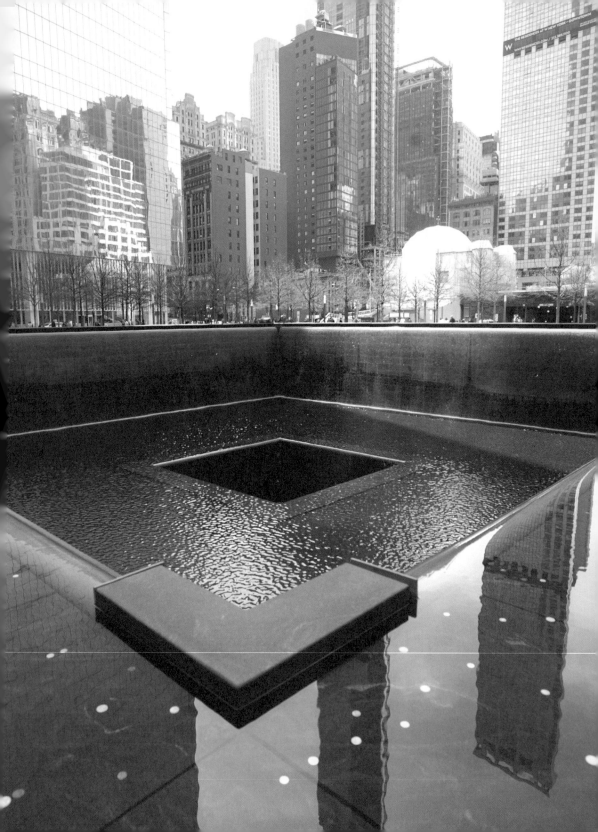

1·2

從零開始

九一一國家紀念博物館

九一一事件後的第二年，政府開始著手世貿中心的重建工作，其中一個重建項目當然是記錄這次事件的博物館。二〇〇二年，時任紐約市長彭博（Michael Bloomberg）帶領並展開了一場國際規劃設計比賽。比賽異常矚目，吸引了世界各地的建築大師參與，總共收到五千多份競賽方案。後來有六間建築師事務所入圍，分別是英國的 Foster + Partners，美國的 Studio Libeskind、Richard Meier & Partners、Skidmore, Owings & Merrill（SOM），瑞士的 Think Architecture 連同日本的坂茂（Shigeru Ban）團隊，以及中東的 United Architects。

地圖

地址
180 Greenwich Street, New York

交通
乘地鐵至 World Trade Center 站

網址
www.911memorial.org

比賽最後由 Studio Libeskind 勝出。建築師 Daniel Libeskind 的公司雖然位於紐約，但他其實是在波蘭出生的猶太裔建築師，即使在年輕時移居美國，可他的背景還是引來不少美國本地建築師的白眼。世貿中心重建項目是當年美國本土最重要的項目，代表著美國精神，結果竟由非美國出生的建築師負責，讓他們很不是味兒。因此，儘管 Daniel Libeskind 勝出了這個規劃比賽，但是他在此項目中並沒有任何實體作品，只是以一個規劃方案勝出。

尊重歷史的設計

當整個地盤成了廢墟，在規劃及設計方面都會變得相對輕鬆，因為不需要再擔心原有的結構與地下水管等東西，一切都會由零開始。不過，Daniel Libeskind 選擇了尊重原有的規劃及世貿中心本身的歷史背景，這亦是他勝出項目的主因。競賽時，他正在柏林設計猶太博物館，他體會到需要讓旅客感受受害者所經歷的傷痛，而建築物只是一個媒介而已。

▲ ▲ ▲

很多參賽方案都嘗試在原址重建兩座新的雙子塔，畢竟這是曼克頓區最重要的地標之一，亦代表著紐約的天際線。可是 Daniel Libeskind 的方案完全保留了雙子塔的原址，並將此處改建成一個紀念公園及博物館，新建的各個辦公大樓則設在紀念公園的東側及北側。他刻意將兩座雙子塔原址以大型水池的方式顯露出來，讓這一段歷史通過建築完全地展現，而不以新建的摩天大廈掩蓋舊有的大樓遺址，以免昔日的「築跡」長埋黃土，這也成為整個世貿遺址重建項目的重心。

都市中的結界

雖然 Daniel Libeskind 沒有機會參與各項目實際的設計，但他的規劃精髓是希望其他建築師也尊重世貿中心原有的雙子塔佈局，於是九一一國家紀念博物館（9/11 Memorial & Museum）設在原南、北兩座大樓之間的空地處，而主要的展區更設於地底，即是昔日世貿中心的地庫。

不過奇特的一點在於這座博物館分成三部份，分別交由三間建築師事務所設計。第一部份為博物館主

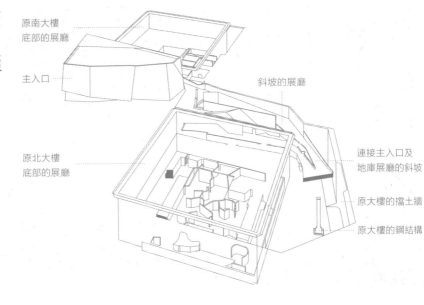

圖1

Daniel Libeskind 的重建規劃方案

原南大樓底部的展廳

主入口

斜坡的展廳

原北大樓底部的展廳

連接主入口及地庫展廳的斜坡

原大樓的擋土牆

原大樓的鋼結構

入口，由挪威的 Snøhetta 負責；第二部份是負責地庫展廳的美國 Davis Brody Bond；最後是紀念公園中的兩個大水池，這部份由美國建築師 Michael Arad 與園境規劃師 Peter Walker 負責。

整個紀念公園最大的部份就是兩個大水池了。Michael Arad 與 Peter Walker 的設計方案非常簡單，也極具震撼力。他們在昔日雙子塔兩座大樓的原址加建了兩個下沉水池廣場，水池的水緩緩從四邊的石圍欄由高處往低流，再流向原本大樓的中心。石圍欄上刻有二千多名在這次意外喪生的死難者名字。當中最特別的設計是下沉水池的池膽部份（也就是水池中心），表面上這只是一道平凡的牆面，但當墨綠色麻石配合燈光效果之後，兩個池膽便猶如兩顆鑽石一樣，讓旅客聯想起昔日雙子塔的震撼。

在墨綠色的麻石襯托之下，這個巨型的下沉水池確實為旅客帶來「深淵」、「黑洞」、「一去不返」的感覺。尤其在晚上，水池底部的燈光配合四邊的流水牆，就好像鬧市中的「結界」一般。也由於這樣

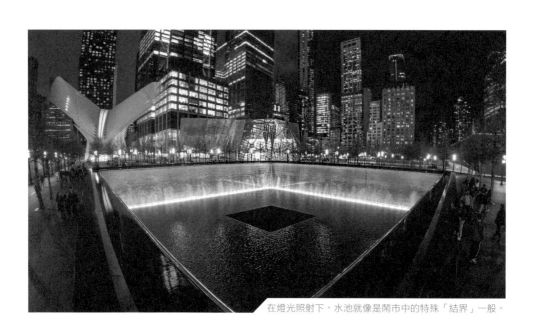

在燈光照射下，水池就像是鬧市中的特殊「結界」一般。

▲ ▲ ▲

的規劃，世貿中心遺址在每年九月十一至十二日的晚上，會有軍用大光燈向天空照射，模擬當年雙子塔仍然屹立時的景象，使這個昔日地標以另一種形式重現於紐約市民心中。

地庫變身博物館

至於博物館的展區設在昔日世貿中心的停車場，亦是一九九三年恐怖分子用汽車炸彈襲擊中心的地點。博物館的設計簡單直接，當拆去以前停車場的樓板，這裡就變成一個高樓底的展覽廳，現場還留著昔日擋土牆上的泥釘（開挖地庫時用作穩定四周泥土）和地基結構。旅客可以從主入口沿著斜坡來到地庫展覽廳。博物館有兩個下沉水池的底部。兩個展館分別記錄九一一事件的經過，以及遇難者的照片。

雙子塔的位置，即是兩個下沉水池的底部。兩個展館分別設在原

在兩個展館之間的空間，展出了原大樓的鋼結構遺骸和各部份組件，以及曾參與救援工作的消防車。至於整個博物館最不起眼，同時又最具特別意義的展品，便是原世貿五期大堂內的一條混凝土樓梯。

當世貿中心受到襲擊後，中心內數以百計的人就是

博物館裡處處可見昔日世貿中心的遺骸

▲▲▲

從這條混凝土樓梯逃出中心，因此大家都稱這條樓梯為「生存者樓梯」（Survivors' Staircase）。

九一一國家紀念博物館從規劃以至博物館的設計上，都盡量尊重原世貿中心的規劃與歷史，並巧妙地善用遺址的地基結構來配合展館建設，讓平凡、乏味的泥釘及地基底座（Pile Cap）都變成珍貴的展品及文物。

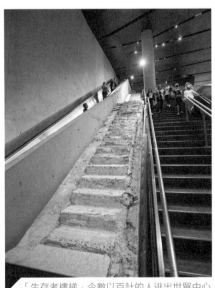

「生存者樓梯」令數以百計的人逃出世貿中心

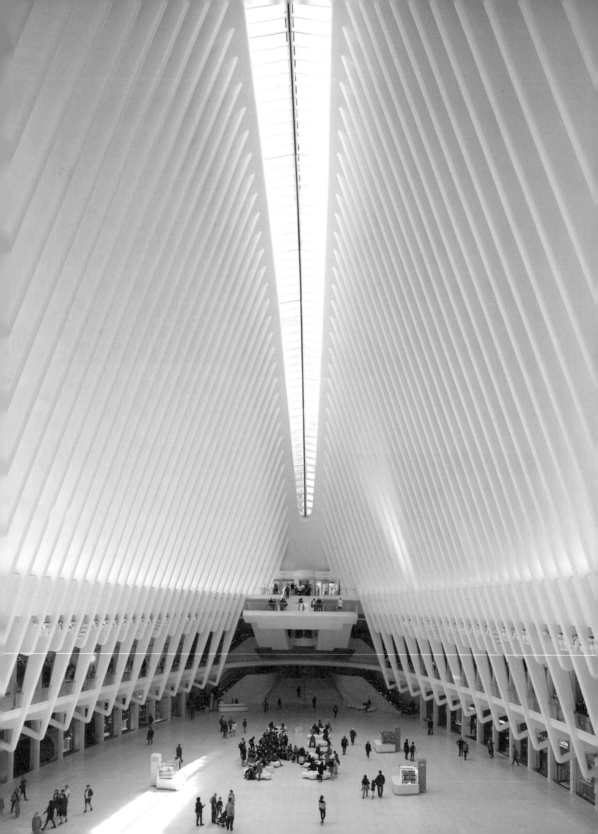

WORLD TRADE
CENTER STATION

獨自陶醉的
火車站

世界貿易中心車站

當世貿中心的雙子塔倒下後，地下的車站也同樣受到破壞。地下車站可以說是最快重建的部份，這裡是連接曼克頓區與新澤西州（New Jersey）的主要車站。二○○三年，這裡先以臨時結構的方式來維持營運，當世貿中心開始重建之後，臨時車站也獲重建，當局在二○○四年找來西班牙建築師 Santiago Calatrava 負責設計工作。

地址
70 Vesey Street, New York

交通
乘地鐵至 World Trade Center 站

大堂空間從低往高收窄，所有柱子都為這個圓錐體空間營造視覺上的線條效果。

▲▲▲

兼顧建築與結構設計

Santiago Calatrava 是一名天才型的建築師，他同時擁有建築及工程學位，並在二十四歲考獲建築師資格，六年後再考獲工程師執照，在三十一歲便已完成建築及結構設計博士學位。這一位天才由於同時精於建築及結構設計，因此除了建築設計外，還負責很多橋樑的設計工作。

雖然 Santiago Calatrava 有工程師的背景，但是在他的設計中一點也看不到工業化的味道，相反他的作品甚具線條美及動感，將結構柱和樑組合並帶出不同層次的視覺效果。他經常借助特殊的結構部件來展現建築物的線條美，而他作品中的結構柱和樑也不是平凡的圓柱或四方樑，通常都是像魚骨一樣稍微彎曲的彎柱或彎樑。他不單設計建築物，更設計結構部件，讓建築物的每一條樑柱都像藝術品般美麗。他在設計時既考慮結構承重，也考慮人的視覺觀感，世界貿易中心車站同樣延續他這種標誌性的設計風格。

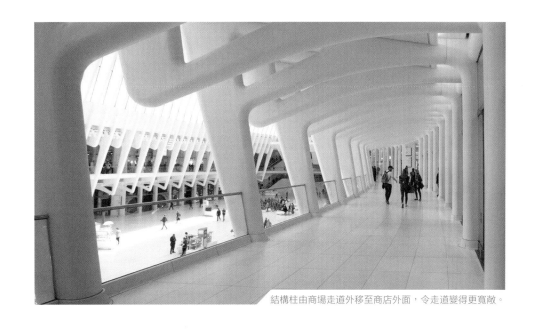

結構柱由商場走道外移至商店外面，令走道變得更寬敞。

孩童之眼

Santiago Calatrava 喜愛使用線條，而且他的作品接近百分百都是白色的，但是從他的草圖可以發現，原來他喜愛使用色彩繽紛的水彩來畫草圖，而草圖經常與人體各部份有關。世界貿易中心車站的設計原理也來自人體，他的概念是「眼睛之窗」（Oculus），所以車站的平面圖就像是一隻眼睛的形狀。

事實上，這是一個極度震撼的空間。車站大堂淨高超過三十米，完全超乎了人與空間的正常比例。普通的中庭一般只有三至五層樓高，可是這個車站大堂的高度達十層樓，雖然在比例上不合乎常規，但帶來的視覺效果及空間感都非常震撼。車站大堂設有天窗，使大堂充滿了陽光，大堂裡的人還可以看到天空，感覺如同一隻眼睛從地庫望向高高的天空一樣。

為了進一步加強車站大堂的視覺效果，大堂空間從低往高收窄，所有的柱子，除了車站結構的必要組成部份之外，都為這個天窗營造視覺上重要的線條效果。由於車站是「眼睛」的形狀，各結構柱亦沿

著「眼眶」的彎曲面來排列，令室內空間形成美妙的規律。

Santiago Calatrava 一向重視結構部件的細節，室內外結構柱的角落都磨成彎角，而柱和樑的接駁位置同樣磨彎了，使這些樑柱好像藝術品般吸引人注意。最特別的是，這個車站的結構柱不是直接從地下延伸至屋頂，而是經由樓板延伸出來的。承托車站屋頂需要很多結構柱，但這些結構柱在車站二層或一層的天花全都轉換了位置（Structural Transfer），所有在走道外的結構柱被移至商店外面，這樣大大減少了首層和一層走道上的柱子，使一層購物商店的走道和首層的大堂空間更為寬敞。

結構柱轉換位置在美國或香港都是相當普遍的做法，但是在一個三十多米高的大跨度空間全部使用結構轉換柱，並且當中沒有橫樑來穩定結構，仍是一個風險很高的設計。如果 Santiago Calatrava 本身不是結構工程師的話，這個結構模式肯定會被美國當地的結構工程師否決。

▲▲▲

至於車站的外立面同樣帶有「眼睛」的感覺，也是呈圓拱形的。外牆上的金屬支條猶如「眼睛」上的眼睫毛一樣。Santiago Calatrava 在設計車站外形時，除了依據「眼睛」的形狀之外，靈感還來自從一位孩童手中釋放的鴿子，於是車站左右兩邊有一對像是雀鳥翅膀的裝飾性結構。這對鋼結構看起來像是一個雨篷，但由於只有骨幹，沒有任何遮蓋的部份，因此不能遮風擋雨，沒有實際功能。不過，若車站沒有了這對「翅膀」，則完全失去視覺上的震撼效果。

考慮旅客的觀感

Santiago Calatrava 在設計時既考慮建築物的外形，還充份考慮了如何規劃人流佈局，讓人可以好好欣賞這個車站。當旅客進入車站後，要沿著樓梯向下步行一層，而這個轉折位置彷彿是一個觀景台一樣，可讓旅客盡覽整個車站大堂。當他們再沿著樓梯步行至最低層時，就會來到車站大堂的中央，可抬頭仰望整個圓錐體，從另一個角度來感受這個空間。

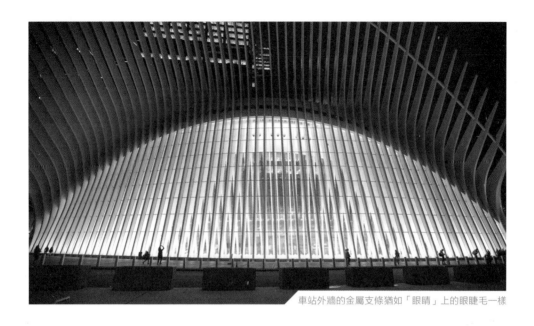

車站外牆的金屬支條猶如「眼睛」上的眼睫毛一樣

▲ ▲ ▲

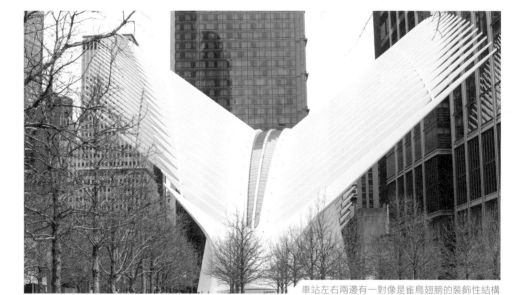

車站左右兩邊有一對像是雀鳥翅膀的裝飾性結構

Santiago Calatrava 之所以能夠成為大師，正因為他沒有盲目依從結構規律，又巧妙地利用各結構部件來營造不同的線條感，甚至將平凡乏味的結構設計變成美學，進而成為整個空間的焦點。雖然有人批評他只是活在自己的世界中——這個車站無論在外形上還是室內空間設計上，都與該區的環境有極大差別，甚至可以說是格格不入。特別在於這是鄰近世貿中心遺址的主要車站，可他根本沒有考慮當地的歷史、文化與周遭環境的特色，所有的設計只跟從自己慣用的手法，如大跨度空間、特高樓底、特大天窗和白色結構柱等，可謂千篇一律、墨守成規。

▲ ▲ ▲

無疑世界貿易中心車站的設計與九一一事件或紐約這個都市接近完全沒有關係，把車站建在任何一個都市都適合，整個車站只是貫徹 Santiago Calatrava 的設計原則，創作自己的作品，自我陶醉。不過，從地面進入地庫月台的旅客，以及從地底離開車站的旅客，確實都會被這個巨大的車站大堂吸引，對大堂帶來的視覺效果及空間感留下深刻的印象。於是車站自二〇一六年開幕至今，一直深受旅客歡迎，也成為紐約市的新地標之一。

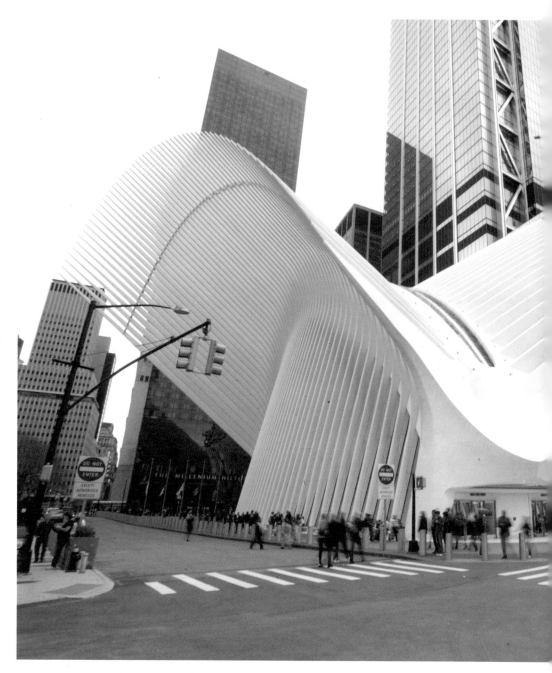

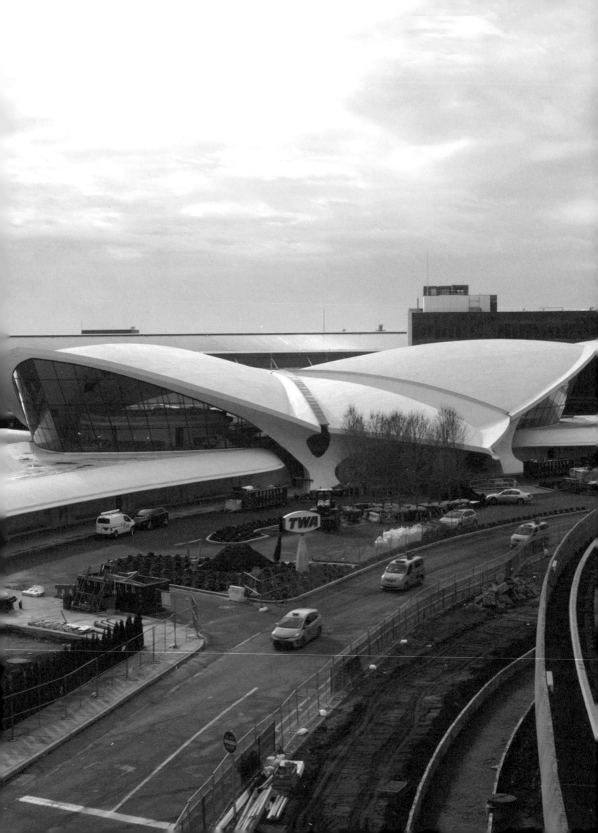

CHAPTER 1

1·4

TWA FLIGHT CENTER

風靡一時的機場

TWA 客運大樓

紐約的約翰甘迺迪國際機場（John F. Kennedy International Airport）是全世界最重要的機場之一，亦是全美國最繁忙的機場之一。

在這個國際機場的主入口有一座細小但奇特的低層建築：TWA 客運大樓（TWA Flight Center）。這座建築物看起來頗有現代感，但其實早在一九六二年便已落成。相隔了接近六十年，TWA 客運大樓仍能為旅客帶來視覺上的震撼，那肯定它在啟用初期已驚為天人。

而這座大樓更包含了兩個英雄的故事。

地圖

地址

Terminal 5, John F. Kennedy International Airport, Queens, New York

交通

乘的士至約翰甘迺迪國際機場五號大樓

兩個英雄時代的標記

國際巨星里安納度狄卡比奧（Leonardo DiCaprio）在二〇〇四年主演的電影《娛樂大亨》（The Aviator）中，演繹一九三〇年代知名的娛樂界兼航空界大亨 Howard Hughes 傳奇的一生。

Howard Hughes 所投資的飛機和電影都如他的人生般戲劇化，他在一九三八年曾創下用飛機環遊世界的紀錄，亦發明了大力士型運輸機等劃時代的飛機。為了滿足航空夢，他在一九三九年購入 Transcontinental and Western Airlines（TWA），其後 TWA 組成為 Trans World Airlines（TWA）。TWA 在二〇〇一年被賣給美國航空（American Airlines），這個客運大樓亦在同年停止運作。Howard Hughes 這位大亨所創立的航空王國亦隨之結束了，而 TWA 客運大樓便見證了這一段重要的歷史。

大樓在一九五〇年代開始籌備興建，為配合老闆 Howard Hughes 狂野的作風，TWA 將此項目交由一個設計風格相當奔放的建築師 Eero Saarinen 負責。Eero Saarinen 是芬蘭裔美國建築師，自他於

▲ ▲ ▲

耶魯大學建築系畢業後，便在父親創立的建築師事務所工作，直至父親去世為止。當他在一九五〇年自立門戶之後，便蛻變並形成自己的風格。他可以說是大器晚成的建築師，而且散發光芒的時代亦只有十一年（他在一九六一年去世，當時才五十一歲）。TWA 客運大樓便是他過身前最後一個重要的建築作品，此項目在他離世後一年才完成，也算是見證了一位建築英雄的時代終結。

劃時代的設計

TWA 客運大樓外形特殊，使它成為劃時代的建築物。

大樓簡單來說是由四塊心形的花瓣所組成的，但很多紐約人認為大樓的外形像雀鳥的翅膀一樣。其實 Eero Saarinen 在設計過程中始終沒有提及飛鳥或翅膀，反而打趣地說這座建築物的靈感來自西柚。

客運大樓表面上由四塊花瓣組成，但大樓左右兩邊（也就是「花瓣」下方）還有一層長約五十米的建築物，分別是行李大堂及售票大堂；兩者中間是登機櫃位和連接兩個閘口的連接橋，上層則是餐廳、咖啡廳、貴賓區及觀景台。大樓在功能上的佈局很

圖 1

TWA 客運大樓
剖析圖

大堂　　登機櫃位

餐廳

餐廳

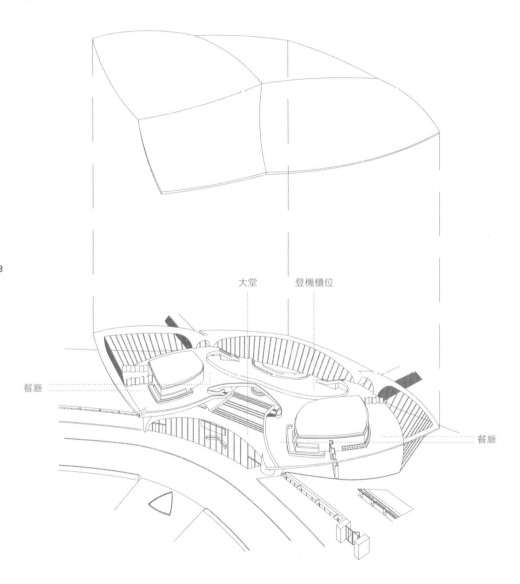

圖 2

TWA 客運大樓的規劃

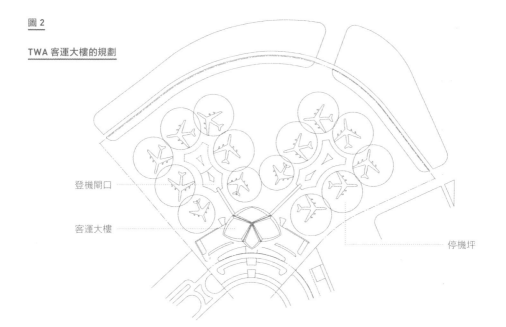

登機閘口

客運大樓

停機坪

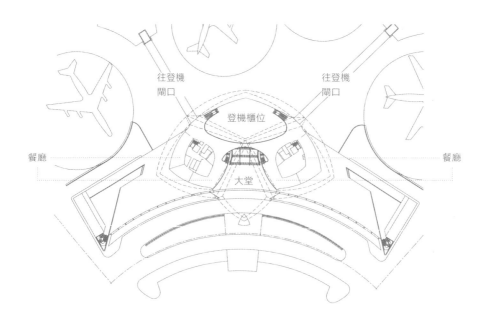

往登機
閘口

往登機
閘口

登機櫃位

餐廳

餐廳

大堂

合理，但是 Eero Saarinen 不只因應機場大樓功能上的要求來設計，他同時考慮到旅客在視覺上的感受。大樓呈花瓣形，當旅客走進來時，他們在視覺上的焦點會隨著左右兩旁彎曲的結構而不斷改變。

這座建築物附帶一個彎形的雨篷，亦無形中增加了大樓的流線感。由於客運大樓的正立面及側立面形狀完全不同，所以旅客無論是開車或步行至大樓，都會在接近大樓的過程中慢慢感受到整座客運大樓在不同角度的變化。

當旅客進入室內之後，會被中央樓梯及一樓的彎形樓板引領至中間的登機櫃位。在這個雙層樓高的登機櫃位後方是弧形的落地玻璃幕牆，旅客在登機時可以盡覽整個停機坪，景觀相當賞心悅目。至於在登機前，旅客亦可以沿著弧形樓梯步行至上層的餐廳或貴賓廳。這兩個地方同樣被弧形的落地玻璃包圍，甚為氣派。而由於客運大樓的屋頂呈花瓣形，屋頂也很有流線感。

劃時代的施工

Eero Saarinen 創造出這個奇怪的外形，除了基於美學

▲▲▲

角度，還希望能創造一個大跨度、盡量減少柱子的空間。他仕設計時參考了哥德式教堂的交叉拱頂（Groin Vault）結構，交叉拱頂結構的原理同樣是為教堂內部創造一個跨度更大的空間，因而在建築物四邊同時使用拱門結構，這樣便能使屋頂變成一個極大跨度而沒有結構柱的空間。Eero Saarinen 運用了哥德式教堂的結構理念，將大樓的外形變成四塊花瓣併合的結構，而兩塊花瓣併合時，底部則修正成以「Y」形柱支撐，增加大樓的線條感。

在設計大跨度、減少結構柱的空間之外，Eero Saarinen 還希望室內的天花具有平滑的表面，讓旅客在室內也可以感受到建築物外形上的線條感。因此他使用了混凝土結構，而不是鋼結構。若使用鋼結構，天花處便會出現由一大堆工字鐵排列而成的結構框架，而不是平滑的表面，於是唯有使用混凝土結構。他在設計耶魯大學的英格斯冰球場（Ingalls Rink）時也採用了同類型的手法。

TWA 客運大樓的花瓣形結構雖然美麗，但在沒有電腦的一九六〇年代，建築師及工程師要如何興建這

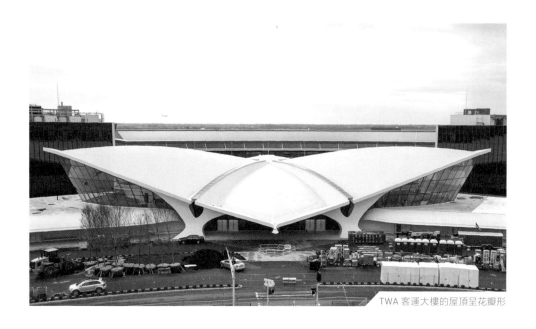

TWA 客運大樓的屋頂呈花瓣形

▲▲▲

座奇形怪狀的大樓呢？

由於大樓屋頂的高度不一，根本不能夠從低層開始興建，最後才建屋頂。因為結構柱的高度無法用人手預先準確計算出來，所以要先建造屋頂，再興建大樓首層及二樓。建造屋頂時，花瓣弧度的接合位置也難以控制，完全依賴人手將鋼筋一條條慢慢扭曲成彎面，於是要先讓施工隊在現場嘗試製作。幸好地盤沒有預先完成任何結構部份，就算花瓣出錯拆卸時也不會造成破壞，所以說，大樓先造屋頂再造其他部份是合理的。Eero Saarinen 亦因此順理成章地把室內的樓梯結構變成獨立的結構，讓大樓內的餐廳、登機櫃位等成為獨立的個體，完全與建築物的外殼分離，就算大翻新時要大規模改造室內空間，也不會影響外殼的結構，猶如屋中屋一樣。

屋頂結構完成之後，建築團隊便在現場量度，確定大樓各處的高度，再訂製玻璃外牆、興建室內各層樓板。由於屋頂是一個獨立結構，因此客運大樓四邊全都是落地玻璃外牆，沒有結構柱，旅客可以在開闊的空間下欣賞風景。

儘管 TWA 在二○○一年賣盤，TWA 的招牌仍得到保留。

▲▲▲

Eero Saarinen 創造的不只是一座客運大樓，還是一個登機的體驗。當旅客進入大樓時，不僅僅要去登機，而是置身在藝術品之中，由外至內全方位欣賞這座建築物的線條與空間感。TWA 客運大樓在當年被譽為「飛行的精神」（Spirit of Flight），因為無論是 TWA 創辦人，還是這座建築物，都在美國飛行史上有一定的地位。大樓亦在二○○五年獲列為美國歷史建築。因此儘管 TWA 在二○○一年賣盤後，客運大樓隨即停止運作，但大樓的新主人也沒有將之拆卸，連 TWA 的招牌都保留了，只是在二○○八年為配合第五客運大樓的發展局部拆卸出閘口。二○一九年，客運大樓被改建成酒店，這個經典的飛行精神得以通過建築物延續下去。

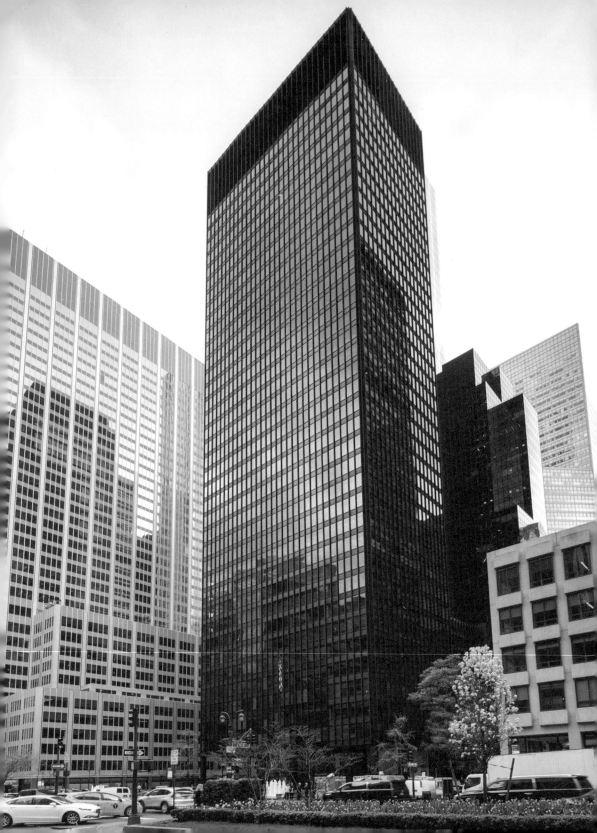

摩天大廈的
先驅

Lever House／
Seagram Building

曼克頓區的摩天大廈林立，在這個小島可以找到各式各樣的摩天大廈，像是在公園大道（Park Avenue）便有兩座摩天大廈的先驅：Lever House 及 Seagram Building。這兩座大廈基本上位於同一個位置，分別建在公園大道兩旁，並分別由美國建築師事務所 Skidmore, Owings & Merrill（SOM）及德國裔建築師 Ludwig Mies van der Rohe 設計。兩者在建築界都是無人不識，他們的作品也必定是全球建築師研習過的案例。

LEVER HOUSE／
SEAGRAM BUILDING

Lever House

地址
390 Park Avenue, New York

交通
乘地鐵至 51st Station 站，
向南步行至 Park Avenue。

Seagram Building

地址
375 Park Avenue, New York

乘地鐵至 51st Station 站，
向南步行至 Park Avenue。

玻璃幕牆始祖

若從現代人的眼光看 Lever House，只會認為這是一座平凡的玻璃幕牆大廈，類似的設計在全球早出現了無數次。但大廈在一九五二年的美國出現時，卻帶來很大震撼，因為它是美國第一代的玻璃幕牆大廈。

昔日的摩天大廈，結構柱大都設在大廈外圍，成為外牆的一部份，這樣便能創造出一個沒有柱子的室內空間。不過這個設計的缺點是結構柱佔用了很多窗邊的位置，令大廈的窗戶變得很小。Lever House 便示範了一個在當時來說全新的設計概念：把建築的外牆與結構分成兩個部份，就好像自由女神像一樣。自由女神像的鋼結構與銅外殼是兩個部份，整座建築物的承重由內裡的鋼結構負責，銅外

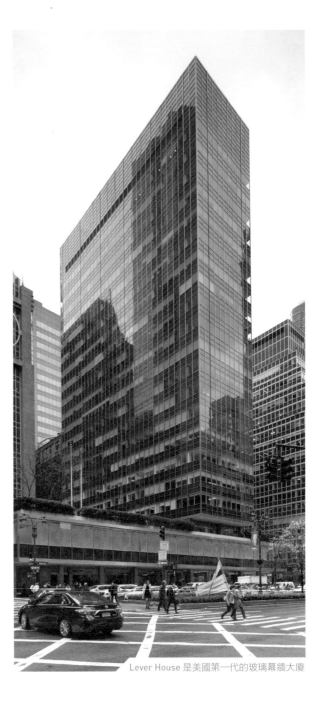

Lever House 是美國第一代的玻璃幕牆大廈

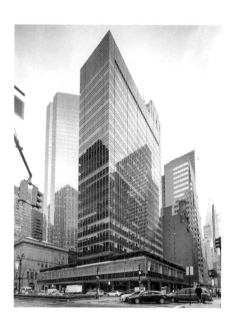

殼則是其包裝，而非結構承重，於是只需要承受自身的重量和風力便足夠，所以自由女神像的外殼厚度不用太厚。

由於有了自由女神像這個案例，後來的建築師便懂得將建築物的外殼與主結構分開了。Lever House 的主結構是混凝土，玻璃幕牆便是建築物的外殼。儘管玻璃的硬度不算硬，但只要能夠承受當地的風力和自身重量，就足以用來作為建築物的外殼了。後來的玻璃幕牆系統、外牆上的外掛石系統（商場或商業大廈

▲▲▲

普遍會在外牆掛上麻石、大理石等石材來美化外觀）都是根據這個原理而來的。將建築物的結構與外殼分開後，建築師在創作建築物的外形及室內空間時便有很大的靈活性；而且建築物外牆可以全是玻璃幕牆，大大增加通透感。因此 Lever House 對美國建築界來說是相當重要的里程碑，亦為美國後來數以萬計的玻璃幕牆建築起了示範作用。

不再受結構柱的位置影響，也就是建築物可運用的玻璃面積亦不

不過，這個設計也有缺點。Lever House 的每塊玻璃窗有兩米多高，是非常重的，不容易用人手打開，打開的話亦有一定危險性，因此 Lever House 的窗戶全都不能打開。這使大廈需要使用中央空調系統通風，亦要加強消防排氣系統的抽風力度。若用現代的角度來評論，這是極不環保的設計。

摩天大廈的雛形

在 Lever House 的對面還有一座經典的建築物：Seagram Building，同樣為全球建築界帶來巨大的震撼，並成為後世建築設計的典範。這座看似平凡的摩天大廈由德國裔建築大師 Ludwig Mies

van der Rohe 在一九五四年設計。在建築史上，Ludwig Mies van der Rohe 一直留有一個位置，而 Seagram Building 更是所有建築系教授都會提及的項目，因為它是全球眾多摩天大廈設計的雛形，後世的摩天大廈都根據此模式來發展。

Seagram Building 是加拿大 Seagram 集團進軍美國市場的新總部。項目原是由另一位美國建築師 Charles Luckman 負責。他曾在 Lever 集團擔任高層，之後才自立門戶開設自己的公司。Seagram 集團很喜歡 Lever House 這種前衛的設計，於是順理成章聘請 Charles Luckman 負責總部的設計工作。不過，當時 Seagram 集團主席的女兒 Phyllis Lambert 了解大廈的設計後，便寫了一封很長的信給她的爸爸，這封信的開首是「No! No! No! No!」（不！不！不！）。她認為 Charles Luckman 設計的方案相當笨重，一點也不美觀，不像 Lever House 般輕巧，希望爸爸重新找一位建築師來設計大廈。雖然她當年只是一名二十七歲的哈佛大學（Harvard University）建築系學生，但她對藝術的觸覺深得父親信任，父親讓她著手招聘新建築師。當她與全

美國最出色的建築師會面之後，便極力建議聘請 Ludwig Mies van der Rohe，她認為對方能創造出一座劃時代的建築。最後 Ludwig Mies van der Rohe 沒有令她失望。

實用的平面設計

Seagram Building 看起來是一座平凡的玻璃幕牆大廈，但其實它具有非常高的實用率和靈活度。大廈的電梯和樓梯都設在核心筒（Central Core，即建築物的中央部份）的位置，讓辦公室的空間變得非常寬敞和靈活。而且將消防樓梯設在中央，大廈內的人都可以最短的距離前往消防樓梯逃生，也能有效控制每層的消防樓梯數目。

不過 Seagram Building 其實與 Ludwig Mies van der Rohe 早年在歐洲的設計南轅北轍，因為這個項目非常實用，甚至可以說是沒有浪費任何一米的空間。他在歐洲設計的住宅或涼亭（Pavilion）同樣非常簡約，但是這些建築物的實用程度普遍很低，甚至有業主在入伙後，因建築物的實用率不高，而控告 Ludwig Mies van der Rohe 設計失誤。可見

圖 1

Seagram Building 的核心部份是電梯及消防樓梯。而在主入口前設有大廣場來紓緩擠迫的情況。

低座

電梯

消防樓梯

高座

主入口

水池

水池

◆◆◆

奇妙的物料選擇

Seagram Building 與他早期的設計作品確實有明顯的反差。

為了增加成本效益，整座大廈不管是低層還是高層，面積都是一樣的。這個舉動很可能令大廈變成一個平凡的長方形盒子，但是 Ludwig Mies van der Rohe 巧妙地利用物料和細節的設計，令人能從石屎森林中一眼認出大廈來。

摩天大廈多數使用玻璃、鋁板和麻石作為外牆物料，Seagram Building 卻使用了銅。這是極少數人運用的物料，因為銅的硬度及耐火度都一般，很少作為建築物結構部份的物料；而且銅容易被氧化，亦不太適合作為外牆的物料。銅多數用在室內裝飾或用於電線中，因為銅的傳電度高。至於 Ludwig Mies van der Rohe 之所以選用這種物料，理由其實很簡單。當他與 Seagram 集團主席會面時，他問對方：「你喜歡什麼物料？」主席斬釘截鐵地說：「銅。」

不過這個選擇確實非常成功，銅的顏色和質感與

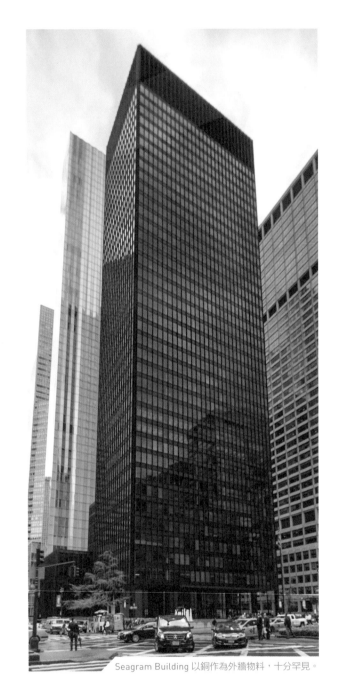

Seagram Building 以銅作為外牆物料，十分罕見。

四周的建築物有明顯區別，而且 Ludwig Mies van der Rohe 巧妙地將玻璃幕牆上的窗框改建成像工字鐵一般，令大廈的玻璃幕牆變得更輕巧、更與別不同。但這是有代價的——建築成本大幅增加至四千一百萬美元，使大廈成為全球最昂貴的摩天大廈之一。幸好 Phyllis Lambert 給予 Ludwig Mies van der Rohe 無上限的預算，大廈才能夠成功興建。

曼克頓一直都以極高密度來發展，部份街道更十分擠迫，甚至水洩不通，因此 Ludwig Mies van der Rohe 刻意把大廈主入口的空間改建成公眾廣場，這樣不單大大改善了街道的擠迫程度，還令大廈主入口變得相當氣派，亦避免人們要從狹窄的街道出入大廈。這個設計雖然犧牲了極度昂貴的地皮，但在美學和功能上都帶來良好的效果。後來連政

府也向這個項目借鏡，並要求其他多層摩天大廈都需要把部份地盤面積改作露天廣場，可效果始終與 Seagram Building 相差很遠。

對摩天大廈的貢獻

Ludwig Mies van der Rohe 其實是為了逃避第二次世界大戰的戰火而來到美國生活。他原先在德國柏林著名的建築學院包浩斯（Bauhaus）擔任院長，隨後來到芝加哥（Chicago）並任教 Illinois Institute of Technology。不過他對建築界的貢獻當然不只在教育方面，更重要的是他對後世如何建造摩天大廈作出了絕佳的示範。

在沒有電腦的年代，建築師和工程師只能利用簡單的算式計算建築物的力學要求，不能像現在的工程師般，利用電腦模擬不同的情況，所以設計時往往未必能充份掌握所有情況，設計出來的結構跨度也會比較保守。像是一般大廈會使用鋼筋混凝土作為主結構材料，因為混凝土與鋼筋的熱脹冷縮程度是一樣的。而鋼筋拉力強、受壓力弱，相反混凝土受壓力強、拉力弱，鋼筋混凝土便可互補不足。

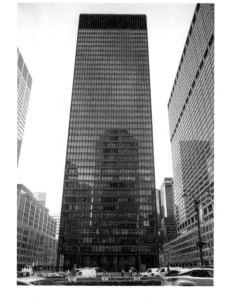

Ludwig Mies van der Rohe 深明結構物料的特性，他巧妙地利用工字鐵加混凝土作為主結構材料，因為工字鐵本身的受壓力及拉力都強，與混凝土混合後，能大大增加結構部件的受壓力和拉力，簡直是神來之筆。在比較保守的年代，這種混合材料的柱（Composite Column）和樑（Composite Beam）有助製造大跨度空間或多層的摩天大廈。另一方面，他所創造的中央核心筒設計由於實用率非常高，亦能令摩天大廈的結構更穩固，因此後來數十年的摩天大廈發展都是以他當年的設計為基礎，可見 Seagram Building 這個案例對後世建築設計影響深遠。

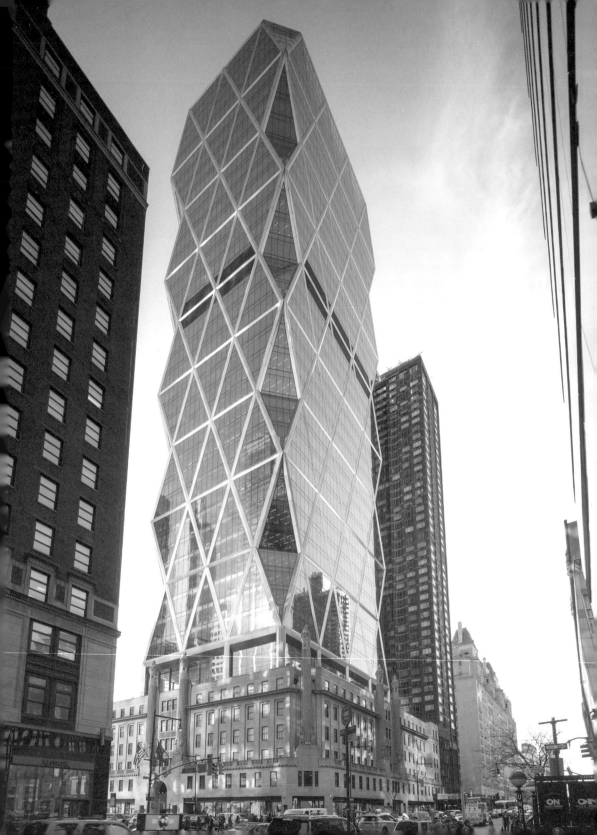

新舊交替的
辦公大樓

Hearst Tower

紐約曼克頓區是建築師的競技場，全球很多
大師都曾在這裡留下自己的作品，當中競爭
最激烈的項目自然是摩天大廈，這也是曼
克頓區最常見的建築類型。英國建築大師
Norman Foster 因為是美國耶魯大學（Yale
University）的畢業生，所以一直希望發展美
國市場，並嘗試在曼克頓區創造自己的作品。
當他和團隊準備參與九一一重建規劃比賽的
會議時，在酒店碰到美國出版界巨頭 Hearst
集團的主席 Frank Bennack，於是開始洽談
Hearst 集團總部重建項目。

地圖

地址
300 West 57th Street, New York

交通
乘地鐵至 59St Street-Columbus Circle 站，
再沿第八大道向南步行兩個街口。

Hearst Tower 項目剛啟動時，紐約人大多未能走出九一一事件的陰霾，對在摩天大廈上班有一定程度的恐懼。Hearst 集團的很多員工原本希望這個重建項目是一個橫向形的物業發展項目，盡可能不標新立異，避免成為下一個恐怖襲擊的目標。因此 Frank Bennack 需要花一番唇舌說服二千多名員工，將舊建築重建成多層的摩天大廈才最有效益。

奇怪的組合

Frank Bennack 邀請了 Norman Foster 負責這個項目，因為後者曾參與多個大型的摩天大廈項目，亦曾處理古建築的擴建工程，如大英博物館（British Museum）中庭、德國國會大樓改造等。Frank Bennack 覺得 Norman Foster 的團隊非常適合這個項目。

Hearst 集團在美國擁有極龐大的傳媒機構網絡，包括數十個電視台、數十份報紙和雜誌，當中包含了著名的 ESPN、*Cosmopolitan*、*Marie Claire* 等。集團在第八大道（8th Avenue）的總部始建於一九二〇年代，之後在一九四六年增建上層的塔樓。整座大廈是裝飾藝術風格（Art Deco），裝飾

▲ ▲ ▲

藝術風格簡單來說會盡量將結構柱放置在建築物的外牆，而且會用上不同的麻石作為外牆材料，給人沉實的感覺。

為了給這座數十年歷史的老牌出版巨頭總部營造一個新氣象，Norman Foster 刻意使用了與原大樓完全不同的設計風格：全透明的玻璃幕牆大廈。玻璃幕牆塔樓方案是 Norman Foster 慣用的手法，特別是用於設計辦公大樓。不過他並沒有把整座大樓拆卸重建，而是直接在舊大樓上加建，保留部份舊有的建築結構，原因是需要保育這座有數十年歷史的大廈。於是出現了大廈高層為玻璃幕牆，下層仍是石材外牆的奇怪方案。另外，由於新建部份每層所需要的空間不像舊辦公室般寬闊，玻璃塔樓遠較低層的舊群樓小，因此出現了玻璃塔樓插在實心石材群樓上的奇怪效果。

奇怪的外立面

Hearst Tower 除了規劃方案奇怪，外立面亦異常奇怪，大廈每八層樓便會出現一個缺角，紐約人稱之為「鳥嘴」（Bird Mouth）。這個設計其實極不合乎邏輯，

圖 1

Hearst Tower 結構圖

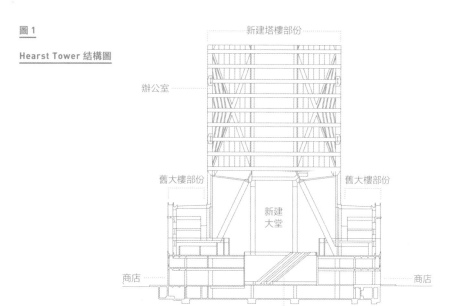

新建塔樓部份

辦公室

舊大樓部份　　　　　　　　　　舊大樓部份

新建
大堂

商店　　　　　　　　　　　　　　　　　　商店

主入口

▲ ▲ ▲

大廈高層為玻璃幕牆，下層仍是石材群樓。

局，只集中在角落上下功夫，創造出這種缺角的外

一個奇特的外貌。他保留了大廈四四方方的平面格

Foster 在盡量保持高實用率的前提下，製造了這樣

曼克頓區爭一席位，必須別出心裁，所以 Norman

因為大廈只有四十六層樓高，若要在名廈林立的

是為什麼呢？

的地方削去，換來的卻是不能使用的斜角空間，這

間或會議室。這種削角的設計將整個平面空間最佳

辦公室的角落是最受歡迎的空間，通常作為經理房

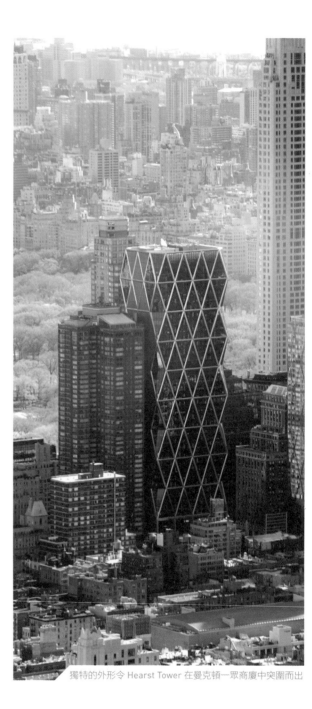

形。這也緣於他沿用自己一貫的結構方案，放棄傳統的樑柱，改為由三角形組成的斜柱之後的結果。

這種斜柱網雖然會影響室內的部份景觀，卻是一個最有效的結構方案——它猶如外牆上的一個個三角架，能鞏固整座大廈的結構，從而減少百分之二十的鋼，即大約二千噸的鋼鐵。由於大廈使用了三角形的框架，在大廈的角落就會出現三角形的空間，

因此 Norman Foster 順勢而為，製造了一個個由一正一反的兩個三角形併合的缺角，使大廈在繁忙的曼克頓街道中鶴立雞群。

這座大廈的另一個特點便是它的大堂。當 Norman Foster 決定保留舊大樓的首四層樓時，他發現，由於舊建築太矮，建造時也沒有預留安放電腦管

獨特的外形令 Hearst Tower 在曼克頓一眾商廈中突圍而出

圖 2

大廈使用了三角形框架，
使其角落處出現三角形的
缺角。

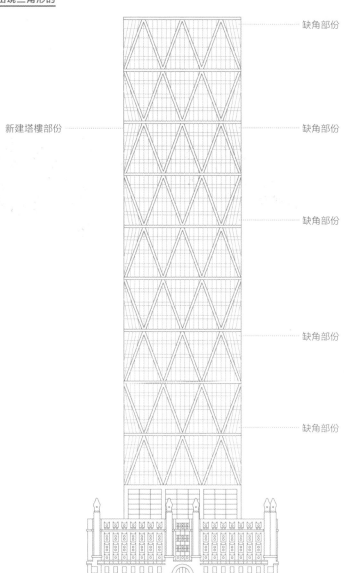

新建塔樓部份 ………

缺角部份

缺角部份

缺角部份

缺角部份

缺角部份

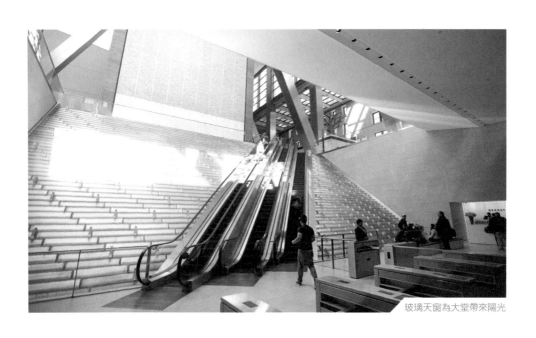

玻璃天窗為大堂帶來陽光

▲ ▲ ▲

道的空間，所以不適合作為現代辦公室之用。可是若將這四層樓改作商店，亦只有首兩層空間比較適合商店營運，其他高層的空間可能很難招租。於是 Norman Foster 作了一個極大膽的嘗試：把舊建築的三層樓板全部拆除，重建成首層沿街的商店，再建造一層樓板作為電梯大堂及咖啡廳之用。這樣一來，入口大堂變成了一個近乎三層樓高的空間，樓底特高。為了增加室內的陽光，Norman Foster 亦拆去了舊大樓的天台，改為玻璃天窗，更添氣派。

環保的設計

Hearst Tower 有很多吸睛的亮點，但是整座大廈的重點竟然是一些不能用肉眼看見的東西：冷暖系統。夏天時，大堂的空氣會先經過地下管道並利用地底的溫差來散熱，從而減少對空調系統的需求。而大廈外牆的玻璃是高效能的隔熱玻璃，亦可以減少太陽光給室內帶來的熱量。在大廈的中層部份設置了熱能轉換器（Heat Exchanger），這個裝置在夏天會將抽入的熱空氣以預先被排出的冷空氣冷卻後，才抽進空調系統；在冬天時，它則會預先以排出的熱空氣加熱抽進來的冷空氣，因此這個系統能減少大廈在

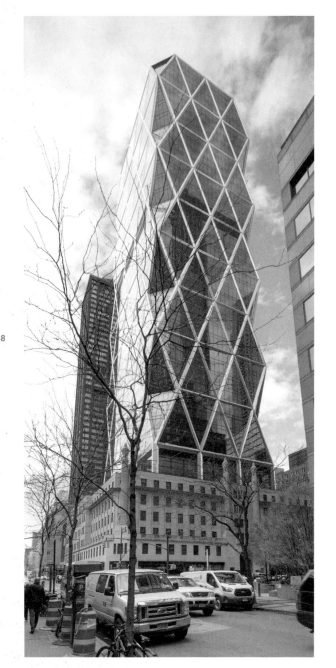

冬、夏兩季的耗能。Hearst Tower 的空調系統比普通的空調系統能省下接近百分之七十五的能源。另外，大廈的天台設置了雨水收集系統，收集到的雨水可以用作灌溉植物。這些環保設施協助大廈每年省下接近二百萬度電，為地球減少了接近九百噸的二氧化碳排放量。

儘管 Hearst Tower 很環保，但 Norman Foster 的設計手法引發很多批評。他幾乎完全拆除舊大樓，只保留首四層樓的外牆，換句話說只保留了舊大樓的外殼，沒有保留其靈魂。新大樓外立面上的缺角純粹是為特別而特別，實際功能欠奉，可以說是設計上的缺點。結果大廈並未能像他想的那樣，為他打下一個橋頭堡，從而得以大力進軍紐約市場。

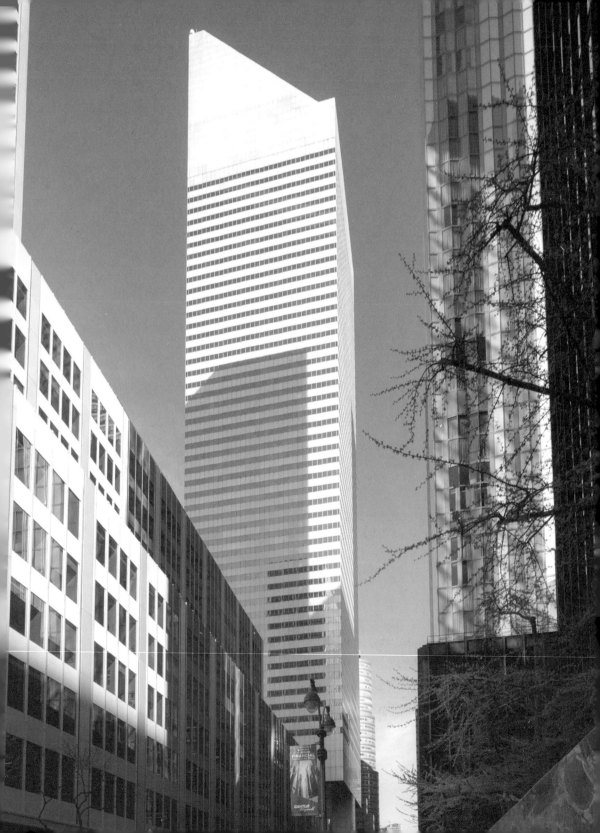

CITICORP CENTER

CHAPTER I

1·7

一度帶來
危害的大廈

花旗集團中心

紐約曼克頓區有很多經典的建築學及工程學教材，像是在萊辛頓大道（Lexington Avenue）六百〇一號的商業大廈花旗集團中心（Citicorp Center，如今改名 Citigroup Center）便是其中之一。這座大廈不單具有特別的結構設計，還是對工程師的職業責任和道德標準的重要提醒。

地圖

地址
153 East 53rd Street, New York

交通
乘地鐵至 Lexington Avenue-51st Street 站

圖 2

大廈的重量集中在中央部份，並傳至四條大柱上。

集中在中央部份

集中在中央部份

圖 1

結構柱由原來分佈在四角移至中間

原來結構柱的位置

原來結構柱的位置

▲▲▲

一座教堂帶來的挑戰

一九七七年，美國建築師 Hugh Stubbins 及結構工程師 William LeMessurier 接受花旗集團（Citigroup）邀請，設計集團在曼克頓區的新辦公大樓。這是一座五十九層樓高、共一百三十萬平方呎（約十二萬平方米）的甲級商廈。大廈原設計的平面佈局與常見的商業大廈無異，基本佈局呈正方形，中心部份是電梯槽和消防樓梯，四周便是辦公室。

這像是一個常規的辦公室設計項目，挑戰性不大。不過，大廈原址有一座教堂，發展商決定拆卸舊教堂，再重建一座新教堂。由於新教堂正正處於大廈西北角主柱的位置，結構工程師便把東、南、西、北四角的結構柱從角落移至中央。

這個改動當然會降低大廈結構的穩定性，結構工程師 William LeMessurier 便需要為大廈在結構上進行修正。除了基本的柱和樑之外，還需要在各層增加一對對角斜柱，再將大廈的重量歸至東、南、西、北四邊的結構柱上。此外，他作了一個極大膽的嘗試，便是在屋頂加設四百噸重的阻尼（Damper，

結構上的創新卻為 William LeMessurier 帶來了職業生涯中最嚴重的危機

也稱「減震器」），以減少大廈的擺動。阻尼猶如吊在屋頂的大鐵球一樣，當大廈向東擺動時，阻尼便會向西移動，這樣就可以減少大廈擺動的幅度，增加其穩定性。這個設計在一九七七年的美國屬於相當大膽的新嘗試。

尖子生的錯失

花旗集團中心使用了當時全美首創的阻尼系統來穩定結構，而且大膽地放棄位於四角的結構柱這個常規

做法，如此創舉，使大廈成為了工程界熱議的話題，很多學生都在研究這個項目，亦令 William LeMessurier 一度成為業界紅人。由於他當時已經五十多歲，在業界有一定的江湖地位，因此藉著這個項目成為了工程界的經典人物。

大廈開幕後一年左右，一名攻讀工程系學士學位的女學生引用了這個特殊的結構設計，作為畢業論文的題目。在撰寫論文的過程中，她發現了大廈的一個結構設計問題，請教教授，教授也無法解釋，於是她便致電 William LeMessurier 的公司求教。這個看似平凡的電話改變了 William LeMessurier 的餘生。

這名女學生的問題其實一點也不特別，她理解當強風吹襲花旗集團中心東、南、西、北四邊時的情況，可是她發現，當強風從東南、西南、東北、西北這四個方向吹襲大廈時，大廈可能會不穩，甚至可能倒塌，她不知道這是如何解決的。這個問題看似平常而且天真，可是 William LeMessurier 竟然並沒有考慮過。接著他覆核當時的設計，發現原來

他犯下了嚴重的設計錯誤——當有時速超過七十海里的風吹襲大廈的東南、西南、東北、西北這四個角落時，大廈確實有倒塌的風險。

他馬上致電建築師 Hugh Stubbins、他的律師及保險公司，當然還通知了業主花旗集團。當大家聽到這名出身哈佛大學（Harvard University）及麻省理工學院（Massachusetts Institute of Technology）的結構工程師竟然犯下如此嚴重的錯誤，竟沒意識到一個連尚未畢業的學生都能發現的問題時，都十分震驚。

他的團隊徹夜尋求解決方案，在與業主正式會面前終於找到犯錯的原因及解決方法。問題的癥結在那些斜柱上。他為大廈做結構預算時，將很大部份預算放在大廈自身重量（Dead Load）及承重量（Live Load）上，他認為沒有需要為風力（Wind Load）做任何負重，於是大廈的斜柱只預留受壓力，沒有預留拉力，因為大廈自身的重量及承重量多數會對結構成受壓力，拉力則相對比較小。結果大廈多數的鋼柱和鋼樑只用了普通的螺絲來鎖緊，並沒有進行任何燒焊的

▲▲▲

工序。可當強風吹襲大廈的角落時，風力可能對大廈同時構成受壓力和拉力，斜柱的螺絲可能會被拉斷，從而引致大廈倒塌。因此，他們建議在鋼柱和鋼樑的交接位置加入鋼板，以鞏固所有的交接位置，務求解決主要部件承受力不足的問題。

期間業主和工程師都沒有告知租客，因為如果當大廈被定義為危樓時，就需要立即停止運作，所有人馬上撤離。加上大廈所處的是繁忙的商業地段，而紐約不時出現時速超過七十海里的強風，政府也可能以公眾安全受到危害為由，立即清拆這座大廈。

為避免捲入龐大的訴訟糾紛及招致更嚴重的損失，他們及時進行補救並知會有關部門。幸好他們得到時任市長、相關政府部門和燒焊工會的主席支持，才能聘請紐約大部份的燒焊工人在連續三個月的晚上通宵進行緊急維修加固工程，最後終於解決危機。

進行加固工程時需拆開部份室內裝潢，以便燒焊，而工作全部需要通宵進行，所以加固工程費用達八百萬美元。當中六百萬美元由花旗集團負責，二百萬美元由 William LeMessurier 的專業責任保險負責

賠償（這亦很可能是他的保險計劃的承保上限）。

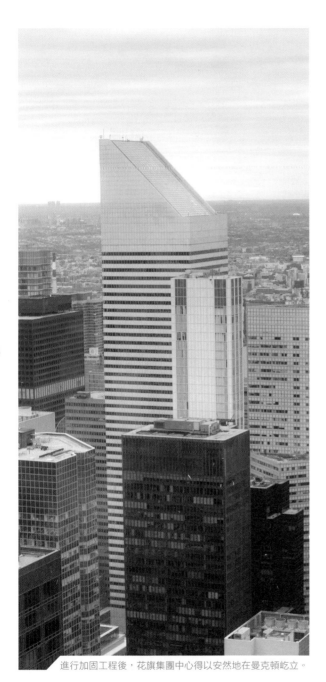

進行加固工程後，花旗集團中心得以安然地在曼克頓屹立。

道德責任的教材

面對如此重大卻不為人知的設計失誤，William LeMessurier 其實可以選擇繼續隱瞞，安然退休，可他仍選擇告訴有關各方，積極尋找解決問題的方法，作出補救，因為他的一時犯錯可能危及二十萬

人的性命。但由於事件在一九九五年才公諸於世，很多人也在事後批評 William LeMessurier 沒有把問題及早告知公眾。花旗集團中心項目無論在結構設計上，還是工程師的道德教學上，都是經典的案例，後來很多工程系教授都引用這個項目作為教材，使之成為工程界永恆的教案。

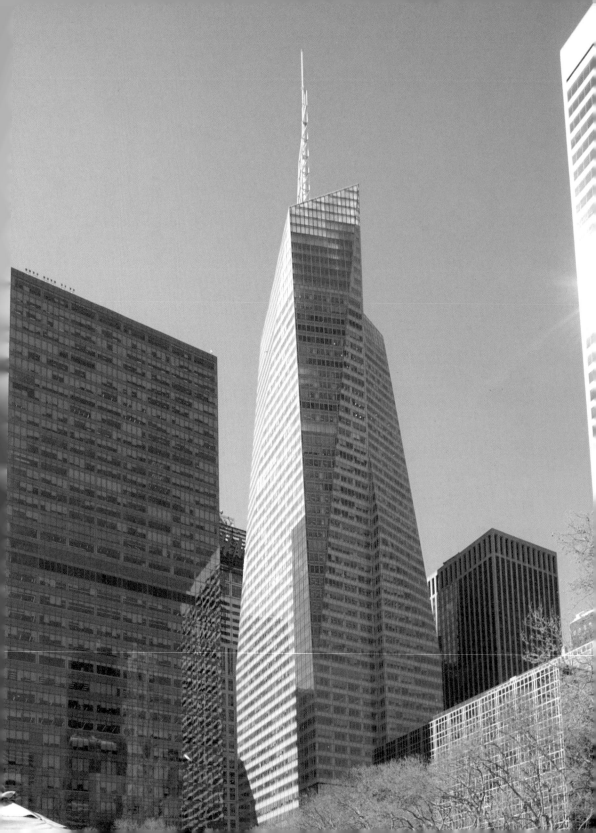

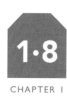

CHAPTER I

創環保摩天
大廈的先河

美國銀行大廈

曼克頓區一直是經典摩天大廈的孕育地，除了帝國大廈（Empire State Building）、洛克菲勒中心（Rockefeller Center）、克萊斯勒大廈（Chrysler Building），近年還有美國銀行大廈（Bank of America Tower）。這座大廈之所以在歷史上留名，除了因為外形特別，還因為它是世界第一座獲得美國綠色建築委員會（U. S. Green Building Council）的領先能源與環境設計（Leadership in Energy and Environmental Design, LEED）白金級認證的摩天大廈，所以在建築界甚為著名。

地圖

地址
1 Bryant Park, New York

交通
乘地鐵至 42nd Street-Bryant Park 站

LEED 用來評估建築物在環保及永續發展方面的成效，認證分為白金（Platinum）、金（Gold）、銀（Silver）和合格（Certified）四個級別，評審根據建築物的永續性建址（Sustainable Sites）、用水效率（Water Efficiency）、能源和大氣（Energy and Atmosphere）、材料和資源（Materials and Resources）、室內環境品質（Indoor Environmental Quality）、革新和設計過程（Innovation and Design Process）、區域優先性（Regional Priority）七個環保範疇來評分，而總分是一百一十分。如要達至白金級認證，大廈便需要得到八十分以上。這絕不是一個容易達到的標準，無論建築師、工程師、測量師、園境師，以至業主和建築物日後的管理公司，都需要為了環保理念而付出。LEED 的認證不只代表建築物達到某個環保基準，而是在設計建造時、銷售營運上都需要作出修正，是一個徹頭徹尾的理念改變。至於香港首座獲得 LEED 白金級認證的摩天大廈便是銅鑼灣的希慎廣場。

前瞻性的設計

美國銀行大廈在二〇〇九年落成。為了在環保領域創先

河，建築師事務所 COOKFOX Architects 在設計大廈外形時，不單考慮大廈的外觀，還充份考慮到大廈的受熱及採光程度。

摩天大廈普遍有一個令人頭痛的問題：若建築師選用深色的玻璃為大廈外牆物料，太陽照進室內時熱量會減少，但這也意味著照進室內的陽光亦會隨之而減弱，於是需要更多的室內燈光；相反，若選用淺色、清晰度高的玻璃外牆，照進室內的太陽光會增強，但大廈的受熱程度也會上升，令室內需要耗費更多能源在空調系統上。COOKFOX Architects 為了滿足採光與節能的兩大要點，便選用了白色的中空隔熱玻璃（簡稱「超白玻」）。具有隔熱功能的淺色玻璃多數是綠色或藍色的，而近乎白色的隔熱玻璃則需要額外訂製，成本亦特別高。再者，COOKFOX Architects 刻意削走大廈東、西兩邊的面積，務求減少大廈的受熱面。他們還巧妙地將東北角多削一點，將東南角少削一點，無形中令東北角變成被遮蓋的部份，減少這部份的受熱程度。

這種削角的手法表面上是從環保的角度出發，但其

實也令大廈在密集的建築群中變得相當獨特。附近的大廈絕大部份都是四四方方的柱體，並且用了深色玻璃外牆，美國銀行大廈這一座「三尖八角」的白色玻璃大廈置身其中，十分突出耀眼。這個視覺效果不單能令人在街道上輕鬆地找到大廈，在不同的觀景台及在直升機上，也能輕易地把大廈從眾多摩天大廈中辨認出來。

大廈的外形設計平衡了美學觀感與環保成效，不過這樣一來，業主及租客就要接受一個「三尖八角」

大廈部份角落被削去後，受熱面減少，變相節省室內空調耗能。

的辦公室平面空間，亦降低了建築物的實用性。如非業主決心建造環保建築，又怎能出現這樣一座違反商業原則的設計呢？

環保能源系統

除了減少大廈的受熱，建築師在環保能源系統方面也下了不少功夫。他們給建築物安裝了一座獨立的燃氣發電機，以代替使用發電廠的供電。而燃氣發電機所產生的熱量會作為加熱大廈暖水系統之用，這樣便可以省卻電熱水爐的耗電。發電機不單可以節省在輸電過程中流失的電量，亦可以節省冷卻發電機系統所需的冷水，發電時所產生的多餘熱量也能得到善用。

為進一步節省能源消耗，大廈的供電系統分為高峰期及低峰期兩個階段。燃氣發電機在用電低峰期（多數是晚間及假日）所產生的額外能源，便會用來製造冰。這些冰用作冷卻抽進大廈的鮮風。由於空氣的溫度得到降低，因此能進一步節省大廈在高峰期對空調系統的能源需求。發電系統均衡地運作，不會造成產能過剩的情況，產能效益亦能進一步提升。

圖 1

美國銀行大廈的
環保能源系統

削減的部份可減少
大廈的受熱情況

廁所
水箱　暖水箱

發電機所產生的熱量
用作加熱暖水

收集到的雨水將
用作廁所沖水

發電機

發電機所產生的額外
能源會用作製冰

製冰機

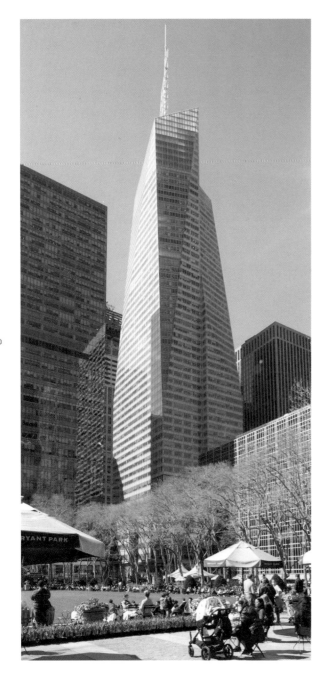

雖然大廈自設了燃氣發電機，但發電機發電時所產生的廢氣會經過過濾，避免污染環境。而工作人員亦會經常監察室內的二氧化碳水平，以確保室內的鮮風維持在一個優良的水平。

省下一億加侖用水

至於用水方面，大廈也有特別的設置。常規的大廈男洗手間必然會設置小便器，小便器需要定時沖水，確保不會有臭味。大廈內數以百計的小便器，每年便需要用接近八百萬加侖的水。為減少用水，建築師採用了無水小便器（Waterless Urinal）。無水小便器只有一條排水喉，不像普通小便器那樣設有來水及去水喉。它設有一個單方向的活門，令小便不容易停留在小便器內，並用化學

液體來隔絕小便的臭味，從而無需依靠定時自動沖水來清潔小便器，大大減少用水量。

除此之外，大廈的天台還設有雨水收集器，收集到的雨水用來沖廁和冷卻空調系統。無水小便器和雨水收集器這兩個裝置大幅降低了大廈每年的用水量，省下接近一億加侖（約三億七千萬公升）用水。

選用環保物料

在 LEED 的評級中，有一條是希望發展項目的物料盡量來自地盤五百里（約八百公里）範圍內的工廠，目的是減少物料的碳足跡（Carbon Footprint），而美國銀行大廈百分之四十的物料都來自這個範圍之內，這是一個極高的水平。紐約州是一個消費水平比較高的州份，所以這個舉動使建築成本增加了不少。

▲ ▲ ▲

另外，大廈為盡量使用環保物料，其百分之八十三的建築材料都是再生物料，如鋼鐵、木材等，大幅減少了在施工時所製造的垃圾。同時大廈使用了粉煤灰混凝土（Fly Ash Concrete）建造，減少了百

分之四十五的水泥。所謂粉煤灰是電力產業燃燒煤炭發電時，煤燃燒後所殘留之固態殘留物，即為煤灰，將某種煤灰製作成無機聚合漿體，便成為粉煤灰混凝土。這是可以取代水泥的新型材料。水泥產業每年排放的二氧化碳量佔全球二氧化碳總排放量百分之五至七，因此建築師選用粉煤灰混凝土建造大廈，可以說是甚具前瞻性。

總括來說，美國銀行大廈為了堅持環保理念，大膽而創新地應用了多項環保設施，並不惜因此降低室內空間的實用率。大廈的設計雖然違反了「地盡其用」、「低成本高效益」的商業原則，但是在設計上與美學上卻獲得了更大的掌聲，並在歷史上留名，這樣一來反而能讓業主得到更大的利益。這種建造手法確實值得很多業主及發展商反思。

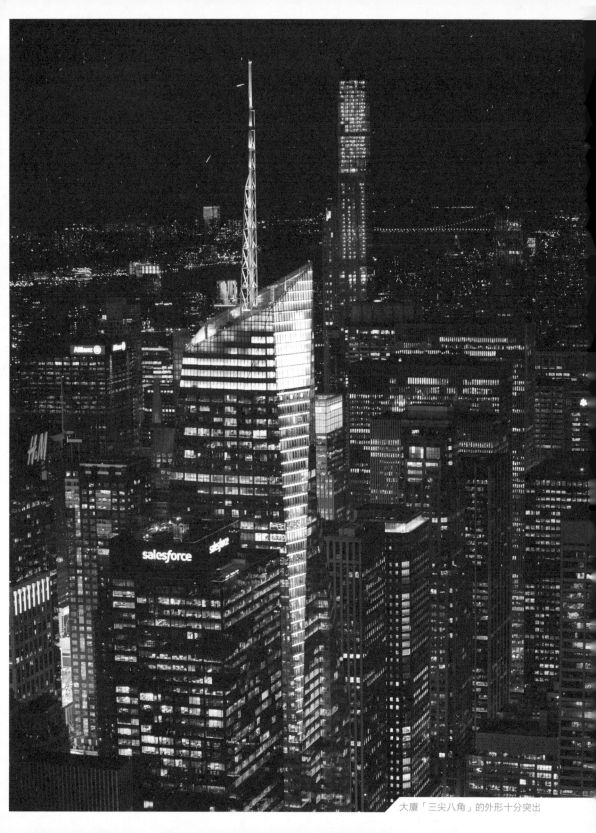

大廈「三尖八角」的外形十分突出

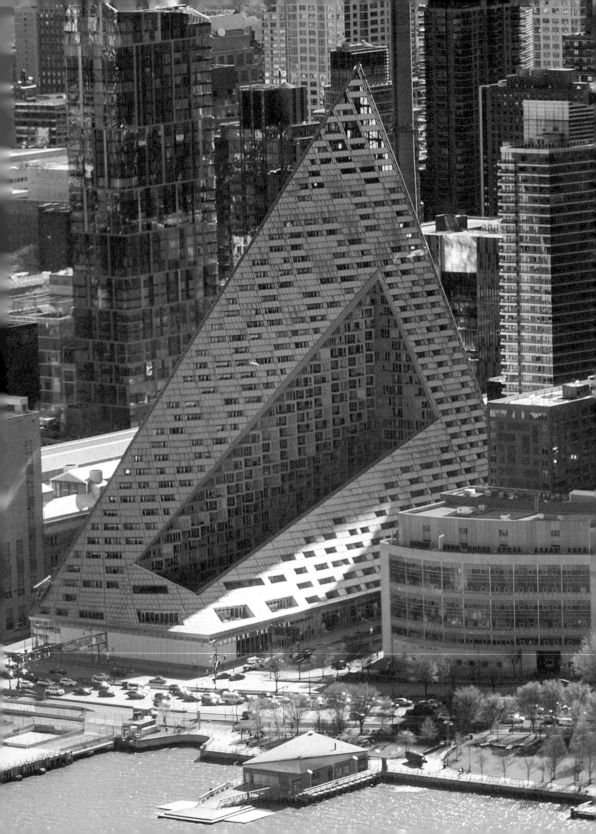

VIA 57 WEST

住宅與庭園的合體

VIA 57 West

在紐約曼克頓區第五十七街（57th Street）有一座很特殊的住宅項目：VIA 57 West。它是由近年在國際建築界迅速冒起的丹麥建築師事務所 Bjarke Ingels Group（BIG）負責設計。BIG 的創辦人 Bjarke Ingels 是反傳統的新派建築師，很懂得利用數碼媒體宣傳自己及公司，因此他的公司自二〇〇五年創辦至今，已發展成超過四百人規模的國際級建築師事務所。

地圖

地址
625 West 57th Street, New York

交通
乘地鐵至 57th Street 站，再沿
第五十七街向西步行至河邊。

網址
www.via57west.com

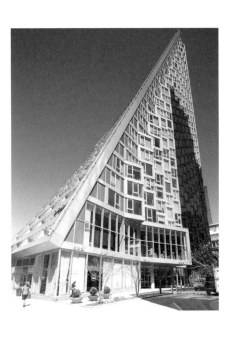

反傳統的設計風格

Bjarke Ingels 的設計風格與曼克頓典型的四方形建築有明顯不同，他的設計不規則，建築物的外形可以說是奇形怪狀，同時線條感強，不會太流線形。這種手法與日本建築師谷口吉生在第五十三街（53rd Street）的現代藝術博物館（Museum of Modern Art），以及 SANNA 在 Bowery 街的新當代藝術博物館（New Museum of Contemporary Art）的日式簡約建築方法，可以說是完全相反。不過 Bjarke Ingels 注重建築物的實用性，所以即使他的

設計突破常規，卻大多能滿足客戶對空間的需求。

VIA 57 West 是一個鬧市中的房地產項目，地盤面積大約是七萬七千平方米，需提供七百多個住宅單位，當中包括一房至四房及開放式單位。這種高密度的商品房（香港人俗稱「炒賣樓」）無論在中國內地、香港，以至紐約，都是極度平常的建築項目，甚至可以說是房地產發展項目的主流。但 Bjarke Ingels 卻通過這個項目實踐了反傳統的設計理念。

他引入了歐洲人喜愛的中央花園作為項目的中心。當建造了一個大約二萬二千平方呎（約二千平方米）的中央花園之後，東、南、西、北四邊單位的深度都變得適中，不會有哪一邊的單位過大。這時最簡單的設計方式便是在東、南、西、北四邊建造單位，部份將會是望河的大單位，而面積較小的單位則面向內園。可 Bjarke Ingels 當然不會滿足於這種歐洲常規的中央園式住宅，他將建築物東北邊的一角盡量拉高，再將西南角一端盡量保持在一層左右，這樣便可以讓大部份單位都有充足的陽光，而且絕大部份單位都能飽覽哈德遜河（Hudson

圖 1

典型的庭園式設計

VIA 57 West 的庭園式設計
（增加陽光和河景單位的數目）

河景

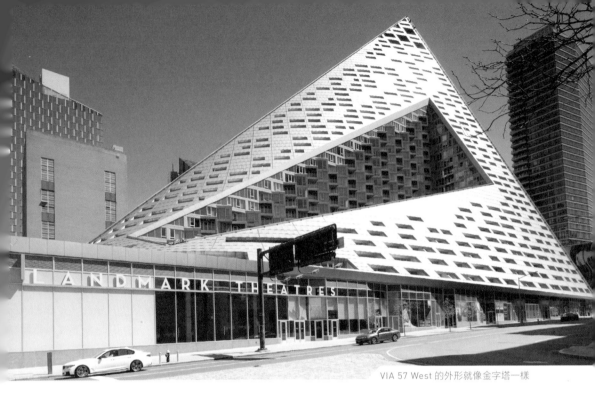

VIA 57 West 的外形就像金字塔一樣

▲▲▲

Ｒiver）的景色。這個手法不單使大部份單位的景觀變得開闊，同時使單位在冬天時因受到日照而變得溫暖，在夏天時亦因為中央庭園的關係加強了空氣對流，從而變得涼快。雖然部份低層單位可能看不到河景，只能看到內園景，不過只屬少數，可以說是美中不足的小瑕疵。

金字塔的外形

　　若要滿足通風及視覺設計要求，建築師一般會將整個項目分為三至四座單幢樓來處理，把高層的大樓設在東北角，然後將另外兩座中、低層的大樓設在西北角或東南角，之後再用一個平台花園連接各大樓。

Bjarke Ingels 同樣放棄了這種常規的做法，他將大廈從拉高的東北角向降低至西北角及東南角，換句話說，即是將一個長方盒對角斜切，把整座大廈設計成金字塔的模樣。其實在亞洲及美國，絕少建築師會在住宅項目使用金字塔的形狀作為建築物的外形。因為金字塔雖然是偉大的建築，但始終是墳墓，所以對供人居住的住宅建築來說還是會有一點忌諱。

不過，Bjarke Ingels 很喜歡使用這種對角斜切的設計手法。他在丹麥的成名作：八字符大樓（8 Tallet）及 VM Houses 都使用了類似的手法。為了減少像是金字塔形狀的效果，他在切割時不是完全直切，部份切面略為彎曲，再加上銀色的鋁板外牆，為大廈增添不少現代感，使人忘記金字塔的聯想。

解決了外形的問題，還需要解決室內空間的問題。

巧妙地加入露台

因為整座大廈都有斜頂，樓底淨高變得不均勻，室內不時出現斜頂導致的低樓底空間。Bjarke Ingels 將這些低樓底的空間變成露台，亦使建築物的外形更有層次及規律，進一步淡化人們對金字塔的聯想。

Bjarke Ingels 把自然與公共空間帶進私人住宅群之中，令整個屋苑能與之連繫起來，讓居民不再生活於自己定下的界限之內，這亦是他經常強調的建築無界限（Building Without Boundaries）的理念。在 VIA 57 West 這個項目，Bjarke Ingels 絕對實踐了他反傳統的設計理念，讓一個典型的紐約房

地產發展項目，突破常規的歐洲庭園風格，再以破格的手法創造出新型住宅空間，所以 VIA 57 West 也在二〇一六年獲得世界高層建築與都市人居學會（Council on Tall Buildings and Urban Habitat, CTBUH）頒發的最佳高層建築大獎（Best Tall Building Americas）嘉許。

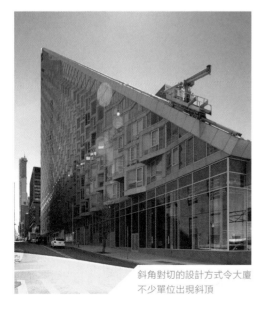

斜角對切的設計方式令大廈不少單位出現斜頂

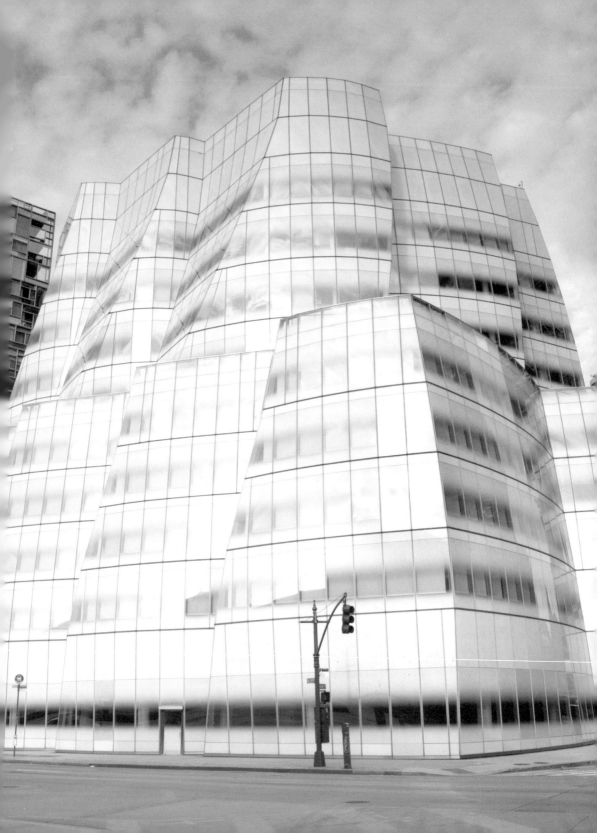

像雕塑般的建築

IAC 大樓／
雲杉街八號

IAC BUILDING／
8 SPRUCE STREET

紐約除了經濟發達，在建築設計方面亦發展蓬勃，蘊藏了不同風格的建築作品，當中便包括美國建築大師 Frank Gehry 設計的 IAC 大樓（IAC Building）和雲杉街八號（8 Spruce Street）。他的設計像是雕塑作品多於建築物，也與日本的谷口吉生（Yoshio Taniguchi）或 SANNA 的簡約風格、西班牙的 Santiago Calatrava 注重線條美，又或者丹麥的 Bjarke Ingels 著重幾何學的方針非常不同。

 IAC Building

 地址
555 West 18th Street, New York

交通
乘地鐵至 8th Avenue-14th Street 站，
再沿海邊步行五分鐘。

 8 Spruce Street

 地址
8 Spruce Street, New York

交通
乘地鐵至 Fulton Street 站

網址
newyorkbygehry.com

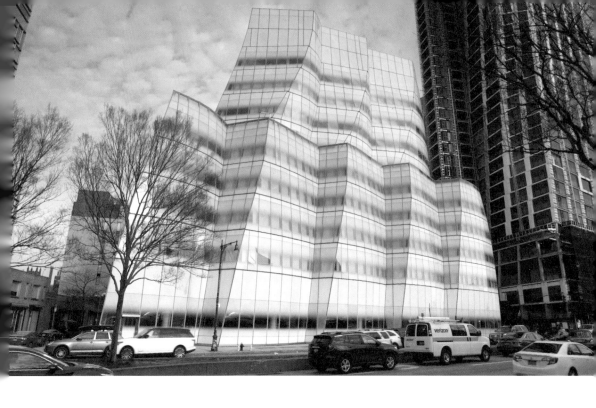

Frank Gehry 非常注重建築物的外形，但不拘泥於任何幾何學的形狀，在他的建築作品中不容易看到常見的三角形、長方形、圓形等幾何學的基礎形狀，他反而喜愛用不同的彎曲折面來組合出各種層次的複合面。他的設計就好像是將一大塊泥膠一塊一塊地慢慢削至他想要的形狀後，便成為他感到理想的作品，因此很難用平面圖把他的作品外形繪畫出來。很多人的評論都說他是一名雕塑家，而不是建築師，連著名卡通阿森家族（Simpson Family）都曾諷刺，他的設計猶如將一張白紙擠成一團之後再放在書桌上，便成為一個新的建築作品。

雖然不少人批評他的設計只注重外表，忽略了建築物的功能，其建築物的室內空間往往不實用，甚至難以有效應用，嚴重違反了建築物追求實用性的原則。話雖如此，世界上確實甚少建築師像他一樣，利用折曲面作為建築物外立面，所以他在世界各地的建築作品都能輕易地被辨認出來。由於建築風格別樹一格，因而令他在一九八九年獲得「建築界的諾貝爾獎」普立茲獎（Pritzker Architecture Prize）。

圖 1

IAC 大樓平面示意圖

洗手間

洗手間

辦公室

▲▲▲

展現大師的非常規風格

紐約長久以來都是 Frank Gehry 的傷心地，身為美國籍的建築大師，竟然在紐約市內沒有任何項目，實在令他很不是味兒。直至二〇〇四年，Frank Gehry 得到美國網絡公司 InterActiveCorp（IAC）邀請，希望由他來設計他們的新總部。IAC 是新派網絡公司，亦是資訊科技界的巨人，一心想以破舊立新的精神建造這座大樓，而 Frank Gehry 的設計亦的確破格。

IAC 大樓主要分為兩部份，上層是由三個單元組成的四層辦公室，下層是由五個單元組成的四層辦公室，首層是展覽廳。這些單元被設計成扭曲的圓筒形狀，再併合在一起。這個外形十分特別，可是在平面佈局上卻違反了辦公大樓的設計原則。

辦公室是一個非常講究效益的空間，在大城市裡，重點區域的辦公室租金可以超過每尺一百港元，甚至達到每尺二百港元，因此租客大都不喜歡租用彎曲曲的樓面，以免出現很多不能使用的空間。再者，大部份家具都是直線的，彎彎曲曲的辦公大樓

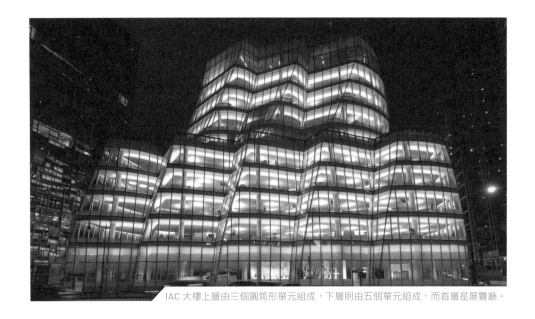

IAC 大樓上層由三個圓筒形單元組成，下層則由五個單元組成，而首層是展覽廳。

▲ ▲ ▲

彎曲面的設計為室內佈置增添了限制，連結構柱也要沿著錯位的樓板伸延。

也很難配備合適的家具。

另外，辦公室的空間不時因應租客轉變、人手調動而有所調整，所以一般的辦公室設計會盡量減少空間的間隔或凹凸位置，以及盡量減少結構柱，以增加空間的靈活性。不過，IAC 大樓將高層及低層分為不同的單元，每層的平面都會出現數個波浪形的彎曲位置，直接限制了空間調動的靈活性，成為整個設計的致命弱點。

複雜的施工

幸好 IAC 大樓是由單一業主擁有的大廈，除了首層的展覽廳，皆無需出租予第三方，避免了招租時可能遇到的麻煩。至於室內的佈置其實可以根據彎曲的空間訂造蜘蛛形書桌，解決建築帶來的不便。

Frank Gehry 的設計還大大增加了施工難度。大廈每層不單有數個波浪形的空間，而且每層的波浪形空間都不與上一層的對齊，因此每個單元都有一個彎曲的外立面。

彎曲的外立面是 Frank Gehry 的標誌性設計，正因為有這樣的彎曲面，大廈上層樓板與下層樓板的形狀不同，連帶結構柱的位置也要沿著錯位的樓板伸延，彷彿變成了一條扭曲的結構柱。

此外，玻璃幕牆的施工是另一大難題。每一個單元最少有兩個彎曲面，而且下大上小，整個玻璃幕牆都是由彎曲的玻璃組合而成的，沒有標準形狀的玻璃可以匹配。大廈共有一千四百三十七塊玻璃，當中有一千三百三十九塊都因為獨特的外形而要訂造，令大廈的建造成本相當高昂。

扭曲的摩天大廈

當 Frank Gehry 接到 IAC 新總部的項目後不久，他又接到雲杉街八號的項目。雲杉街八號是一座七十六層樓高、共九百零三個單位的多層住宅大樓。這個項目可以說是由兩座塔樓組成，發展模式和香港常見的炒賣式商品房沒有太大的區別。不過，雲杉街八號的設計在香港應該很難被市場接受，甚至會遭到極大反對。

這座摩天大廈同樣根據 Frank Gehry 鍾愛的波浪形平面為設計原則。由於這是高層大廈，如使用像

圖 2

外牆呈波浪形的
雲杉街八號每層
只有一個單位

客房　客房　衣帽間

儲物室　飯廳

洗手間　洗手間

酒吧

廚房　客廳

客房　客房

▲▲▲ ▲

IAC 大樓般彎曲的結構柱，會影響結構的穩定性，亦會大幅增加建築成本，因此 Frank Gehry 只在波浪形樓板的邊緣外加上凹凹凸凸的遮陽板，使大廈在遠處看來呈現彎曲的形狀。不過這樣的設計也令每個房間出現很多奇形怪狀、「三尖八角」的空間，對擺放家具造成極大不便。幸好，這裡位於豪宅區，大部份單位都是三房或四房，單位面積不像香港般細小，窗邊很多奇怪的空間可以只放一張書桌或一張沙發，甚至空置。另外，這些單位內的洗手間大多都沒有窗戶，即是俗稱的「黑廁」；廚房往往都設在單位的中央位置，明火爐灶更放在整個單位的中心，名副其實是風水學所講的「火燒心」。這樣的佈局很難被華人社會接受，這亦凸顯 Frank Gehry 一心追求外形，忽視空間佈局的重要。

Frank Gehry 在這兩個項目中盡顯他對設計理念的執著。無論是哪一種建築類型，他都堅持自己的原則，每座建築物都像雕塑品，甚至因此犧牲室內空間也不在乎。雖然也有人批評他的設計千篇一律，但他確實創造了屬於自己的風格和屬於自己的世界，讓人一看便知這些建築物是他的設計。

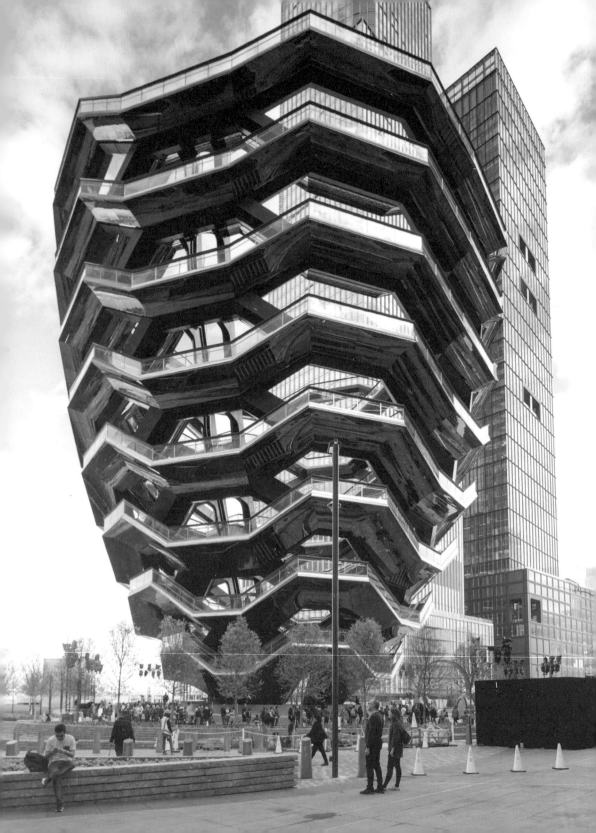

VESSEL

1·11

Vessel

華而不實的建築

中國人很注重建築物的實用性，特別是在香港這種寸金尺土的地方，建築物的實用率尤其重要。不過，在地價同樣高昂的紐約，卻出現了一座十五層樓高而沒有任何實際用途的建築物：Vessel。

地圖

地址
Hudson Yards, New York

交通
乘地鐵至 34ᵗʰ Street-Hudson Yards 站

網址
www.hudsonyardsnewyork.com/discover/vessel

與其說 Vessel 是一座建築物，不如說這是一座巨型的裝置藝術品，因為它完全沒有具體功能。Vessel 由近年冒起的英國設計師 Thomas Heatherwick 設計，雖然他不是建築師，但是經常負責建築類的項目設計工作，通過巨型的裝置藝術品讓人體驗不同空間的層次。他在設計時不只注重作品的外觀，更希望藉由作品為觀眾帶來第一身的體驗。

Thomas Heatherwick 利用一百五十四條樓梯組成觀光塔，旅客可以一邊經樓梯緩緩步行至頂層，一邊欣賞曼克頓的景色。建築物除了設有一大堆樓梯，讓人上上下下之外，再沒有任何別的功能了。不過樓梯縱橫交錯地組織起來，仍給人帶來美麗的視覺效果。Vessel 的外形呈六角形，由下而上地放大，再加上銅板的外立面，猶如放在河邊的巨型銅酒瓶一樣，在鬧市中別樹一格。

雖然這座裝置藝術品沒有具體的功能，但同樣需要滿足當地建築法例的要求，要設置電梯讓輪椅人士也可以到達頂層。由於建築物由下而上地放大，因此電梯的軌道要隨著建築物的外形設置，於是在建築物內出現了一條彎曲的電梯軌道，讓建築物的特殊性進一步提高。

只靠樓梯支撐的結構

至於 Vessel 最大的特點一定是它的結構，整座建築物沒有樑、沒有柱，只依靠一百多條鋼樓梯支撐。建築物在結構上完全沒有核心部份，只依靠由樓梯編織而成的鋼結構網，於是在設計上和施工時都遇到很大困難。只要其中一條樓梯的水平與其他的不一致，便可能導致整座建築物倒塌，

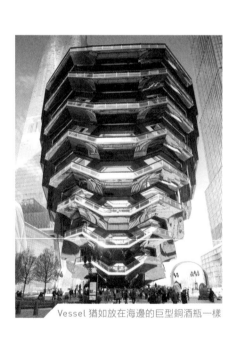

Vessel 猶如放在海邊的巨型銅酒瓶一樣

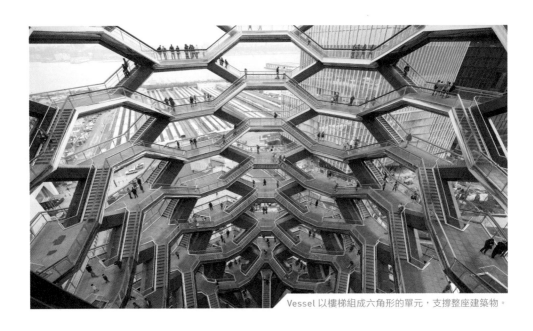

Vessel 以樓梯組成六角形的單元，支撐整座建築物。

施工時對精準度的要求相當高。

為提高建築物的結構安全，樓梯的編排呈六角形，即是以四組樓梯為一個單元，上層兩條，下層兩條，而左邊兩組樓梯與右邊兩組樓梯互相對照（Mirror），形成六角形的單元。由於六角形的單元相當穩定，當一個個樓梯單元組合在一起之後，就好像蜜蜂的蜂巢一樣，使結構變得穩定。而且每個樓梯單元不是密封的，需要承受的風力相對不大，令這個缺少核心部份的結構系統變得可行。

儘管 Thomas Heatherwick 不是建築師，但是他巧妙地利用不同的樓梯配置，組合出一個像銅酒杯形狀的巨型裝置藝術品。同時他善用蜂巢的結構原理組合樓梯，使樓梯不單成為建築物結構的一部份，還起了垂直運輸的作用，給人帶來特別的空間體驗以至視覺美學上的享受。這個神來之筆，確實巧妙。

建築╳人文生活
HUMANITY & CULTURE

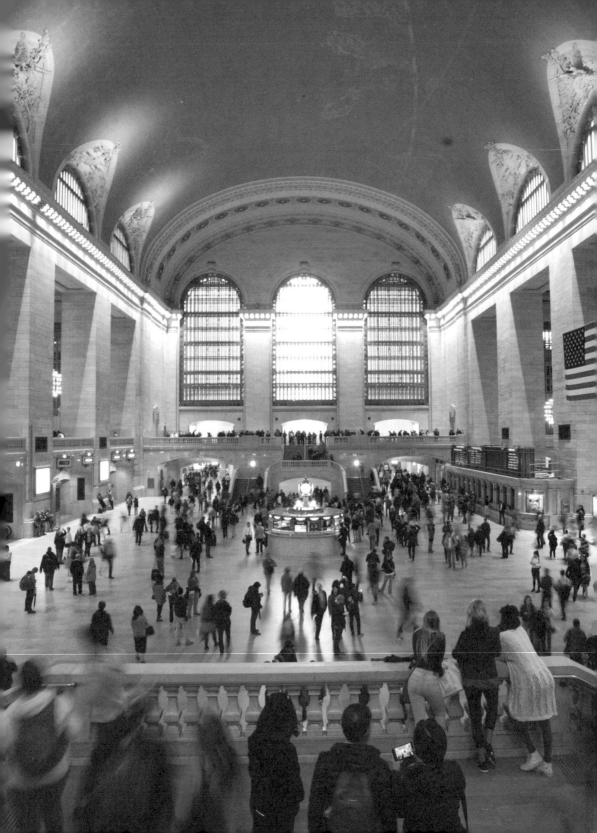

與陽光結合
的車站

大中央總站

GRAND CENTRAL
TERMINAL

紐約最繁忙及最有名的車站必然是在第四十二街（42nd Street）的大中央總站（Grand Central Terminal），這個中央車站連接了紐約與美國其他州份的交通往來。而因為它的建築設計異常特別，所以曾多次在電視及電影中出現，使車站在建築界、電影界以至攝影界留名。

地圖

地址
89 East 42nd Street, New York

交通
乘地鐵至 Grand Central-42nd Street 站

網址
www.grandcentralterminal.com

引用教堂的設計原理

一般來說，火車站的設計會以功能上的要求為核心，對美學方面有較少的考慮。這些重點火車站的人流很多，不少還是外地旅客，很多人不是匆匆忙忙地趕往各站台，就是要轉換其他交通工具，於是火車站的設計大都非常簡單，入口後面便是大堂，大堂內有售票處、客務中心和商店，然後便是月台；月台大都與大堂同層，方便拉著行李的旅客前往。

不過在一九一三年建成的大中央總站，則在設計上增加了對美學的要求，甚至其空間的設計也是以人的觀感為重心，規劃工整清晰。當旅客踏入位於第四十二街的主入口之後，便會到達以前的等待區（Waiting Room）。現在火車的班次不像昔日般疏落，等待區如今多用作推廣活動之用。經過等待區之後，旅客便會經過一面高掛在建築物中軸線上的美國國旗，然後進入整個車站的主要空間──主大堂。若從人的視角來看，整個空間的焦點只有一個──詢問處和掛在高處的美國國旗。大堂在規劃上主次分明、簡潔清晰。

▲▲▲

若旅客從另一個入口進入車站，在視線上同樣不會看到任何雜亂的設置。當旅客經 Vanderbilt Avenue 的入口進入車站，便會到達一條大樓梯，再經樓梯步行至一個四層樓高的大堂。這個大堂完全沒有柱子，是一個大跨度的空間，寬闊工整。大堂一旁是售票處，除此以外沒有任何商店，絕大部份商店和餐廳都設在地庫，猶如一個小型的地庫商場，而地庫商場連接著火車站的各個月台。大堂兩端是通往高層商店和車站出入口的樓梯，大堂裡的設計元素並不多，室內以米黃色麻石為主要建築材料，主色調一致。

陽光設計成為經典

不少地方的車站大堂都是這樣的大跨度空間，但是它們屋頂的設計並不像大中央總站那樣，是以石材為主要材料的大拱門。在歐美兩地的舊式火車站，鋼拱門結構更為常見，像大中央車站一樣的石拱門結構，反而在歐式教堂（特別是哥德式教堂）較常用。

圖 1

大中央總站剖面圖

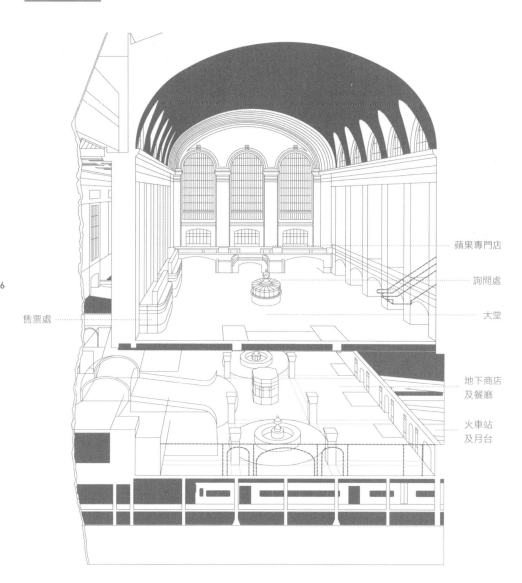

蘋果專門店

詢問處

大堂

售票處

地下商店
及餐廳

火車站
及月台

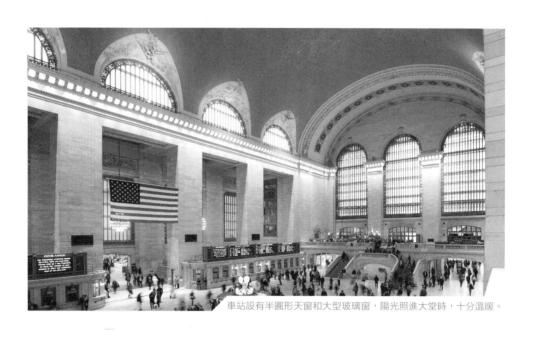

車站設有半圓形天窗和大型玻璃窗，陽光照進大堂時，十分溫暖。

▲ ▲ ▲

其實車站對光線的處理也可以說是以哥德式教堂為藍本。哥德式教堂對光線的處理有特別要求，教堂兩側的牆上設有彩繪玻璃窗，玻璃窗上刻劃了不同的聖經故事，而位於主入口拱門兩側的高處則有半圓形天窗，讓陽光可以從高處照進教堂的中央部份。至於大中央總站的外牆上也有大型玻璃窗，在拱門的高處同樣有天窗，可讓陽光照進室內，使室內空間變得多層次。當陽光照射在這個米黃色的麻石大堂時，便於無形中給予旅客一份溫暖的感覺。

車站屋頂兩側的天窗面向正南方及正北方，中午時陽光透過天窗照進室內，便有機會出現五條光柱打進室內的景象。一九四一年，有攝影師拍攝到這個情景，成為攝影界的經典照片，亦是不同的西餐廳及酒吧內常見的風景照。現在由於車站四周的建築物加高了不少，能照進室內的陽光大不如前，近年已很難拍出類似的照片。

經典與潮物的交接

大中央總站是經典的舊車站，不過近年車站增加了一個很特別的元素，為典雅的大堂帶來特別的

衝擊，那便是：引入了蘋果公司的專門店。在火車站內開設電腦商店並不奇怪，但這些店舖一般只銷售小型的電話配件、照相機，為往來旅客提供簡單的配套服務，而開設電腦專門店的則少之又少，更違論是蘋果公司的旗艦店了。蘋果公司代表著前衛及破舊立新，這間現代科技公司在一座有超過一百年歷史的火車站出現，創造了非常強烈的對比。

蘋果公司在世界各地的專門店都有非常一致的特色，多數是利用巨型落地玻璃，製造出「水晶盒」般的感覺，在紐約的旗艦店更被設計成巨型「玻璃盒」，形象鮮明。為了尊重這座百年車站，蘋果公司對店面作出了多項調整，更完全善用車站高樓底的空間，令店舖變成車站一部份。店舖並沒有刻意突出蘋果品牌的特點，而是盡量利用車站的環境來佈置店面，連最重要的公司商標也不突出，只在店舖中央吊掛了用 LED 燈箱做成的招牌，招牌下便是蘋果專門店常見的大木枱，以展示產品，牆上則展示蘋果專門店內常見的燈箱。昔日車站的室內平台位便作為顧客維修服務中心。由於維修中心排隊的人頗多，顧客需要輪候較長時間，他們可以在

▲▲▲

這個樓底特高的等候區一邊欣賞這座古蹟，一邊看著繁忙人流中的人生百態。

儘管典雅的舊火車站與新潮玩物好像風馬牛不相及，甚至可以說是南轅北轍，但是大中央總站這個紐約獨一無二的空間，卻為科技巨人帶來別樹一格的展銷場地，也讓建築物在保有歷史風貌的同時得以與時俱進。

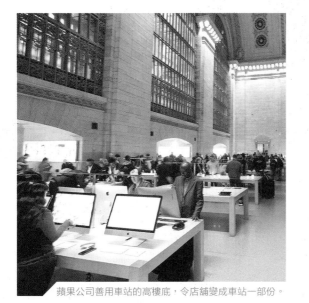

蘋果公司善用車站的高樓底，令店舖變成車站一部份。

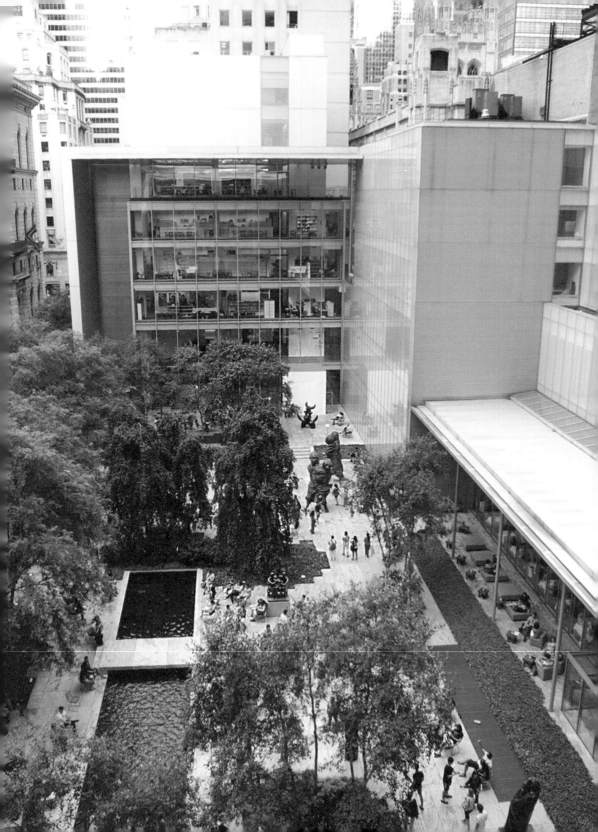

THE MUSEUM OF MODERN ART

讓空間來營造對比

現代藝術博物館

紐約現代藝術博物館（The Museum of Modern Art，簡稱 MoMA）自一九三九年以來便是在藝術界極富盛名的建築物，這裡曾展出畢加索的作品，亦一直展覽了不少知名的當代藝術品。不過這座博物館由於已沒有足夠的空間作展覽之用，所以館方決定在一九九七年通過國際設計比賽招聘建築師。

地圖

地址
11 West 53rd Street, New York

交通
乘地鐵至 7th Avenue 站，再沿第五十三街或第五十四街向東走一個街口。

網址
www.moma.org

於此項比賽勝出的建築師是日本的谷口吉生（Yoshio Taniguchi）。谷口吉生出身自建築師世家，父親是有名的建築師谷口吉郎（Yoshio Taniguchi），而他本人則畢業於哈佛大學建築系，然後在日本建築之父——丹下健三（Kenzo Tange）處工作，可謂是順理成章地成為建築大師。谷口吉生贏得的紐約第五十三街（53rd Street）MoMA擴建及翻新項目，亦是他首個在日本以外的項目。雖然大器晚成，但這一份遲來的榮譽，卻令他在歷史上留名。

強烈的空間對比

為了突出不同的建築元素，建築師會嘗試利用顏色、形狀、光暗等方面來營造不同的對比。谷口吉生在設計 MoMA 時則利用了空間體積上的大小，來為各展館創造出強烈的空間對比，給參觀人士帶來特殊的體驗，這亦是他作為外來者可以勝出如此重要的建築項目的原因。

從進入博物館後，人們的視點便會經歷由狹窄變得寬闊，黑暗變為明亮的過程。博物館的主入口其實不大，但在進入主入口之後便是一個雙層樓高的售票處，經過售票處則是一條通往二層的樓梯，在樓梯的中轉處是可以轉往室外的雕塑花園。而當參觀人士到了二樓，就置身在一個三層樓高的展覽空間——Marron 中庭（Marron Atrium），然後可以沿扶手電梯通往各層的西展廳。到達各層的展廳後，亦可以俯瞰位於建築物中央的雕塑花園。沿著這個人流路線，參觀人士可一次次感受到視點由狹窄變得寬闊，黑暗變為明亮的過程。

從售票處到二樓，視野由寬闊變得狹窄。

圖 1

MoMA 平面圖

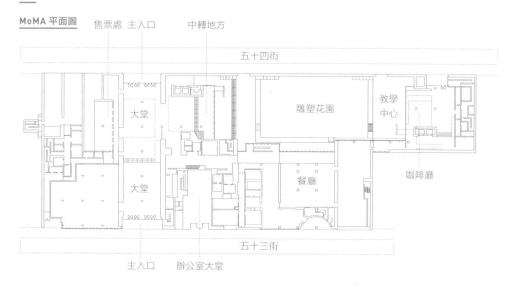

▲ ▲ ▲

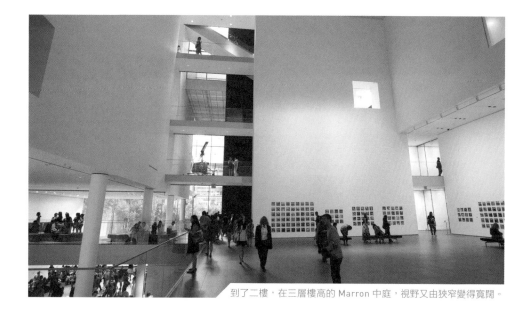

到了二樓，在三層樓高的 Marron 中庭，視野又由狹窄變得寬闊。

連廊安裝的是加了隔熱膜的玻璃

▲ ▲ ▲

來博物館參觀的人多數會先到高層的展廳，因為這裡藏有鎮館之寶——梵高（Vincent Willem van Gogh）的《星夜》（The Starry Night），以及安迪華荷（Andy Warhol）的「瑪麗蓮夢露」（Marilyn Monroe）系列和《金寶湯罐頭》（Campbell's Soup Cans）。當參觀完這些展廳之後，參觀者會通過二層或三層的連廊至另一端的東展廳。連廊的佈局很簡單，只有一些讓人休息的座位。連廊安裝了落地玻璃，但不是全透光的清玻璃，而是加上了隔熱膜的玻璃，讓參觀者可以遠觀室外的景色，同時不會因過多的陽光而感到太熱。這種處理陽光的方式是日本建築師典型的設計手法，卻與博物館曾經的建築設計理念近乎相反。一九八四年，大師西薩佩里（César Pelli）為 MOMA 設計了新館，當時此處設有主大堂（Great Hall），是主要人流區域，谷口吉生翻新建築後，將 Great Hall 這部份拆卸，改建成平淡的連廊，手法可說是南轅北轍。

建築物西展館主要是教學中心及餐廳，在這裡也可以遠觀在中央的雕塑花園。雕塑花園雖無實際功能，卻在無形中成為整個項目的核心。主要的人流

圖 2

雕塑花園成為整個
MoMA 的核心空間

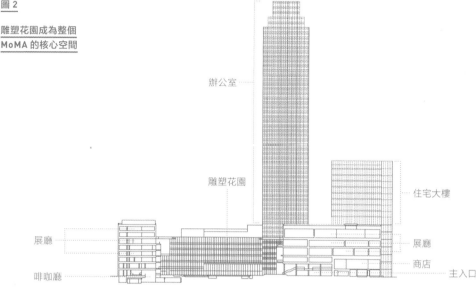

辦公室

雕塑花園

住宅大樓

展廳

展廳

商店

啡咖廳

主入口

路線不會經過這個花園，可是無論東、西展廳，還是連廊，都以這個花園為中心，參觀人士在博物館的活動都圍繞著這個花園。

雕塑花園的設計手法可以說與日式石庭的原理類似。雖然不能證實谷口吉生在設計雕塑花園時曾否借鏡，但是雕塑花園無論在採光、視野與空間佈局上都與石庭相似。這類花園沒有實際功能，參觀人士也不一定會踏足這個空間，可是在規劃、視線上，花園可以完全連繫所有功能區。這種佈局為參觀者提供多角度的視野，人們在進入博物館後不用只在展廳之間遊走，在欣賞藝術品的同時，也能不時欣賞雕塑花園和鄰近的街景。這亦是谷口吉生的設計比上一代 MOMA 的進步之處。

內向比外向更重要

競賽方案一般都很注重外立面設計，因為這是建築物給評判及普羅大眾的第一印象，建築師大多選用較具代表性，甚至比較浮誇的外觀來爭取一些印象分。不過谷口吉生設計了一個極其簡單的外立面，他的方案更偏向是一個內向的方案──整座博

物館由三個長方盒所組成，無論是朝向第五十三街或第五十四街（54th Stree:）的外牆，幾乎全是玻璃立面，唯一的分別是有沒有遮陽的金屬網或僅僅是清玻璃。博物館主要靠雨篷來製造層次感，雨篷使整個北立面不再是一個平面，又通過位於高層的露台，營造東、西展廳的「盒中盒」效果，從而創造前後錯落的感覺。至於在視覺上極度重要的雕塑花園則被高高的圍牆將之與第五十四街分隔開來，因此這個項目在視覺上是個切切實實的內向型設計，相比一九八四年的舊建築更具立體感。

谷口吉生採用這種極度單純的手法來競賽其實相當聰明。博物館已經擁有幾件鎮館之寶，而且這些展品都是色彩鮮艷的，以純白色為主調的展館設計更適合襯托名作。另外，博物館的前街（第五十三街）與後街（第五十四街）都是非常狹窄的街道，無論怎樣有特色的設計，都難以在街道上被行人的視線所欣賞得到，因此寧簡莫繁。再者，博物館旁還有一座由西薩佩里設計的住宅大樓，這座大樓色彩繽紛，當年也是該區的地標，若再出現一座外形奇特的建築物的話，兩座建築物放在一起則會顯得不倫

◆ ◆ ◆

不類。種種原因加起來，極度平凡的外立面反而是最適合的方案。這亦完全符合日本建築師擅長的簡約設計手法。

事實證明谷口吉生的設計方針是正確的。多年來博物館一直得到美國本地以及海外的藝術愛好者支持，更成為紐約旅客常到訪的地標之一。由於參觀人士眾多，館方還需要在西端的展覽廳旁另覓土地擴建，並加大原有大樓的扶手電梯與增加電梯的數目，再加大在第五十三街的入口，為博物館增加百分之三十的展覽空間。不過這次擴建不再由谷口吉生負責，而是交由紐約建築師事務所 Diller Scofidio + Renfro 負責。但無論如何，現代藝術博物館必定會繼續成為紐約藝術界的重鎮。

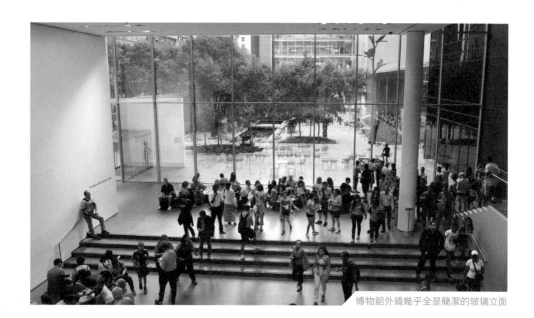

博物館外牆幾乎全是簡潔的玻璃立面

▲ ▲ ▲

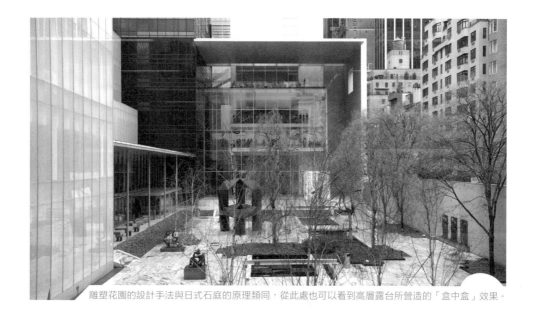

雕塑花園的設計手法與日式石庭的原理類同，從此處也可以看到高層露台所營造的「盒中盒」效果。

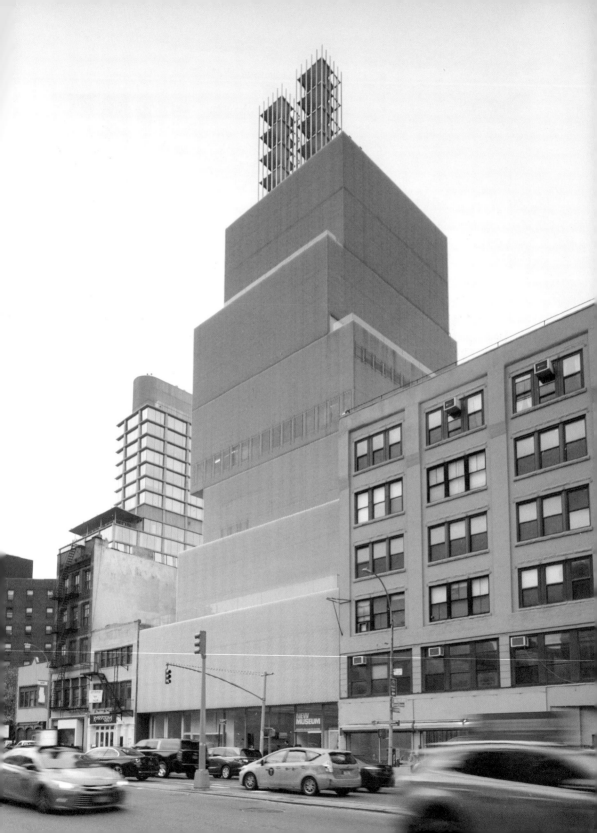

NEW MUSEUM OF
CONTEMPORARY ART／
SPERONE WESTWATER GALLERY／
THE MET BREUER

像白麵包
一樣

新當代藝術博物館／
Sperone
Westwater Gallery／
The Met Breuer

紐約的唐人街一帶是曼克頓區比較舊的區域，這個小區大部份舖面都是餐廳。但在包厘街（Bowery Street）就有兩座不太一樣的新建築——新當代藝術博物館（New Museum of Contemporary Art）與藝廊 Sperone Westwater Gallery。

New Museum of Contemporary Art

地圖

地址
235 Bowery, New York

網址
www.newmuseum.org

交通
乘地鐵至 Bowery 站，再沿包厘街向北行兩個街口。

Sperone Westwater Gallery

地圖

地址
257 Bowery, New York

網址
www.speronewestwater.com

交通
乘地鐵至 Bowery 站，再沿包厘街向北行三個街口。

The Met Breuer

地圖

地址
945 Madison Avenue,
75th Street, New York

網址
www.metmuseum.org/visit/
plan-your-visit/met-breuer

交通
乘地鐵至 77th Street 站，再沿麥迪遜大道步行至第七十五街。

新當代藝術博物館由藝術史學家、策展人 Marcia Tucker 於四十三年前創立，她在無財力、無展品的情況下成立這座博物館。博物館初期只有三名員工，只是一個小辦公室的規模，之後才遷至蘇豪區（SoHO）的舊樓。

隨著 Marcia Tucker 退休，而當代藝術亦逐漸獲得不少藝術愛好者追捧，新當代藝術博物館需要一個更好的展覽空間。一九九九年，時任館長 Lisa Philip 把心一橫，孤注一擲地決定不再租用藝術空間，而要興建一座獨立的藝術館，以配合博物館未來的發展，吸引更高質素的參觀者，並得以應付更多訪客。隨後在二〇〇〇年，館長走訪了曼克頓各個區域，在九一一事件後，館方決定在市中心（Downtown，下城）區域發展他們的新藝術館。

追求新類型藝術的使命

包厘街周邊在當年還不是一個著名的藝文地段，甚至可以說是藝術圈內的「無人地帶」，但是館方銳意改造這個小區，讓一條平凡的餐廳、購物街改變成一條藝術街，因此要求這座新建築物

需為街道帶來興奮及震撼。館方相信他們會是很好的開發商，亦願意為這個城市的建築設計作出貢獻，所以只會挑選從未在紐約有建築項目的建築師來負責設計，這亦是新當代藝術博物館為追求新類型藝術的使命。

館方從四十五間建築師事務所中挑選了五間來參與最後一輪設計比賽，當中包括紐約、馬德里、倫敦及東京的公司，最後由日本著名建築師妹島和世和西澤立衛的 SANAA 勝出。

簡單理念帶來的震撼

他們的設計理念很簡單：打破常規。當地的建築法例規定，建築物在首數層之後的空間需要作出退台（Setback），即是將上層的空間縮小，以避免過於阻擋街道上的日照，滿足街道遮陽面積的要求，因此當地的大廈大多會在第三至四層以下設一個大平台，而第三至四以上層數的面積便較之小。這一條法例令街道兩邊的建築物都要作出退台，街景的效果就好像倒模一樣，建築物的外貌也變得一致。SANAA 團隊務求打破這個常規，他們認

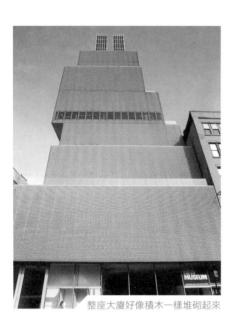

整座大廈好像積木一樣堆砌起來

為，如果這又是垂直而建、四四方方的建築物，就會變成一座商業大廈一樣，途人只有進入室內，看到展品後，才能發現這是一座博物館。於是他們嘗試在這座七層高的博物館作出新嘗試，創造一個新外形。

SANAA 團隊在把大廈設計成四四方方的同時，亦希望退台以不同的層次呈現。先是在第二層退了一部份，然後在第三層再退一部份，但在第四、第五層開始，不但做了退台，更將樓層往左邊移一點，在

第六、第七層再進一步退台，但又將樓層移回中線。

整座大廈就好像積木一樣，一層一層堆砌起來，並不像其他大廈那樣單一地由某一層開始退台，這亦令博物館變成這條街道的地標。

色彩簡單，對比強烈

建築師以白色為博物館的主調，因為他們不希望建築物的色彩與藝術品的色彩形成對比，一座白色的建築將會是藝術品最理想的佈景。博物館雖然是白色的，但在街道上並不是不起眼，相反與附近的磚造建築形成強烈的對比。建築師又在混凝土外牆上使用了鋁金屬的鐵絲網，這個金屬網沒有實際功能，主要是用來點綴平凡的外立面。波浪形的金屬網在陽光照射下會形成不同的倒影，因此大廈外牆會隨著四時與氣候的變化而改變，形成不同的面貌。

SANAA 的設計得到大眾的認同，博物館自二〇〇七年開館至今，已有超過一百萬人次前來參觀，當中百分之四十為海外旅客，並為二百四十多名藝術家帶來優秀的展覽空間。

博物館的設計概念並不複雜，也用了簡單的手法來處理規範問題，令建築物的設計不會因為法規規限而失去了創意。其實這一點很值得亞洲建築師學習，因為香港、新加坡、中國內地的建築法例相比歐美國家嚴謹，尤其中國內地更可以說是世界上建築法例最複雜也最嚴謹的國家之一，很多同業都抱怨建築設計的空間往往受到法規限制。SANAA 為新當代藝術博物館的設計證明了條例是死的，設計是活的，建築設計不會受條例規限而被抹殺，相反若多花心思，說不定可以從中找到設計意念的觸發點。

在同一條街道上，離新當代藝術博物館不遠處有另一座特別的藝廊：Sperone Westwater Gallery。這座藝廊同樣始於四十五年前一間 SoHO 區的小畫廊，並由數名歐洲藝術品中介 Gian Enzo Sperone、Angela Westwater 和 Konrad Fischer 在一九七五年創立，目的是希望在美國展示歐洲藝術家的創作。隨著時代變遷，藝廊對空間的要求不斷增加，在二〇一〇年決定於現址興建新藝廊。

▲▲▲

這座藝廊有九層樓高，但非常狹窄，整個地盤大約只有七點六米闊、三十點五米長，這個面積以香港的標準來說已經算是非常細小，若在美國而言，簡直是小得如同一個車房。但是，如此小規模的項目竟然交由大名鼎鼎的英國建築師 Norman Foster 負責設計。由於 Norman Foster 的公司收費比較昂，一般情況下只會選擇較為龐大且矚目的項目，像這種規模細小的精品項目相信是少之又少。

項目的要求其實相當簡單，包括辦公室、圖書館及機房，以及兩層的私人展覽廳和三層的公眾展廳。藝廊同樣受日照法例影響，最高的三層要向內縮小。不過項目難度在於，每層的空間很小，卻又需要安排一台大型送貨電梯來運送大型展品。而 Norman Foster 將大型送貨電梯由整座建築物的負面因素變為一個特點。他在主入口的位置安裝了一個三點六米乘六米的大型貨梯，但貨梯內部裝飾得如同展廳的一部份，看起來就好像一個移動展廳一樣。這個「移動展廳」是紅色的，若透過藝廊的玻璃幕牆往裡看，就像看到一個特別的紅色盒子在移動，確實是一大特色。

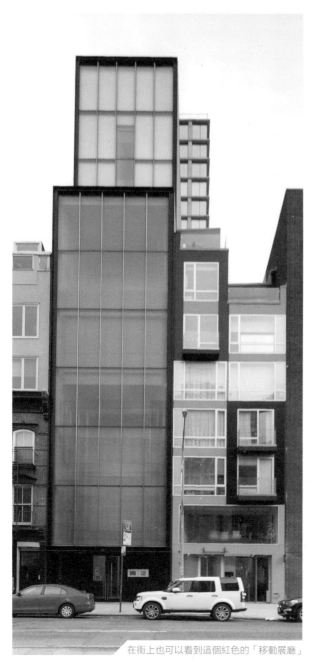

在街上也可以看到這個紅色的「移動展廳」

不過，這個特色在香港應該不能得到政府部門批准。

在香港，一般大廈的設計要求電梯底部有一個電梯槽作為緩衝區，電梯槽底部還會有一些安全裝置，抵擋萬一電梯墜下時的衝力。藝廊的主入口正正位於貨梯底部，萬一電梯失事，電梯墜下的位置便是主入口的通道，這對途人、參觀人士及大廈結構都造成危險。因為當電梯墜下時，會直接撞毀首層樓板，若有途人經過便會受傷；而且亦會封死大廈的主要逃生出口，所以潛在風險不低。

寧靜角落上的小博物館

至於在曼克頓區第七十五街（75th Street）的街角，還有一座細小的博物館。博物館前身為惠特尼美國藝術博物館（Whitney Museum

圖 1

Sperone Westwater Gallery 剖面圖，
可以看到電梯槽設於主入口上方。

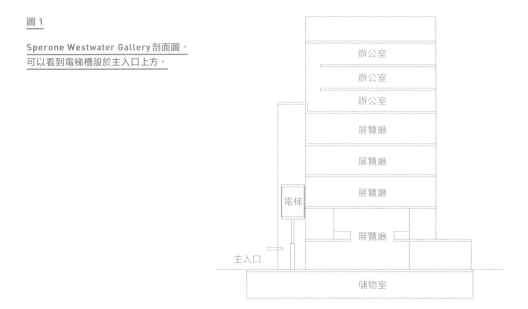

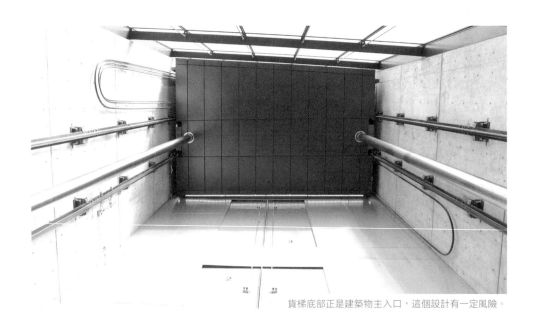

貨梯底部正是建築物主入口，這個設計有一定風險。

由高至低向內縮的外牆設計，為博物館低層帶來光線。

▲▲▲

of American Art），在一九三〇年於西八街（West Eighth Street）成立。博物館籌集到新資金之後，便於一九六二年在第七十五街街角購買了一塊一百呎乘一百二十五呎的小土地，在這裡建立一座永久的博物館。這是紐約區內首座專為美國現代藝術而設的博物館。隨後惠特尼美國藝術博物館在高架公園（The High Line）找到另一幅土地，便將原有的展品在二〇一四年搬遷至新址，而原本的博物館隨著惠特尼美國藝術博物館與大都會藝術博物館（Metropolitan Museum of Art，簡稱 The Met）簽訂協議，改名為 The Met Breuer，用來展示大都會藝術博物館的展品。

建築師 Marcel Breuer 在一九六六年設計這座博物館時，發現這幅地皮異常小，可博物館的設計大都以實心牆為主，僅設有很少窗戶。若要興建一座總面積達七萬六千八百三十平方米的小型博物館的話，將會變成一個密不透風的黑盒。Marcel Breuer 為了避免出現全黑盒的設計，便作了一個簡單且實用的改動。他把建築物的外牆根據不同層數從高至低地向內縮，首層的入口並不是與第七十五

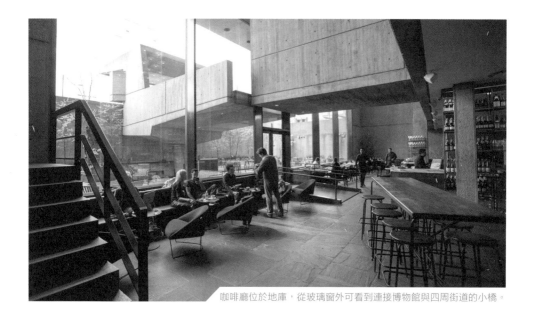

咖啡廳位於地庫，從玻璃窗外可看到連接博物館與四周街道的小橋。

▲ ▲ ▲

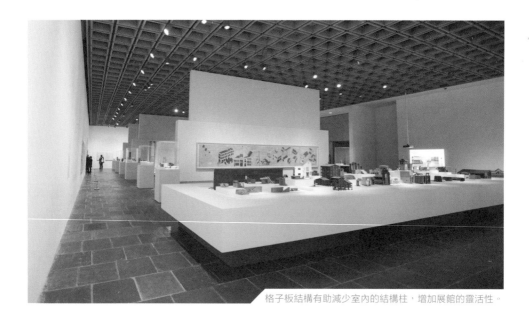

格子板結構有助減少室內的結構柱，增加展館的靈活性。

街或麥迪遜大道（Madison Avenue）直接連接，而是依靠一條小橋來連接博物館大堂與四周的街道。

這個退台及接駁橋的手法不單讓建築物的外形更有層次感，還為首層及地庫提供更多陽光。特別是咖啡廳設在地庫，這種設計手法便為咖啡廳帶來光線，非常合適且有效。另外，建築師為了盡量在細小的地盤裡創造高靈活度的空間，刻意使用了格子板結構（Waffle Slab Structure）。格子板結構是由很多細樑所組成的，有助增加樓面的跨度、減少室內的結構柱，從而增加展覽空間的靈活性。

The Met Breuer 雖然小，但 Marcel Breuer 仍然希望建築物貫徹他的堅持，他認為：「這建築物不應看成是一座商業辦公樓，更不應看成像的士高一樣……它應該把這條街道的生命力轉化為藝術的真誠與內涵。」（It should not look like a business or office building, nor should it looks like a place of light entertainment...It should transform the vitality of the street into the sincerity and profundity of art.）

從平淡中找突破

那麼為何這篇文章會命名為「像白麵包一樣」呢？

這三座大廈雖然與四周的建築物不同，但不是以奇形怪狀、大紅大綠來突圍，建築物的優美之處是其平淡的外觀。儘管這般淡而無味的外觀與四周的建築物不同，卻很容易被人接受，就好像龍蝦大餐中的白麵包一樣。白麵包每天都可以吃，而一些奇形怪狀、大紅大綠的建築物就有如龍蝦大餐，雖然別具特色，偶然吃一次會覺得特別，但是如果每天都吃則會使人受不了。

建築其實亦是同樣的道理，如果整條街上都是一些奇形怪狀的建築物，則有如置身迪士尼樂園，可能會過了一點火位。試想一下，有誰會喜歡生活在迪士尼樂園一樣的社區呢？偶然參觀一次便夠了。建築師如果要突出自己的設計，是否一定要用「標新立異」的手法呢？可否如這三個案例般，只在設計上加上一些點綴？有如在龍蝦大餐中建造白麵包一樣的建築，不單容易讓人接受，還可以突圍呢。

WHITNEY MUSEUM OF
AMERICAN ART

與鐵路
互相呼應

惠特尼美國藝術
博物館

一個博物館多數通過展品或建築設計招徠參觀者，不過紐約的惠特尼美國藝術博物館（Whitney Museum of American Art）招徠旅客的主要原因並不是它的展品出眾，而是博物館與周邊環境的配合。

地圖

地址
99 Gansevoort Street, New York

交通
乘地鐵至 14ᵗʰ Street 站，再沿第十三街向西邊步行十分鐘。

地址
whitney.org

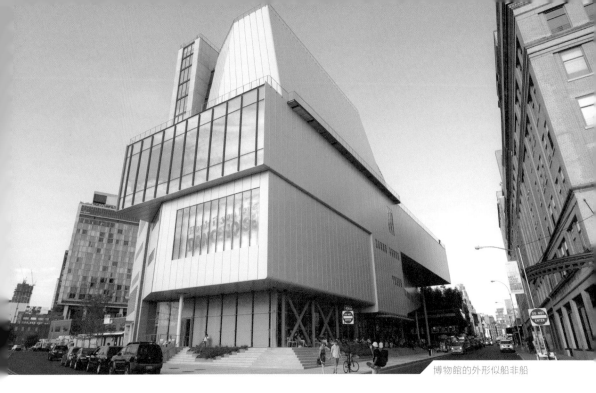

博物館的外形似船非船

▲▲▲

當位於曼克頓區第十大道（10th Avenue）的高架公園（The High Line）在二〇〇六年翻新了之後，每年吸引了數以百萬的人流到來，直接帶動了附近的商業活動，連帶藝術活動都在此處發展起來。至於高架公園的盡頭，其實可以作為另一個旅途的起點。此處有大量餐廳及商店，所以有不少旅客聚集。

因此，在高架公園盡頭附近找一幅新土地來興建一座新的博物館，可以讓整個高架公園的旅程變得更完整──旅客可以在旅程的最後有一個新聚腳點，博物館亦可以招徠新客源，從而帶動高架公園末端一帶餐廳和商店的人氣。

這座博物館便是惠特尼美國藝術博物館，館名來自二十世紀著名的美國雕塑家 Gertrude Vanderbilt Whitney。她在一九一四年曾於紐約成立自己的工作室，亦舉行展覽，協助當時不獲美國主流認可的藝術家謀生。後來她於一九三〇年創辦了博物館，宗旨是只展出美國藝術和美國藝術家的作品。博物館經歷數次搬遷，二〇〇七年來到高架公園附近落腳。起初館方想通過設計比賽招募建築師，但最後還是放棄，改為直接招聘意大利建築大師 Renzo Piano。

館方決定直接招聘 Renzo Piano 的原因除了他們非常信任其設計能力，還因為他平實的設計風格適合博物館，最重要的是他的設計能夠帶出建築物的獨特之處。Renzo Piano 之前曾參與摩根圖書館（Morgan Library）的設計，風格簡約且實用。在他設計圖書館的新主入口時，雖然將入口置於兩座舊翼的夾縫之間，但是他沒有利用奇特的外形來突出新入口，反而巧妙地利用材料的特性來製造新舊建築的對比。

至於惠特尼美國藝術博物館的設計，Renzo Piano 考慮的是怎樣與周邊環境融合。一開始，為了使博物館能與高架公園有更緊密的連接，他曾提出希望將部份公共空間從高架公園末端的高架橋一直延伸至博物館，甚至地庫，讓室內出現一個公共廣場。不過，這個構想會製造很多保安和管理的問題，亦會使博物館失去很多展覽空間，因此沒有實行。

根據視覺體驗而設計

由於博物館緊接著高架公園高架橋的盡頭，再往前便是哈德遜河（Hudson River），

Renzo Piano 在構思建築物外形時，除了要考慮博物館面向高架公園那一邊的景觀，還要考慮面向河那一邊的景觀。而從不同角度看到的景觀，便是設計時的重點。旅客可以怎樣欣賞這座博物館以及附近的河景呢？Renzo Piano 先從旅客在高架橋上的視點來考慮，當中包含三個層次：削減博物館的部份空間，讓旅客可以從博物館及旁邊建築物的夾縫處看到河景；再研究在高架橋上欣賞河景的最佳角度；最後便是在橋末端可如何欣賞河景，這樣便避免新建築物變成一座屏風樓。

當 Renzo Piano 處理好橫向的景觀之後，便開始研究旅客在高架橋不同的高度看向博物館時會有怎樣的觀感。因此博物館東邊落地玻璃的高度是由高至低，而向河的一邊則是低層高高的玻璃。另外，Renzo Piano 亦考慮了旁邊建築物的外形，以及從遠方看向建築物時對整個曼克頓區河景景觀的影響。曼克頓的河景世界聞名，他不希望破壞景觀，於是局部削減了博物館外形上的一些角落，使博物館在外表看來如同不規則的矩形，有點兒似是一艘船一樣。但其實 Renzo Piano 並不喜愛「船」這個

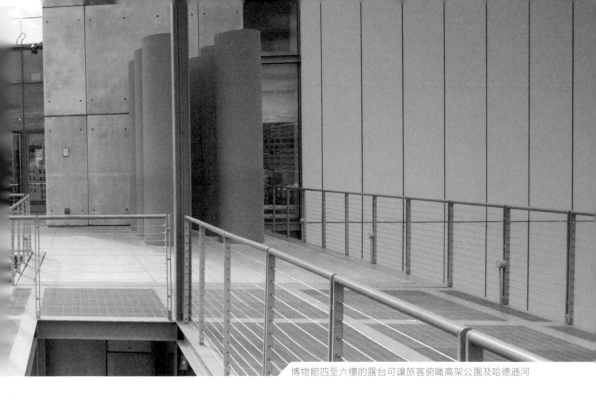

博物館四至六樓的露台可讓旅客俯瞰高架公園及哈德遜河

▲▲▲

描述，他不想讓人們把建築物與其他物件過多地聯想到一起。

解決了旅客如何從不同角度欣賞博物館的問題之後，便要處理博物館的旅客如何欣賞高架橋的問題。博物館的設計致力為參觀人士帶來不同的體驗，Renzo Piano 把博物館第二層的平台與高架公園連接，還刻意把博物館東邊四至六樓的空間設計成露台，讓人可以從高處俯瞰高架公園，與橋上的旅客遙遙相望。室外樓梯刻意與主體建築有一點距離，旅客既可經由露天樓梯通往下層，亦可以在下樓時從高角度欣賞高架公園這個新地標。一般的美術館只能讓人在不同的展館中穿梭，至於多層式美術館多數用電梯將參觀人士由首層帶至頂層，然後讓他們在參觀過程經由樓梯緩緩向下步行；至於惠特尼美國藝術博物館則除了前兩者之外，還透過露台和露天樓梯，為旅客帶來獨一無二的室外參觀體驗。

表面看來，這座博物館完全根據旅客視覺上的體驗來決定整個設計，但其實 Renzo Piano 清晰劃分各

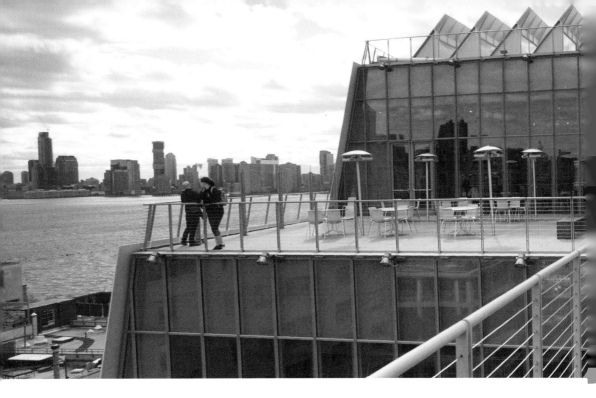

🏛 🏛 🏛

圖 1

惠特尼美國藝術博物館
剖面圖。建築師在設計
時考慮到旅客在不同位
置時的視覺體驗。

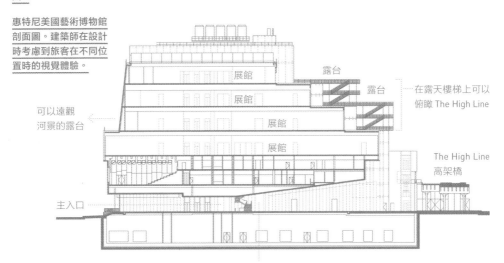

可以遠觀
河景的露台

展館

展館

展館

展館

露台

露台

在露天樓梯上可以
俯瞰 The High Line

The High Line
高架橋

主入口

建築物削了一角，讓旅客從 The High Line 高架橋欣賞橋下的活動。

功能區，將之一一分佈在館內。他把公眾場地設在建築物南邊，即接近主入口的一邊，而向北的一邊便是博物館的辦公室，兩個不同的功能區用了不同的電梯和樓梯來分隔。至於垂直佈局上，非展廳範圍，如演講廳、商店、餐廳，都安排在低層，展廳則設於高層，使各功能區的空間都變得有規律。而一樓演講廳設有望河的前廳，四樓的露台則為旅客的博物館之旅錦上添花。

看似馬虎之作

若只從外觀上來分析，惠特尼美國藝術博物館一點也不像是大師設計的作品——形態不倫不類，似船又不似船，室內空間也沒有太多令人驚喜的亮點，在紐約這個千變萬化的大都會中實在平凡至極。博物館所運用的設計手法確實不太像 Renzo Piano 的風格，他的作品多數有具體的外形，又或者是由不同單元併合起來的建築群組，不時還會使用艷麗的顏色粉刷外牆。不過，他在設計惠特尼美國藝術博物館時，所使用的手法卻截然不同，建築物沒有具體的線條，外牆只是純白色的鋁板，感覺更像是一座奇形怪狀的貨倉一樣。

▲▲▲

這一座看似零碎又馬虎的建築物，並不是受制於工程造價，只有七層樓高連兩層地庫的博物館造價達四億二千萬美元，一點也不便宜。那麼為什麼博物館如此平平無奇呢？原來此區在多年前是工業區，高架公園和博物館旁邊的鐵路便是用來運送凍肉的，因此 Renzo Piano 運用了工業味道較重的手法，而富工業風的建築物外形亦不需要標奇立異，才出現了這個不似大師的作品。由此可見，Renzo Piano 的確滿足了館方的初衷：以平實的風格，配合周邊環境，帶出建築物的獨特之處。

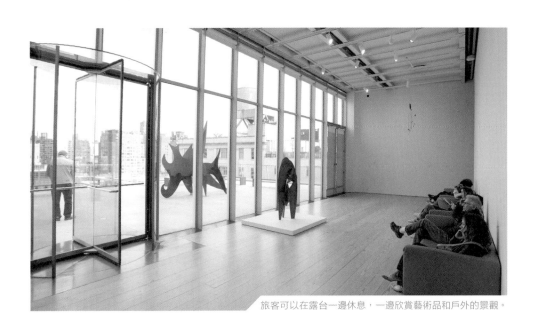

旅客可以在露台一邊休息，一邊欣賞藝術品和戶外的景觀。

▲ ▲ ▲

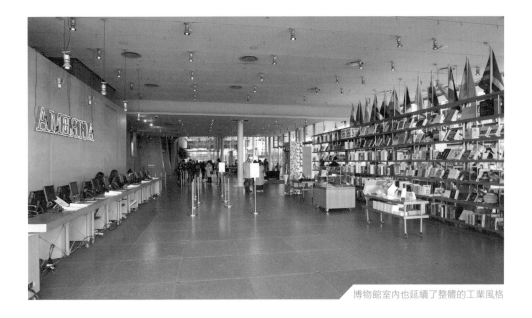

博物館室內也延續了整體的工業風格

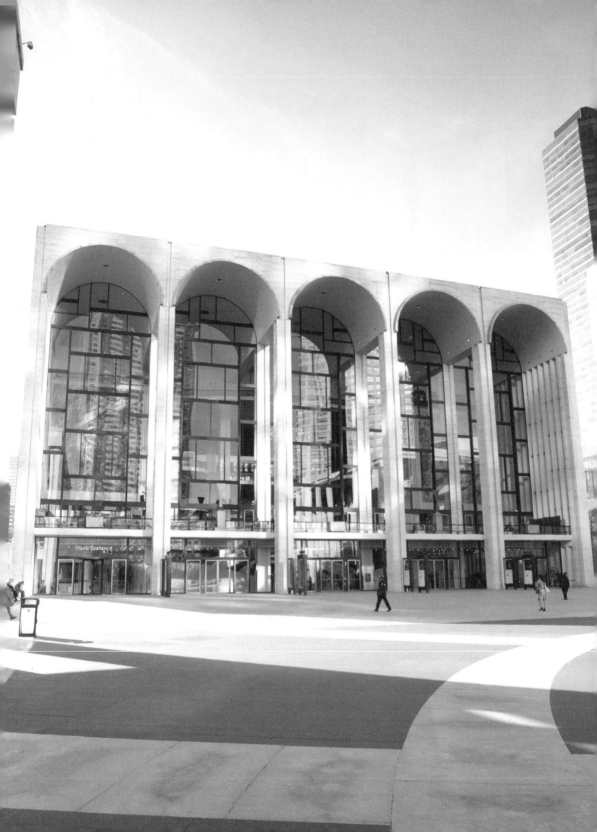

像珍寶盒一樣的設計

林肯表演藝術中心

LINCOLN CENTER FOR
THE PERFORMING ARTS

紐約的百老匯大街（Broadway）是一條不按常規而建的斜向街道，呈對角地置於工整的曼克頓區內，無形中為這個城市創造了很多特殊空間，如熨斗大廈（Flatiron Building）、百老匯劇院區（Broadway Show）、時代廣場（Times Square）等。這個驚喜延伸至第六十四街（64th Street），在這個交界處出現了另一個文化重鎮：林肯表演藝術中心（Lincoln Center for the Performing Arts，簡稱林肯中心）。

地圖

地址
Lincoln Center Plaza, New York

交通
乘地鐵至 66th Street-Lincoln Center 站

地址
lincolncenter.org/lincoln-center-at-home

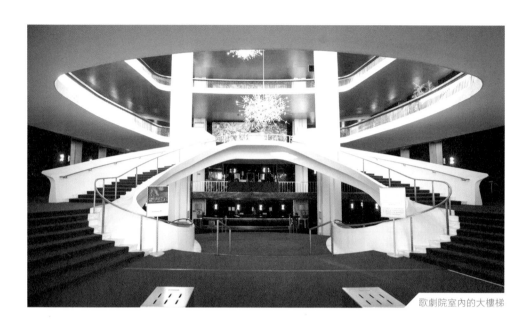

歌劇院室內的大樓梯

▲▲▲

林肯表演藝術中心由音樂廳（David Geffen Hall）、歌劇院（Metropolitan Opera House）、劇場（Lincoln Center Theater）、芭蕾舞劇場（David H. Koch Theater）、露天劇場（Damrosch Park）、圖書館（New York Public Library for the Performing Arts）、電影中心（Elinor Bunin Munroe Film Center）等空間組成。這裡亦是紐約愛樂管弦樂團（New York Philharmonic）、紐約市芭蕾舞團（New York City Ballet）的主場，並擁有世界知名的表演藝術學院「茱莉亞學院」（The Juilliard School），是這個城市的高尚表演、藝術、教育的集中地，亦代表了當地的文化素質。

看似相同　實則不同

這個建築群看起來都是藝術表演場地，但是每個場館實際上的功能完全不同。音樂廳主要用作音樂表演，觀眾不一定要看到舞台，最重要的是室內的音響效果，因此觀眾席所佔的空間比較大，很多音樂廳的座位達二千多個。而林肯中心的音樂廳更有二千七百三十八個座位。因為部份座位在舞台背面，甚至與舞台成九十度，所以整個音樂廳相

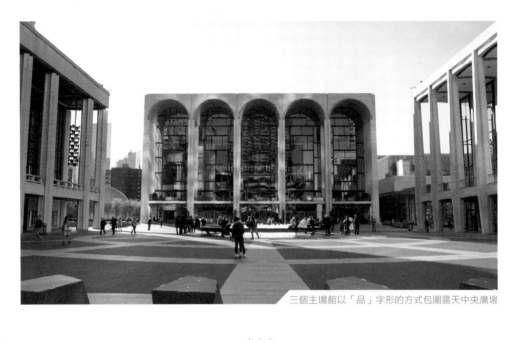

三個主場館以「品」字形的方式包圍露天中央廣場

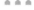

對地呈正方形。至於芭蕾舞劇場和劇場，由於表演以演員的身體動作和面部表情為主，觀眾的視線不能夠距離舞台太遠，因此觀眾席大都控制在一千人之內。劇場需要不時更換場景，舞台上設有舞台塔（Fly Tower），用作收藏舞台背景，於是芭蕾舞劇場和劇場的頂部會凸出一大部份。由此可見，這些建築物看起來功能類似，實際的空間佈置卻大為不同。

集各家之大成

林肯中心內各主要的藝術表演場地所需要的空間佈置都不同，若統一規劃處理，整個建築群便會由不同體積的建築單元來組成。這個建築群自一九五五年開始籌建，但由於籌集資金和規劃審批需時，各表演場地需要分批落成。首個表演場地在一九六二年落成，至一九六六年，主要的三個表演場地均已陸續完成了。不過各表演場地是由不同建築師在不同年代設計的，建築風格可以有很大差異。為避免建築群顯得雜亂無章，中心無形中定下了一些規律，使各建築物看起來似是經過統一的規劃。

建築師 Wallace Harrison 的規劃是以露天中央
廣場（Josie Robertson Plaza）為整個建築群的
核心，在露天中央廣場的中軸線上便是歌劇院
Metropolitan Opera House，兩旁則是音樂廳
David Geffen Hall 和芭蕾舞劇場 David H. Koch
Theater。三個主場館以「品」字形的方式包圍這個
廣場。當觀眾經過 Columbus Avenue 這條大街與
廣場之間的大樓梯後，便有如登上一個舞台一樣。
歌劇院特別長，但 Wallace Harrison 以歌劇院的短
邊來面向廣場，觀眾在廣場上便會覺得面前的三個
場館看起來差不多。

歌劇院的外立面是五個拱門形狀的設計，拱門之後
是一道三層樓高的玻璃幕牆，在玻璃幕牆與拱門之
間便是一個半露天的露台。而歌劇院左、右兩側的
場館皆以垂直的石柱為主調，它們的前廳就好像一
個珍寶盒一樣，由外圍的一層石柱，圍著內裡的另
一層石柱和前廳，空間層次非常明顯。這些石柱在
細節上並不一樣，歌劇院的石柱最簡單，只是一條
正方形柱體；芭蕾舞劇場的石柱則是一條 X 形的柱
體；而音樂廳的石柱是成十字形的，中間粗，上下

◆◆◆

細。這些石柱各有不同，各有特色，但它們都是主
體建築之外的結構柱。三個場館均在一樓設有露
台，觀眾可以在此俯瞰廣場。廣場三邊都被各表演
場地的露台包圍，露台上的觀眾可以與廣場上的人
互相打招呼，令這個廣場的氣氛更加濃郁。

廣場上的各個建築，無論在顏色、材質和體積上都
差不多，就好像是一個系列的設計，但其實分別由
三位建築師負責。音樂廳和芭蕾舞劇場分別由建
築師 Max Abramovitz 和 Philip Johnson 設計，
卻像是和歌劇院出自同一人手筆。這是因為 Max
Abramovitz 在一九六二年設計音樂廳時，曾與
Wallace Harrison 及 Philip Johnson 合作，整個
建築群的設計原則均由這個鐵三角共同訂立，所以
一九六四年開幕的芭蕾舞劇場和一九六六年開幕的
歌劇院雖由不同建築師負責，但都有相近的規律。

為了維持廣場工整的格局，隨後落成的建築物，如
劇場、公共圖書館、露天劇場、茱莉亞學院和它的
音樂廳（Alice Tully Hall），都是在廣場以外的範圍
擴建，好讓整個廣場看起來只有這三個主場館一樣。

茉莉亞學院和它的音樂廳的設計進一步凸顯尖角的視覺效果

▲ ▲ ▲

就算三個主場館在二〇〇四年左右翻新時，仍盡量保留原創作的精髓，後來的建築師也都在這個基礎上擴建翻新。不過某程度上是因為場館外圍的石柱都是結構柱，是建築結構的最基本部份，要進行任何改建都不容易，除非是將整座建築物拆卸重建。

唯一改頭換面過的建築物便是茉莉亞學院和它的音樂廳。這座建築物與主建築群僅一街之隔，在百老匯街及第六十五街（65th Street）的交匯處，建築師事務所 Diller Scofidio + Renfro 巧妙地利用了這個尖角空間，創造出新的主入口。新主入口通過建築物外立面上的不同斜面，在視覺效果上令這個尖角街口更加凸顯。這些斜面其實是將建築物首層空間設置成三層樓高，並將第四層的底板斜向連接至第二層的樓板，從而創造出來的。這個斜面設計與四周建築物的風格差別很大，現代感相對強烈，因此不少人誤以為這場館不是林肯中心的一部份。

這個建築群雖然由多座建築物組成，由眾多建築師在不同年代興建及翻新，但他們都遵循林肯中心的原創精神，使中心一直都是這個城市的文化標記。

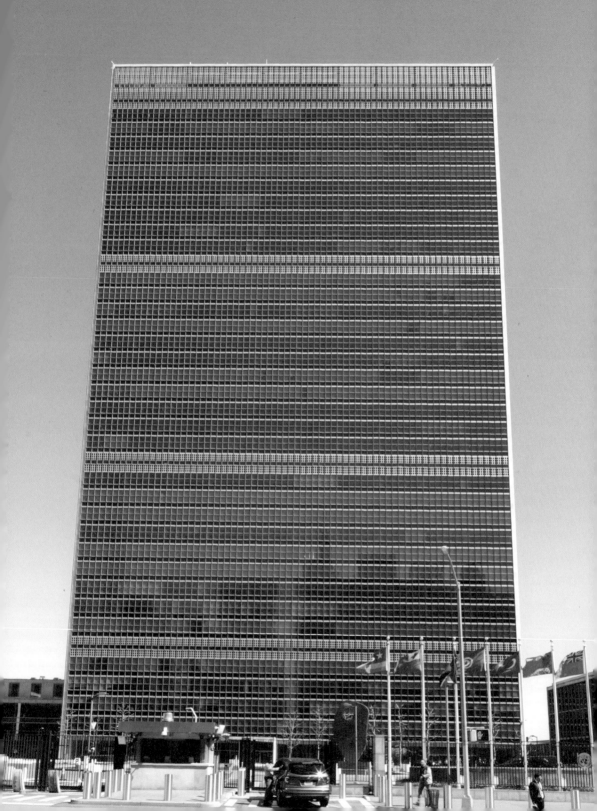

UNITED NATIONS
HEADQUARTERS

代表了全世界
的建築

聯合國總部大樓

在第二次世界大戰還未完全結束時，同盟
國的領袖已希望成立一個國際組織，解決
國際上的紛爭，避免人類繼續以戰爭來解
決糾紛。一九四六年，聯合國大會第一輪
的會議在倫敦舉行之後，各創辦國成員便
決定在美國設立聯合國總部。

地圖

地址
46th Street & 1st Avenue, New York

交通
乘地鐵至 1st Avenue & E42nd Street 站或
1st Avenue & E44th Street 站

網址
www.un.org

一九五二年落成的聯合國總部大樓是全球十一位建築大師的共同創作

緣起紐約

在當時的會議中，各成員國曾商議將總部辦公室設在三藩市（San Francisco）、費城（Philadelphia）、波士頓（Boston）等地，最後決定選址紐約，因為紐約曾舉辦一九三九年世界博覽會，是世界矚目的城市。

同時，紐約地產界巨頭 William Zeckendorf（也曾是著名華人建築師貝聿銘的老闆）正在紐約進行的超巨型地產發展項目——X City 遇到資金阻力，無法如期進行，當年的全美首富小洛克菲勒（John D. Rockefeller Jr.）願意以八百五十萬美元從 William Zeckendorf 手中購入一幅沿海地皮，並捐給聯合國興建新總部，以及借出洛克菲勒中心（Rockefeller Center）作為臨時的籌劃辦公室，可謂出錢出力，所以聯合國各成員國也沒有理由拒絕在紐約設立總部大樓。

當聯合國決定了總部的選址之後，便由前挪威外長領導設計管理小組，並邀請美國建築師 Wallace Harrison 作為規劃總監。Wallace Harrison 亦是設計林肯表演藝術中心（Lincoln Center of Performing Arts）的建築師。若是普通的政府或

公營機構發展項目，業主會通過國際設計比賽招聘負責項目的建築師，但因為這是聯合國的項目，不能夠偏重於某一個國家的建築師，於是小組要邀請多國的建築師合作設計，當中包括：法國的 Le Corbusier、瑞典的 Sven Markelius、巴西的 Oscar Niemeyer、蘇聯的 Niokolai D. Bassov、比利時的 Gaston Brunfaut、加拿大的 Ernest Cormier、英國的 Howard Robertson、中國的梁思成、澳洲的 Gyle Scilleux、烏拉圭的 Julio Vilamajó，可謂星光熠熠，世界建築界的精英盡在紐約。

唯有當年已成名的芬蘭建築師 Alvar Aalto，以及已在美國發展的德國裔建築師 Walter Gropius 和 Ludwig Mies van cer Rohe 均沒有被邀請，因為當年芬蘭還未成為聯合國的成員國，而另外兩位建築師則因其德國裔的背景不獲邀請。

「十一個大師無圖出」

起初所有人都以為，當全球建築界精英雲集紐約，肯定能夠創造出最厲害的設計作品，但這次不是「三個和尚無水飲」，而是「十一個大師無圖出」。每一名大師都有自己的風格——Le Corbusier 是現代主義的先驅，梁思成是中國古建築的專家，Howard Robertson 是英國著名建築學院（Architecture Association）的教授，Oscar Niemeyer 亦是巴西最有影響力的建築師之一。這麼多大師雲集，共同參與一個項目時，自然會出現極多爭執。

一開始，Le Corbusier 有最多意見。他看到地盤是東西向的，於是建議在外牆使用他招牌式的混凝土做遮陽百葉。但由於紐約在冬天會下大雪和結冰，若外牆上積聚了太多雪和冰柱的話會很難清潔，所以大家都放棄了這個想法。接著不同的建築師提出自己的構想與願景，連帶美國駐聯合國的代表也提出，美國所有重要的公共建築物都具備大型的圓拱形主建築體，作舉行大型會議之用，因此堅持聯合國大樓的會議廳也要是圓拱形的建築。

其實 Le Corbusier 最早期的方案只有兩部份，可以說是「一橫一直」的設置。項目設有一個

多層辦公室作為聯合國總部大樓（Secretariat Building），這是直向的部份；橫向的一座便是會議廳大樓（Conference Building）當中包含三個主要的會議廳，分別是聯合國安全理事會會議廳（Security Council Chamber）、聯合國經濟及社會理事會會議廳（Economic and Social Council Chamber）、聯合國託管理事會會議廳（Trusteeship Council Chamber）；此外還有最重要的聯合國大會議廳（General Assembly），這裡是舉行聯合國大會的地方，另外還附設讓一眾代表休息的 North Delegates Lounge 及一座圖書館。至於在北邊還有一座辦公大樓，原計劃是予聯合國資助機構的辦公室，後來因為成本問題而擱置。

Le Corbusier 的規劃理念很簡單：將大部份工作空間集中在三十九層樓高的聯合國總部大樓內，務求騰出更多空間作為會議廳及廣場，使每一個會議廳都能有自己的特色，而多層總部大樓亦會成為這片新地區的地標建築，以後曼克頓東河（East River）的河景上永遠都有這座地標大樓。這座辦公室塔樓從外表看只是平凡的四方盒，但在一九四七

●●●

年的紐約，卻是相對新穎的建築，以落地玻璃作為外牆的簡約主義設計，代表了聯合國開放的形象。

各專家對地標性的辦公樓設計沒有太多反對，可是對會議廳只有單獨一層卻有很大意見。不少專家都認為，聯合國的會議廳需要有兩層樓，以分隔職員工作和公眾出入的空間，而最重要的聯合國大會議廳則應該是獨立的建築物，於是 Le Corbusier 最早期的方案沒有被接受。

曙光初露

經過多場混亂的討論，一眾大師竟然研究出了七十個方案作進一步探討。最後，大家比較傾向 Le Corbusier 的二十三A號方案和 Oscar Niemeyer 的三十二號方案。

Le Corbusier 的二十三A號方案是將聯合國總部大樓設在地盤南端，並堅持將聯合國大會議廳設在地盤中心，因為這是代表了整個世界的核心建築物。

但大會議廳不是一座獨立的建築，而像是連接了會議廳大樓和圖書館的群樓部份，並與聯合國總部大樓直接連接。

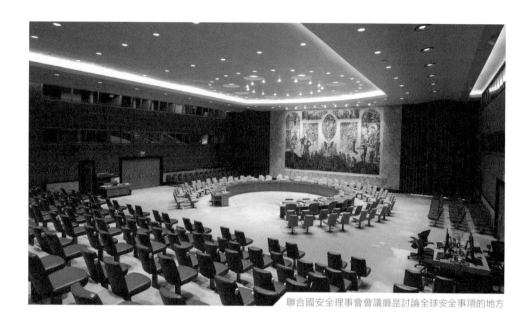

聯合國安全理事會會議廳是討論全球安全事項的地方

聯合國大會議廳

至於 Oscar Niemeyer 的方案與 Le Corbusier 的方案差別不大，但是前者將聯合國總部大樓設在地盤的中央位置，各會議廳和圖書館等輔助設施從中央橫向延伸至南端，而聯合國大會議廳則設在聯合國總部大樓的南邊，是一座獨立建築，增加了主建築物的獨特性。至於圖書館則便在南邊的末端。

兩個方案各有優勝之處，Oscar Niemeyer 方案中的聯合國大會議廳有其獨特性，不過他對聯合國大會議廳、聯合國總部大樓及各會議廳等場地的處理，使建築群相對地偏重在地盤南邊，感覺上比較擠迫。至於 Le Corbusier 的方案則將兩個最重要的元素分別放在兩端，而聯合國大會議廳與聯合國總部大樓各有一個大廣場，作為建築物與四周街道的緩衝區，相對也舒適氣派一點。

最終各方定下的方案，便是將 Oscar Niemeyer 與 Le Corbusier 的方案合二為一。他們將聯合國總部大樓設在南端，聯合國大會議廳則改為一座獨立的建築。也因此只能把它放在整個地盤接近中央的位置，而不是地盤的正中心，這是唯一不符合 Le

▲▲▲

Corbusier 心意的。聯合國總部大樓和聯合國大會議廳外面都有一個廣場作為緩衝。至於靠近海那邊的便是兩層樓高的會議廳大樓，圖書館則設在南邊末端，各建築物在低層以走廊連接。這樣便能將各主要功能區平均地分散在地盤各處。

由於這個規劃大部份都是根據 Le Corbusier 的二十三A號方案來發展，因此這個最終方案便稱為二十三B號方案。

拆卸危機

聯合國總部大樓自一九五二年啟用以來一直都是紐約的地標之一，每年舉行數以千計的會議和招待數以百萬計的旅客，但是這座樓齡達六十多年的大樓卻是都市中的「定時炸彈」。這座三十九層樓高的大樓，其玻璃幕牆已經老化，不單出現漏水的問題，還因為幕牆選用了單片玻璃，隔熱能力低，所以無論夏天還是冬天都耗用大量能源。當年大樓選用玻璃幕牆時，也根本沒有考慮過遇到恐怖襲擊的風險，這個用料嚴重危害三千多名聯合國總部職員的安全。

圖 1

Le Corbusier 的二十三 A 號方案

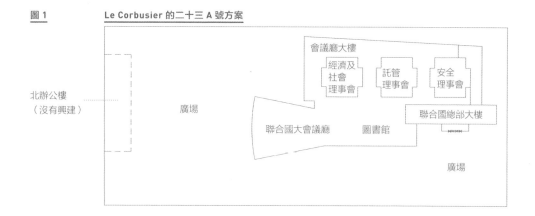

Oscar Niemeyer 的三十二號方案

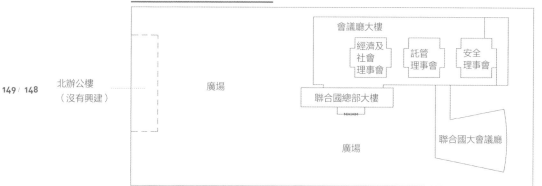

綜合兩個方案的最終版本：二十三 B 號方案

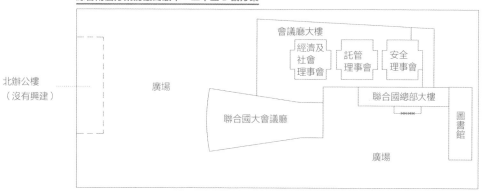

除此之外，會議廳大樓的消防系統已經不能滿足現代建築對安全的要求，萬一發生火警，各成員國代表的人身安全也會成為當局的重大責任與政治風險。再者，整個建築群用了石棉（Asbestos）作為隔熱物料，石棉是一種可致癌的建築物料，現在已經禁用了多年。至於原大樓的通訊系統亦不能滿足現代網絡發展的需要。聯合國總部大樓不管是硬件還是軟件，都完全達不到現代建築的水平，必須來一次大革新。但問題是，到底要把整座大樓來一次大翻新，還是將它拆卸重建呢？

一次翻新工程涉及的範圍不少，而且工程繁複，成本不低。若拆卸整個建築群並重建一個更大的新總部，用每呎空間來計算建築成本的話，可能更合乎成本效益。不過，拆卸重建需時至少數年，也沒有人願意拆毀這座由十一名大師合力完成的傑作，這亦有違聯合國推行保護文教遺產的理念，於是最後

當局只是把原大樓大翻新。

翻新工程盡量保持與原大樓相同的用色，只是將玻璃幕牆由綠色改為藍綠色，因為大樓由單層玻璃更換成雙層的隔熱玻璃，所以外牆顏色改變了。另外，在翻新時亦加入了遮陽的百葉，使反光效果亦改變了，令顏色有了明顯的不同。但這些改變是值得的：大樓可以省下一半的電費。

總括而言，聯合國總部大樓之所以珍貴，並不在於它使用的建築材料，而是它真正聯合了多國專材的努力才能被興建出來。大樓落成後，世界各地的精英都在此處工作，亦舉行過無數場關乎整個地球未來發展的國際會議，可以說大樓無論在理念上、設計上、運作上和應用上，都確確實實是代表了整個世界的建築物。

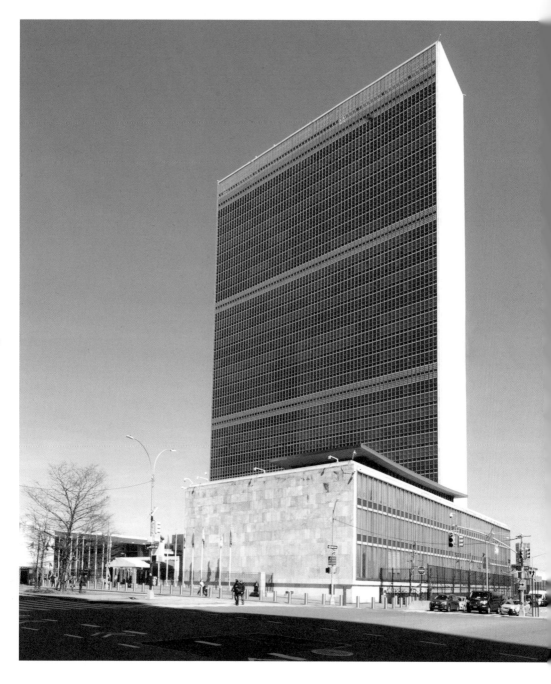

螺旋的空間

古根漢美術館

每一個建築師都希望自己的設計能夠造就一個新的設計時代，而美國的建築大師 Frank Lloyd Wright 就在一生中切切實實地創造了屬於他的建築時代，留名於後世。他的作品不單特別，更創造了一個新系統。每個建築系學生都會認真研究他的作品，這一篇介紹的古根漢美術館（Solomon R. Guggenheim Museum）更是大學教授必備的教材，是全球每一個建築系學生都研究過的案例。

SOLOMON
R. GUGGENHEIM MUSEUM

地圖

地址

1071 5th Avenue, New York

交通

乘地鐵至 86th Street 站，再向中央公園方向步行至第八十八街。

網址

www.guggenheim.org

破舊立新的晚年作品

Frank Lloyd Wright
對建築界最大的貢獻

是打破了建築設計的常規，不是看似零碎又馬虎的建築物，也不受制於工程造價、拘泥於「四方盒」般的設計，而將空間變得靈活多變。他設計的落水山莊（Fallingwater）住宅項目、美國莊臣總部（Johnson Wax Headquarters）等都是經典作品。

他更在一九九一年獲美國建築師學會（American Institute of Architects）選為「歷史上最偉大的美國建築師」（The greatest American architect of all time）。

▲▲▲

古根漢美術館是 Frank Lloyd Wright 晚期的作品，在一九四三年收到設計邀請時，他已經七十六歲，名成利就，早已在建築史上留名。作為一個快將退休的人，理論上不會做大膽並且冒險的創舉，反而只會做一些比較保守的設計，平穩地工作，直到退休。不過，Frank Lloyd Wright 作為建築界大師中的大師，不單再一次破舊立新，更完全放棄了自己的成名絕技——Planar Concept（平面板塊的空間概念）。這個概念是打破建築物常規如四方盒子

般的模式，利用橫向和直向元素來製造出不同的空間。落水山莊住宅項目便是一個經典例子。

而在設計古根漢美術館時，他再一次突破，打破所有昔日博物館的建築模式：

· 展覽空間不再是一層一層的，而是可以垂直連貫起來；

· 人們不一定要先進入一個展廳，之後再進入另一個展廳，可以直接從地下的展廳前往最高層的展廳。

· 博物館的通道和展覽空間不一定是分開的，可以合而為一。

· 人們的視線角度和視野不一定局限於展廳之內，可以由多種角度來欣賞各層的空間。

美術館的主要展廳是一個呈螺旋形的空間，旋轉的圓圈從下往上，一層層逐漸放大。所有樓層亦通過一個個螺旋形的行人通道串連，旅客可以從底層一口氣跑至頂層。同時，美術館的展覽空間和行人通道是連接在一起的，展品沿著螺旋通道陳列，所以各層的展覽空間亦是連接在一起，這樣的空間組織方式在一九四三年時可說是相當前衛。除螺旋狀的

圖 1

古根漢美術館的展廳呈螺旋形

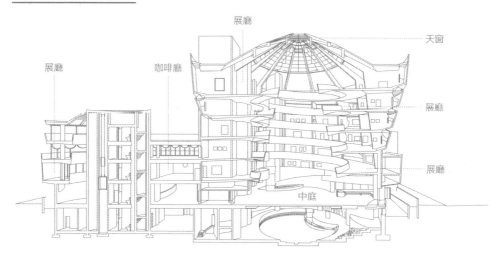

▲▲▲

圖 2

古根漢美術館平面圖

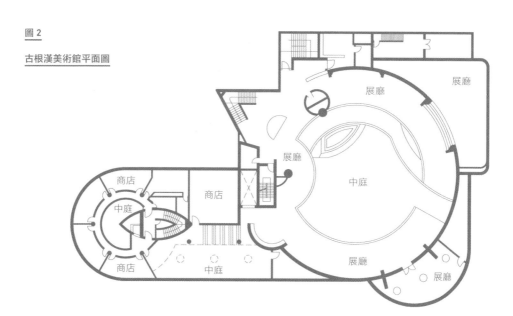

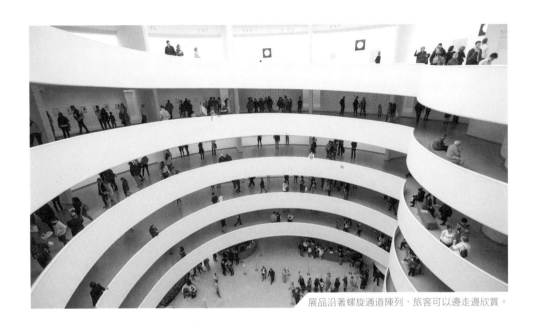

展品沿著螺旋通道陳列，旅客可以邊走邊欣賞。

▲▲▲

空間之外，旁邊還設有基本的橫向展覽空間作為放置大型展品之用，以及咖啡廳。

美術館是世界首座以流線形方式連接通道的建築物，而不是一層樓接著一層樓。為了讓旅客可以在一個沒有柱子的空間欣賞展品及整個中庭的大部份結構柱設在螺旋通道之後，螺旋通道的承重由結構柱延伸出來的懸臂結構（Cantilever Structure）負擔，因此中庭是一個完全沒有柱子的展覽空間。這在當年也是一個非常前衛的想法，亦完全符合了 Frank Lloyd Wright 的動態理論（Organic Philosophy），就是空間不再受四面牆所控制，建築師以三維的角度去思考，空間設計不再是先設計一層樓然後到另一層，而是同時考慮橫向與縱向的空間需求。

內外兼顧的設計

古根漢美術館位於曼克頓區第五大道（5th Avenue）與第八十九街（89th Street）交界處，鄰近中央公園（Central Park）。可是這座在紐約最美麗的空間旁邊的建築物，在室內竟然完全看不到中央公

美術館與附近四四方方的啡色磚造建築形成強烈對比

▲▲▲

園。看不到室外環境彷彿於理不合，卻從來沒有人會從這個角度來質疑美術館的設計。為什麼？

因為這座美術館在光線處理上運用了一個很特別的手法——陽光除了從屋頂的天井照進室內，還經由每層展覽空間的天花位置透至室內，這樣既可以讓陽光微微透進來，避免室內空間變成像黑盒一樣，也可以保護展品不受紫外光影響。

由於內部空間呈螺旋形，從下而上地擴大，從天窗照進室內的光線便能夠照射到低層的走道上，旅客的視線亦不會被上層空間所阻擋。為避免主要展廳在外觀上像是一個巨型圓錐體，建築師於每層加設了一些小天窗，使美術館在外觀上如同白色陀螺一樣，與附近中央公園兩旁四四方方的咖啡色磚造建築形成強烈的對比。

美術館於一九五九年建立，施工方式大都依靠人手，弧形的混凝土欄杆與外牆都是用最基礎的工具來批盪。雖然工藝上感覺比較粗糙，與現代建築有一定差別，不過這無形中配合了館內展出的油畫或

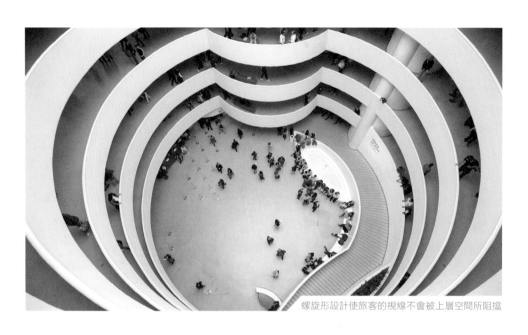

螺旋形設計使旅客的視線不會被上層空間所阻擋

▲ ▲ ▲

其他藝術品在工藝上的質感。

這座另類的建築物反映建築師不只是解決功能上的問題，也不是純粹從藝術創作的角度出發，而是表達了他心中如何看這個世界，或者如何看待一個設計理念與境界，又或者如何利用建築物向這個城市和市民表達某種訊息。點、線、面只是幾何學單元，但是它們所創造的空間能夠改變一個人的生活。建築師對每一個設計的側重點都有他的理由和取捨，並通過理性與客觀的分析，再以個人感受來出發。

Frank Lloyd Wright 就為紐約甚至美國帶來一座不拘泥於環境因素的博物館。展廳不一定要四四方方，亦不一定要一層層地排列，可以一氣呵成。雖然古根漢美術館好像違反了與四周環境融合的原則，甚至可以說是完全漠視四周環境的規律，但這個設計確實切合其定位，亦為後世的建築師帶來新的創作方向。

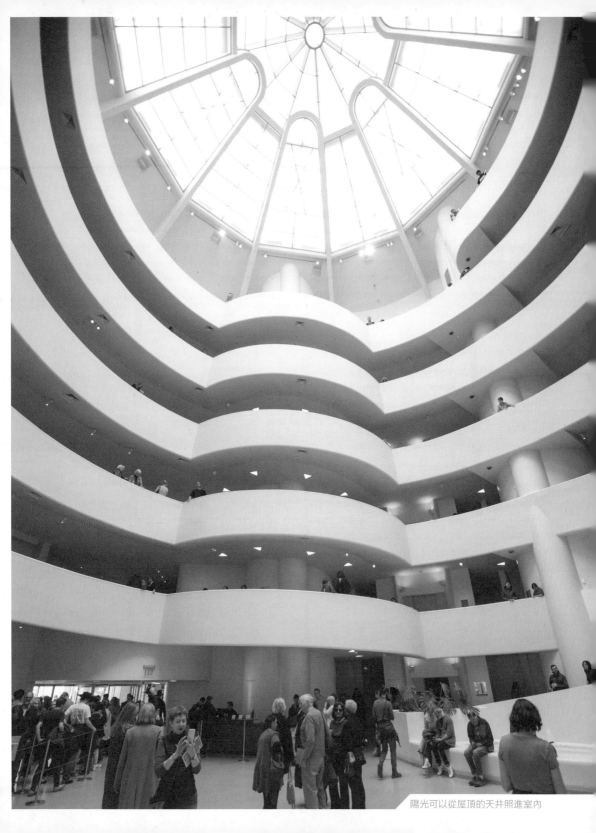

陽光可以從屋頂的天井照進室內

BEINECKE RARE BOOK &
MANUSCRIPT LIBRARY

陽光下的
珍品

拜內克古籍善本
圖書館

在紐約市郊的紐黑文市（New Haven）內有一所舉世聞名的學府——耶魯大學（Yale University），是美國前總統克林頓（Bill Clinton）、布殊父子（George H. W. Bush, George W. Bush），著名建築師 Norman Foster、Richard Rogers 的母校。在耶魯大學校園裡，除了擁有不少著名的學院，還有不少著名的建築物。

地圖

地址
121 Wall Street, New Haven

交通
從大中央總站乘火車至 New Haven State Street 站，
再沿 Elm Street 步行至 College Street。

網址
beinecke.library.yale.edu

耶魯大學校園內最知名的便是這座拜內克古籍善本圖書館（Beinecke Rare Book & Manuscript Library）了。這座圖書館之所以如此聞名，除了因為建築設計特別，它的藏書亦異常珍貴。圖書館收集了超過一百萬本藏書和數百萬卷手卷，當中歷史最悠久的手卷是一七〇一年寫的，另外還包括一六〇一年的美國書籍和一八五一年的報紙，而其中最珍貴的就是首本用活字印刷的聖經：《古騰堡聖經》（Gutenberg Bible）。圖書館收藏的《古騰堡聖經》是僅餘的二十一本完整版本的其中一本，極其珍貴。可以說，這座建築物不只是圖書館，亦是博物館。

拜內克古籍善本圖書館的藏書原是收藏在 Dwight Hall 的特殊區域內，不過一九六〇年，三名校友 Walter Beinecke、Frederick Beinecke 及 Edwin Beinecke 決定捐贈一座圖書館給耶魯大學，並負責相關的興建費用，因而出現這座專為珍貴藏書而建的圖書館。

在一九六〇年代，公民意識雖然不如現在般高漲，

但是美國本地的大型公共建築項目大都開始使用公開設計比賽的模式來招聘建築師，這亦與當年耶魯大學建築系系院長 Paul Rudolph 的想法一致。Paul Rudolph 院長邀請了數間建築師事務所參與比賽，當中包括著名的 Skidmore, Owings & Merrill（SOM）。不過，SOM 的代表 Gordon Bunshaft 拒絕了院長的邀請，反而要求院長直接聘用他們，不必再舉行設計比賽。Gordon Bunshaft 的理據可簡述為：「當建築師勝出設計比賽後，就會開始與真正的用家商討設計方案，然後建築師才會發現自己的設計其實不適合用家，之後要再修改設計，向現實妥協。做設計最重要的是聆聽用家的要求與期望，而不是聆聽他們的解決方法。」他這個想法在當年比較新穎，也切合了院長的需要，於是校方直接聘請 Gordon Bunshaft 負責此項目。

陽光為首要考慮

作為一間收藏了過百萬件珍品的特殊圖書館，陽光是首要的考慮因素，因為太陽光的紫外線會破壞書本上的油墨，所以有效控制陽光是圖書館的關鍵。Gordon Bunshaft 沒有採用大幅的玻璃來作為外

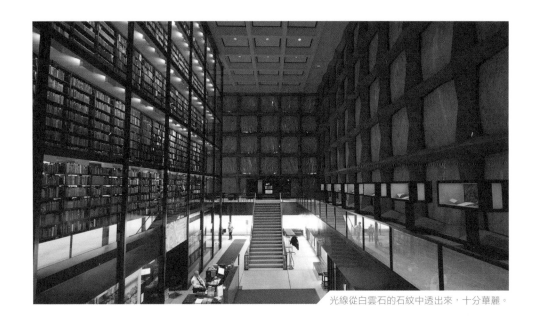

光線從白雲石的石紋中透出來，十分華麗。

▲ ▲ ▲

牆，但同時他不想把圖書館設計成黑盒一樣，於是他採用了一個很獨特的手法來設計外牆，就是以三毫米厚的白雲石作為主物料。在陽光充足的情況下，光線會從白雲石的石紋中透出來，十分華麗。而每塊白雲石與灰色的麻石窗框工整地排列著，使整座圖書館的內外空間都變得高貴起來。

至於圖書館的兩層地庫，設有辦公室、儲物室、閱覽室和課室，不過這些空間也不是全黑的。陽光可以通過室外天井的窗戶照進地庫，因此整座圖書館可以說是充滿陽光。

三毫米的迷思

建築物的「窗戶」由白雲石和麻石窗框組成，窗框看似只用了麻石作為材料，但其實每塊白雲石都是由鋼框鞏固，再外加灰色的麻石點綴。由於每塊白雲石只有三毫米厚，如果把白雲石運到地盤現場再安裝，則很容易弄破，因此，整個麻石框和白雲石都是在工廠安裝好，之後才在現場組裝。

使用石材作為外牆的物料其實非常危險，石材本身

圖 1

圖書館剖面圖

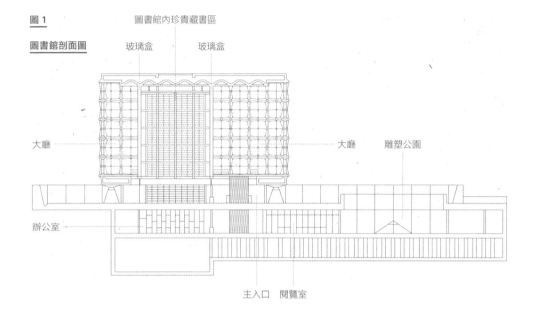

圖書館內珍貴藏書區

玻璃盒　　　玻璃盒

大廳　　　　　　　　　　　　　大廳　　雕塑公園

辦公室

主入口　閱覽室

圖 2

圖書館平面圖

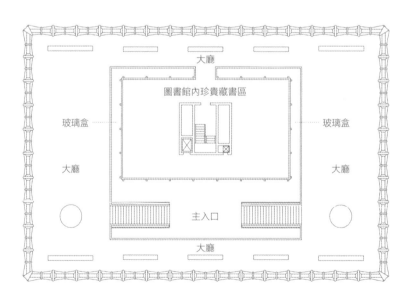

大廳

圖書館內珍貴藏書區

玻璃盒　　　　　　　　　　　玻璃盒

大廳　　　　　　　　　　　　大廳

主入口

大廳

圖書館的「窗戶」由白雲石和麻石窗框組成

▲▲▲

屋中屋的設計

至於圖書館室內的設計，Gordon Bunshaft 的理念其實很簡單。他運用了屋中屋的原理，將整座圖書館分為外環與內環，外環是公眾參觀區域和上下樓梯

同樣很難得到政府部門批准。

不過相信這座建築物如果在現在才興建的話，應該不少，這才可以用三毫米厚的白雲石作為外牆物料市，但是已經和曼克頓區有一段距離，風力減弱了應該很罕有。耶魯大學雖然位於紐約附近的紐黑文白雲石來作為外牆物料的情況，在世界上其他地方要求。像拜內克古籍善本圖書館這種以三毫米厚的少要達三十至四十毫米，才能滿足政府部門的安全便絕對不能使用三毫米厚的雲石外牆，石材厚度最灰石。在風力強勁的地段，如紐約曼克頓區或香港，雲石的硬度不夠，石材外牆通常只會使用麻石或石

則會對四周的途人造成相當大的危險。一小塊掉下來，所以石材外牆的穩定性相當重要，否是很大一片石材往下掉，不像玻璃那樣可能只有很重，而且跟玻璃不一樣，當石材爆裂時，多數會

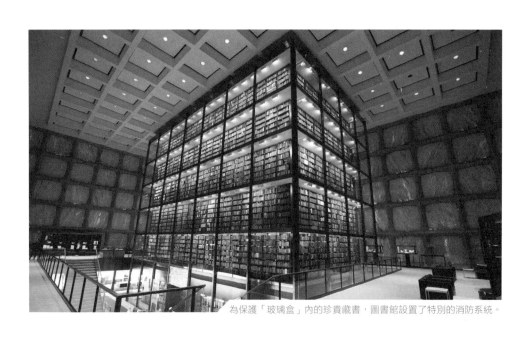

為保護「玻璃盒」內的珍貴藏書，圖書館設置了特別的消防系統。

的地方，內環是藏書閣。為了讓珍貴的藏書成為建築物的焦點，他把這些藏書放在一個六層樓高的「玻璃盒」內。這個藏書閣有如一個珍寶盒一樣，相當奪目。由於藏書十分珍貴，讀者必須預先預約才能閱覽，而且只能在「玻璃盒」內閱讀，因此「玻璃盒」也是一個非常美麗的保險箱。

圖書館的藏書極為珍貴，除了要有嚴密保安，連消防系統也需要有特別的安排。普通大廈的消防系統設置是：當發生火警時便觸動警鐘，自動噴淋系統就會開始噴水來滅火，或至少降低火場的溫度。不過，此圖書館情況不同，這裡的藏書很多都是用油墨來寫的，一遇水便會化開，這些紙張亦很可能因消防噴淋系統的水而被破壞，於是常見的消防噴淋系統不能在此處使用。這裡的消防系統是：當火警發生時，排煙系統會迅速抽走室內的空氣，並大量補充 BTM（Bromotrifluoromethane）氣體，這是舊式香港地鐵站常用的滅火氣體，這樣就可以令室內的氧氣在短時間內減少，從而在極短的時間裡撲滅火災。由於 BTM 是低活躍度和不會燃燒的氣體，因此亦不會破壞書籍。

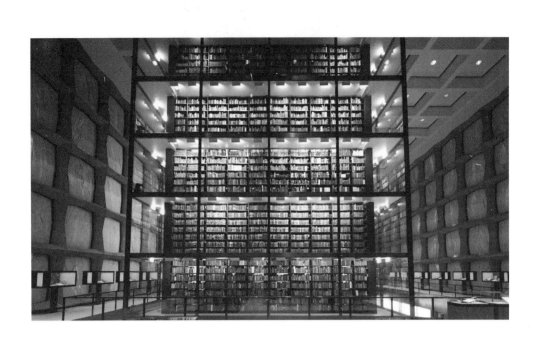

🔺🔺🔺

死物更重要

這個設計彷彿保護了藏書的安全，那麼在「玻璃盒」內的讀者和工作人員的性命安全呢？

大量補充BTM雖然可以滅火，但火災發生時，人可能無法在短時間內離開「玻璃盒」，並可能在缺少氧氣的情況下死亡。現代大廈普遍都設有排煙系統，抽走火場內的濃煙，還會補充空氣，通常補風量是抽風量的一點五倍，這樣便可以為火場內的人提供足夠的空氣來逃生。可是當一個室內空間不斷抽走空氣，同時火燄也不斷燃燒室內空氣的話，在火場內的人便可能因為得不到足夠的空氣而呼吸困難。

正因如此，圖書館在一九六三年興建時曾受到學生大力反對，認為無需要冒著生命危險在圖書館內閱讀及做研究。不過，館方解釋，這個系統雖然可能減少氧氣，而BTM亦是有毒的氣體，但使用時的濃度不足以對館內的人造成生命傷害，所以圖書館最後亦能順利完工。而更幸運的是，這裡至今仍沒有發生火災。

INGALLS RINK

反轉了的船

英格斯冰球場

耶魯大學校園內除了有拜內克古籍善本圖書館（Beinecke Rare Book & Manuscript Library）之外，還有一座相當特別的建築物：英格斯冰球場（Ingalls Rink）。這座冰球場之所以叫 Ingalls Rink，乃因為冰球場是以 David S. Ingalls 及兒子的名字命名的。兩父子分別在一九二〇年及一九五六年擔任耶魯大學的冰球隊隊長，他們的家族成員也捐出了一筆興建費來籌建這個冰球場。而冰球場在一九五八年舉行了首場比賽。

地圖

地址
73 Sachem Street, New Haven

交通
從大中央總站乘火車至 New Haven State Street 站，沿 Chapel Street 步行十分鐘，再轉向 College Street，最後步行至 Prospect Street。

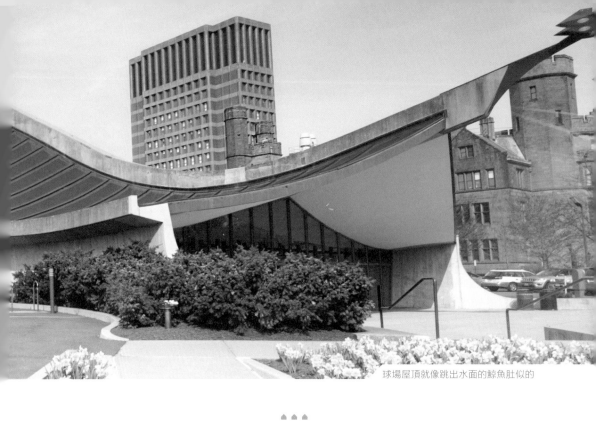

球場屋頂就像跳出水面的鯨魚肚似的

▲▲▲

負責設計此球場的建築師是知名的芬蘭裔美國建築師 Eero Saarinen，他的著名設計還包括約甘迺迪國際機場（John F. Kennedy International Airport）的 TWA 客運大樓。原本校方只要求設計一座可容納三千五百名觀眾的球場，一個普通的葉形球場再加上一個常見的圓拱形屋頂便可以滿足其功能上的要求。不過，Eero Saarinen 堅決沿用自己的風格，銳意創造出外形奇特的屋頂，作為冰球場的焦點。

他把冰球場的屋頂設計成像一個反轉了的船底一樣，屋脊在冰球場南、北入口上方微微向上彎曲，使兩個入口變得更有特色。冰球場附近都是民居或大學的其他教學大樓，與周邊的典型美式尖頂木造平房相比，冰球場無論在形狀上或體積上，都與四周環境有極大區別，使冰球場有鶴立雞群的感覺。

從遠處看，冰球場有如外星人的飛船一般，不過耶魯人多數稱此建築物為「鯨魚」（Yale Whale），因為屋頂的形狀再加上屋頂灰黑色鋁板上的線條，使冰球場在外觀上給人的感覺就像是跳出水面的鯨魚肚似的。

⬟ ⬟ ⬟

沒有樑柱支撐的屋頂

這個有接近九十米、長跨度的屋頂，像是一個複雜的結構，但實際上其結構原理跟一個反轉了的船底差不多。先建造屋頂的主要結構柱，再加上屋脊，之後以鋼纜連接四周的牆身，做好模型後便倒入混凝土。混凝土的重力令鋼纜拉緊，結構亦變得穩定，屋頂形成自然下墮的形態，因此冰球場的屋頂便不需要任何柱或樑作支撐。

這個屋頂簡單而且特別，最重要的是切合冰球場的功能。屋頂令冰球場室內出現二十三米高的樓底，容許球隊掛上不同的旗幟，當中除了美國國旗，還包括不同球隊的隊旗或得獎的旗幟。由於樓底特高，懸掛了旗幟也不會影響觀眾的視線。由於樓底特高，懸掛了旗幟也不會影響觀眾的視線。Eero Saarinen 別出心裁地利用建築物在結構上的特性，既減少了結構部件，亦令冰球場有了一個特別的外形和空間感。不過，這座別具特色的建築物代價是一百五十萬美元，這是原本預算的兩倍。

由於冰球比賽很熱鬧，場館內的聲浪可達至相當高的分貝，常高分貝的聲浪傳至弧形屋頂，屋頂便會

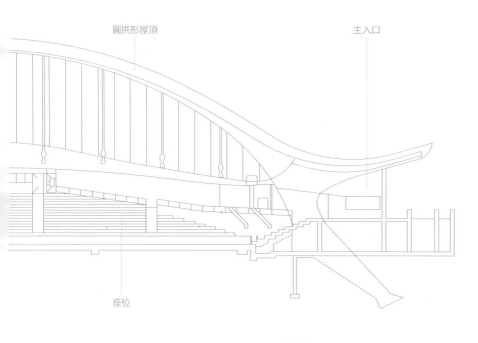

圓拱形屋頂　　　　　　　　　　　　　主入口

座位

▲ ▲ ▲

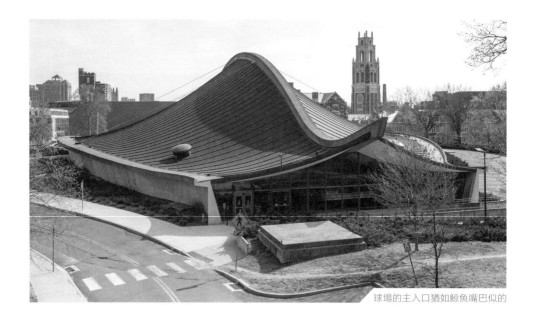

球場的主入口猶如鯨魚嘴巴似的

圖1

主入口　　　　　　　　　通往高層座位的斜坡

冰球場

♠♠♠

將聲浪集中反射到球場上，可能影響球員比賽。因此建築師最後選用了木板作為室內天花的材料，從而減少聲波反射。

美國最佳的冰球場

至於座位安排方面，觀眾進場後，需要從入口處緩緩步至最高層的座位，之後才走往各層的座位。雖然這並不是什麼特別的設計，但是能巧妙地令觀眾從不同視點來欣賞冰球場的室內空間。高高低低的坡道配合圓形的球場空間，實在很有氣勢。冰球場無論在美學上還是功能上都得到好評，更曾被《紐約時報》（The New York Times）選為美國最佳的冰球場。

英格斯冰球場既有出色的設計，它在耶魯人心中也有獨特的地位。冰球場曾在一九七〇年受到炸彈襲擊，幸好沒有造成人命傷亡及對建築物造成大型損壞；就算冰球場曾在二〇一〇年擴建，也只是在座位兩旁加設直播設備，以及打開冰面並開挖出更深的地庫，以加建更衣室等設施，可見，耶魯人是何等尊重這個屋頂。

YALE ART AND
ARCHITECTURE BUILDING

縱橫交錯的
建築學院

耶魯大學藝術與建築
學院

建築是一門很特別的學科，其主要教學模式並
不只是教授授課，學生定時到禮堂考試，考試
合格便能畢業。雖然建築系學生也有在講堂上
課的時候，但主要是在工作室（Studio）學習。
教授會在學期初派發設計功課給學生，學生每
星期向教授匯報設計進度，教授檢視學生的設
計並給出評語。至於考試，則是學生於學期尾
在學校的工作室展示自己的設計成果，並親身
向教授或學校邀請的嘉賓（多數是建築師）講
解自己的設計，而教授就會按設計成果評分。

地圖

地址
180 York Street, New Haven

交通
從大中央總站乘火車至 New Haven State Street 站，
再沿 Chapel Street 步行十分鐘。

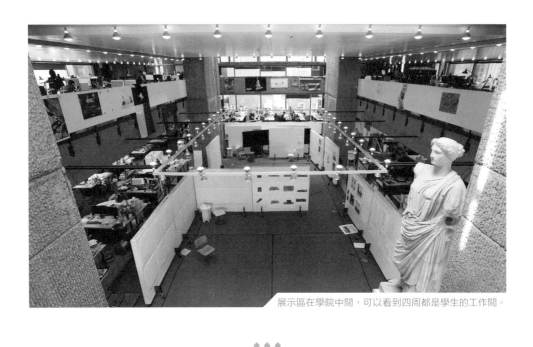

展示區在學院中間，可以看到四周都是學生的工作間。

由於建築學系的教學模式以習作為主，學生要長時間留在學校做功課，甚至通宵達旦，所以各大學裡的建築學院往往都是一座永不關燈的大樓，學院對建築系學生來說是比家更親切的地方。一間建築學院的設計對學生而言異常重要，而美國著名的建築學院──耶魯大學藝術與建築學院（Yale Art and Architecture Building，又稱 A & A Building）便是完全根據建築學系的教學模式而設計的。

以展示空間為核心

耶魯大學藝術與建築學院是在一九六三年由時任建築學院院長 Paul Rudolph 所設計的。整座學院樓高七層，連同兩層地庫，合共九層的空間。它的核心區域並不如常規大廈般，是電梯槽或消防樓梯等設施，反而是工作室的展示區（Crit Space）。建築學院的學生向教授匯報設計功課進度就是在這個展示區內進行，這亦是師生交流的主要場所，便順理成章地變成此學院的核心區域。而學生製作習作的工作間（Work Station）則在這個核心區域的四周。

為了凸顯核心展示區的重要性，Paul Rudolph 刻意

把這個區域設計成雙層高的空間，讓這裡與其他空間有主次之分。另外，由於學生要長時間留在工作間內，這個雙層高的空間處理手法亦減輕了學生在工作間的壓迫感，讓他們能放鬆心情地溝通，增加學生之間的交流，無形中加強了學院的凝聚力與歸屬感。建築學院不時舉行建築展覽，年終畢業作品展更是全年的重點節目，於是在二樓的展覽區同樣是雙層高的空間，而學院辦公室和教職員辦公室則安排在展覽區的四周。至於圖書館及講堂，或美術用品店等不需要自然光的場所便設在地庫。

為了讓展覽區更加開放，室內的主要空間只有四條大的柱子，可讓兩側的工作間與中間展示區的人視野更開闊。但這樣的規劃就需要設置更多消防樓梯。

像建築學院這種規模的大樓多數只需要兩條「鉸剪梯」（即互相重疊卻互不相通的兩條樓梯，以便出現意外時，大樓內的人可迅速疏散逃生。而且這個設計只佔一條樓梯的空間，卻能夠提供兩條逃生路線，相當實用），便有足夠的逃生樓梯；可是耶魯大學藝術與建築學院的中央部份變成了展示區，於是需要在東、南、西、北四邊共設四條單獨的消防

▲ ▲ ▲

樓梯才行。樓梯佔用空間較多，Paul Rudolph便把樓梯放在工作間外圍，其他機電設施同樣放在這些外圍區域，讓工作間變得簡潔明亮。他還別具匠心地將這些部份整合成外牆上的特色結構部件，讓學院變成一座「兩縱兩橫」的天井形格局，兩組縱橫交錯的結構使學院甚具層次感。而由於這四個突出的部份全由實心混凝土構成，與外牆上的玻璃窗部份相比，便形成了強烈的「實」與「虛」的對比。

極為粗糙的外牆

這是為未來建築師而設計的學院，建築物本身也要反映建築工藝。學院的外牆便直接是結構部份的混凝土牆，但是這個混凝土牆不單沒有任何裝飾，還刻意展示混凝土的原貌。為加強混凝土的硬度，工程師多數會在混凝土中加入細石，而這些細石竟然在學院的外牆上表露無遺，這是極度罕見的做法。就算經常使用清水混凝土的日本建築師，也未必會在外牆上凸顯混凝土中的細石，學院凸顯細石的手法更是極為粗糙。

部份結構牆上有凹凸不平的混凝土坑紋，這些坑紋

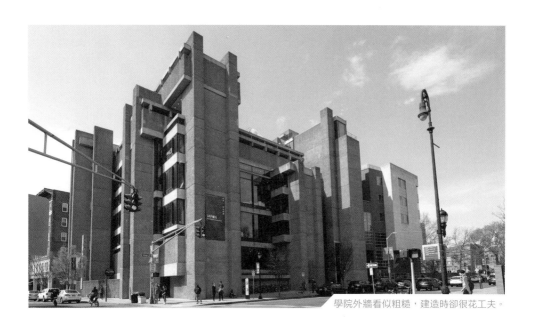

學院外牆看似粗糙，建造時卻很花工夫。

在倒入混凝土時已經形成。坑紋的製作程序非常繁複，先要在夾板上製造坑紋，然後順次序安裝夾板，再傾倒混凝土，之後拆去夾板，用人手打造粗糙的表面，絕不取巧。由於這些坑紋是平行且連貫的，因此安裝夾板前必須再三確認，才能傾倒混凝土。

而且這些夾板多數只能使用一次，因為拆卸後的夾板會變彎，要是繼續使用，坑紋亦會隨之被扭曲了。

幸好學院出自院長的手筆，否則怎能花如此大量的功夫來製作結構柱，目的只為凸顯建築工藝和混凝土中的細石。但正是對這些細節的注重，使耶魯大學藝術與建築學院由一座平凡的學院變成一件藝術品。

學院曾培育多名出色的畢業生，如建築師 Robert Stern、Norman Foster、Richard Rogers、林瓔、馬岩松等，而學院的建築設計亦別具特色，使其在大學校園內別樹一幟，亦一直在建築界擁有崇高的地位。一九九六年學院擴建，負責的是耶魯大學的畢業生，同時是 Paul Rudolph 的學生 Charles Gwathmey 的事務所 Gwathmey Siegel & Associates Architects，而他的設計接近完全保留原大樓的精髓，不失粗糙的建築風味。

圖 1

耶魯大學藝術與
建築學院剖面圖

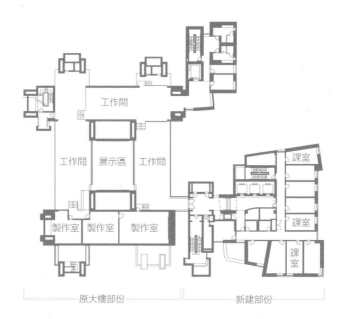

工作間

工作間 展示區 工作間

製作室 製作室 製作室

課室

課室

課室

原大樓部份 　　　　　　新建部份

▲ ▲ ▲

圖 2

學院平面圖，原
大樓部份呈「兩
縱兩橫」的天井
形格局。

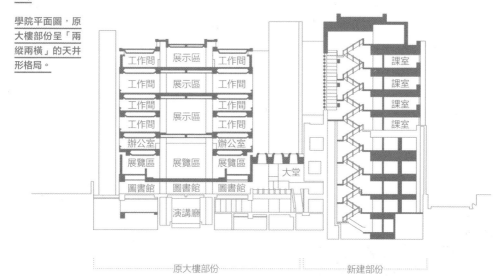

工作間 展示區 工作間

工作間 展示區 工作間

工作間 展示區 工作間

工作間 展示區 工作間

辦公室 辦公室

展覽區 展覽區 展覽區

圖書館 圖書館 圖書館

演講廳

大堂

課室

課室

課室

課室

原大樓部份 　　　　　　新建部份

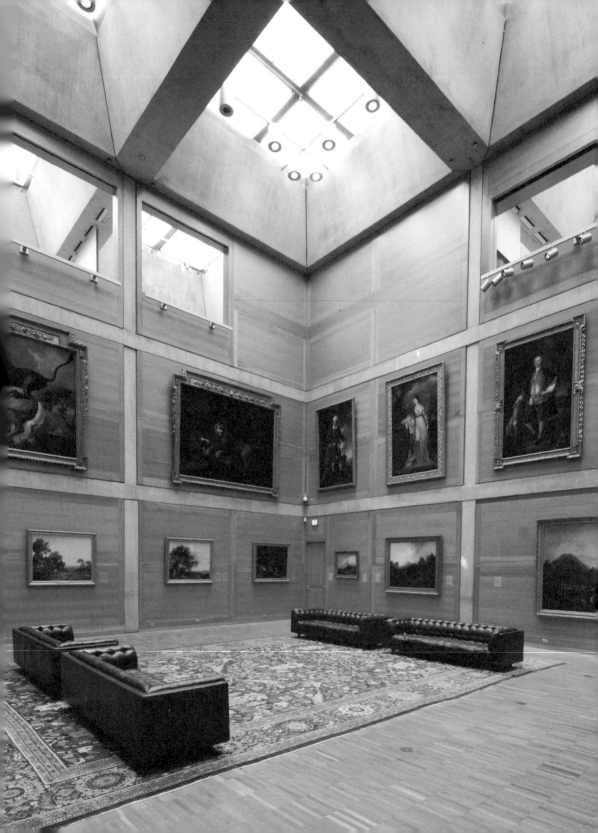

YALE CENTER FOR
BRITISH ART

大師的遺作

耶魯大學英國藝術中心

耶魯大學英國藝術中心（Yale Center for British Art）是在英國以外規模最大的英國藝術博物館。中心的藏品由一九二九年的耶魯畢業生 Paul Mellon 捐贈，於是大學需要興建一座藝術中心，以展示這些珍貴的收藏品。而這也是美國建築大師 Louis Kahn 的最後一個設計作品。此項目在他去世後三年的一九七四年才開幕，成為了他的絕響。

地圖

地址
1080 Chapel Street, New Haven

交通
從大中央總站乘火車至 New Haven State Street 站，再沿 Chapel Street 步行十分鐘。

網址
britishart.yale.edu/welcome

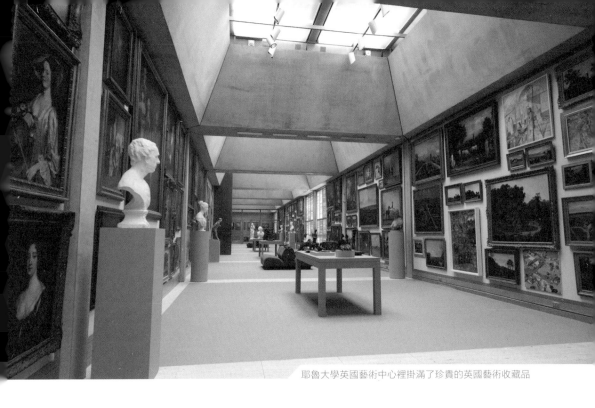

耶魯大學英國藝術中心裡掛滿了珍貴的英國藝術收藏品

▪▪▪

Louis Kahn 本身是耶魯大學建築系教授，與耶魯大學關係密切。英國藝術中心並不是他第一次為耶魯大學設計的項目，在中心對面的耶魯大學美術館（Yale University Art Gallery）亦是出自他的手筆。

英國藝術中心的外形其實只是一個平凡的四方盒。藝術中心距離 Louis Kahn 任教的耶魯大學建築學院只是一街之隔，理論上他沒有理由在自己的主場內將建築物的外形設計得如此平凡，建築師通常都希望將作品變得獨特，讓自己在歷史上留名。不過，耶魯大學並沒有特定的校園範圍，而是完全與紐黑文（New Haven）小鎮的公共街道連接，換句話說，大學的建築物根本就是組成周邊小區的一部份，所以 Louis Kahn 在設計藝術中心的外立面時，既需要考慮美學效果，亦需要考慮建築物在街道上給人的觀感。加上 Louis Kahn 一向的設計風格都是不過度追求建築物的外形。特別是在一九七〇年代，建築師大都未開始使用電腦繪圖，在全人手繪圖的年代，根本不流行以奇形怪狀的幾何圖形作為建築物的外形。因此，這個藝術中心外形簡單樸實，一點也不像著名大學校園區內的重點建築，甚至

有一點像一座舊式的工廠大廈。不過這一次 Louis Kahn 作了一個新嘗試，他將沿街的藝術中心空間作商店之用，讓這條商業街繼續保有連串商店，這亦是美國首次有這類設計，將商店引入藝術中心之中。

Louis Kahn 一直希望讓更多陽光照進建築物內，但這個想法違背了設計藝術中心時的基本概念。因為陽光的紫外光會破壞藝術品的顏色，所以藝術館一類的展館大都是黑房。為了達到讓陽光帶來震撼感覺的效果，他在設計時不是以平面佈局作為優先考慮，而是從大廈的切面來著手。

建築師希望參觀人士進入建築物之後，便會到達一個四層樓高的天井。這個天井沒有明顯的功能，而四邊都是以實牆為主，於是在陽光照射之下，這個天井就會與其他黑漆漆的展區形成相當強烈的對比。在第二層及第四層展廳的走廊處，也可以俯瞰這個天井，參觀人士在高層及低層皆能夠看到這個空間，令他們的視線有更多角度。這種設計方式與貝聿銘常用的「看」與「被看」手法不同，貝聿銘

▲▲▲

運用了蘇州園林的內園設計元素，人們可以在園林裡與湖對岸的人對望，人在園林內同時「觀看」與「被看」；但 Louis Kahn 只是擴大了參觀者的視線角度而已，不過此舉同樣讓空間呈現更大的對比。

當經過各層的展區之後，參觀人士便會進入第二個三層樓高的大井。這裡展出了部份油畫，亦安設了一些沙發讓人稍作休息。這個天井在展廳後面，當人參觀了數個漆黑的展廳之後，便會來到這個明亮的天井，在感觀上形成強烈的對比；天井也像是參觀路線上的中途站，讓人稍作停留，再完成餘下的參觀過程。在這裡還有一個很大的混凝土圓柱體，這個實心圓柱體雖然位於整個天井的中心，但是完全沒有任何裝飾，亦沒有任何窗戶，更沒有特定的功能，相當奇怪。其實這個混凝土圓柱體是一條連接各層的消防樓梯，對整座建築物而言是必須的，對天井而言就具有裝飾的作用。

換句話說，Louis Kahn 的設計理念是利用兩個高樓底的天井與一堆單層高的漆黑展廳形成空間與觀感

圖 1

天井連接了
各展覽廳

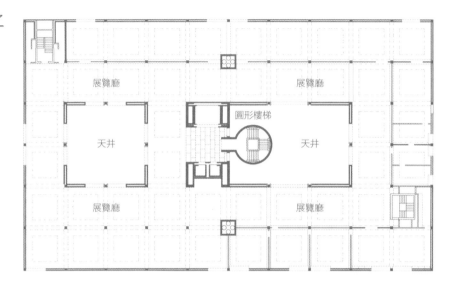

展覽廳　　　　　　　　　展覽廳

天井　　　　圓形樓梯　　　天井

展覽廳　　　　　　　　　展覽廳

▲ ▲ ▲

圖 2

人們可以從展廳走廊俯瞰天井

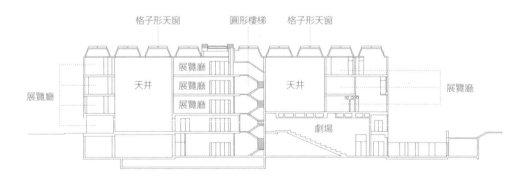

格子形天窗　　圓形樓梯　　格子形天窗

展覽廳　　　天井　展覽廳　　天井　　　展覽廳
　　　　　　　　　展覽廳
　　　　　　　　　展覽廳

劇場

這個混凝土圓柱體是一條連接各層的消防樓梯

▲ ▲ ▲

上的對比。為了貫徹讓陽光成為焦點的理念，Louis Kahn 刻意在頂層的部份展廳加設格子形的天窗，作為天井及展廳的點綴。天窗用了磨砂玻璃，從而減少陽光的強度。至於天井內的圓柱體雖然只是一條消防樓梯，但因為其圓柱形狀，所以能夠在長方形的天井中構成具震撼力的空間對比。這種利用多種基本幾何形狀塑造視覺對比的手法，是 Louis Kahn 標誌式的設計元素。而在消防樓梯的頂部也設有格子形天窗，讓柔和的光線點綴這個空間。

總括而言，這座 Louis Kahn 的封筆之作雖然未算驚艷，但是在功能上不單能滿足收藏展品的要求，亦巧妙地利用陽光來點綴不同的空間，創造出光與暗的對比。

建築 ✕ 商業都市
COMMERCIAL & CITY

Jacob K. Javits 會展中心

時代華納中心

麥迪遜廣場花園／

洋基體育場

巴克萊中心

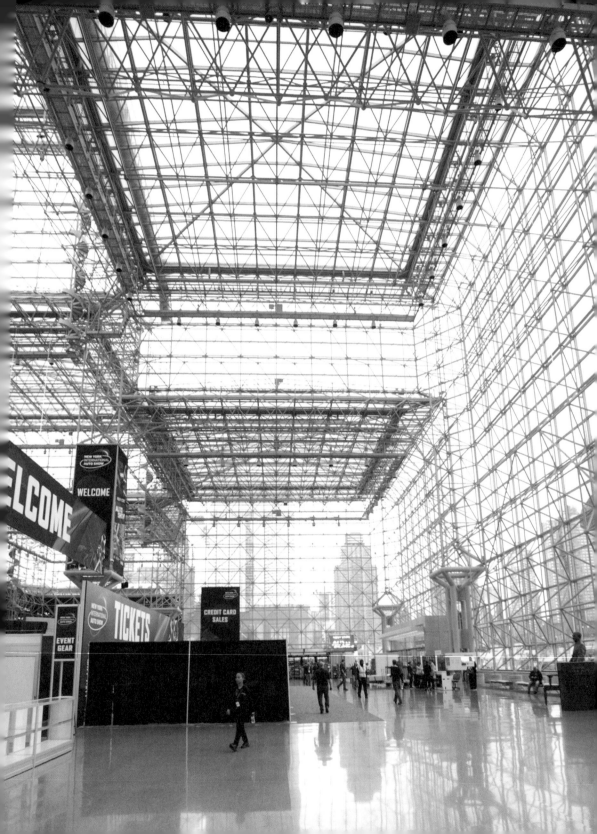

JACOB K. JAVITS
CONVENTION CENTER

透明的巨獸

Jacob K. Javits
會展中心

美籍華裔建築大師貝聿銘的公司設在美國紐約，不過他的公司在紐約的建築項目不多。位於哈德遜河（Hudson River）邊上的 Jacob K. Javits 會展中心（Jacob K. Javits Convention Center）則是貝聿銘少數在曼克頓區內的大型項目，這個項目對他來說更是工作生涯的重要轉捩點。

地圖

地址
429 11th Avenue, New York

交通
乘地鐵至 34th Street-Hudson Yards 站

網址
www.javitscenter.com

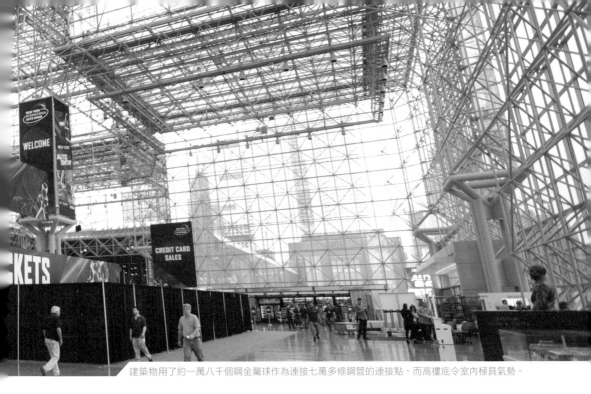

建築物用了約一萬八千個鋼金屬球作為連接七萬多條鋼管的連接點，而高樓底令室內極具氣勢。

▲ ▲ ▲

一九七九年的紐約已是世界上最繁華的都市之一，但是當地可供商貿展銷的場地只有中央公園內的體育館。由於這個空間過小，所以當局有需要在曼克頓區內尋找新的展覽場地，最後在第三十四街（34th Street）至第三十九街（39th Street）覓得一幅約七萬五千多平方米的土地，來興建商貿展銷的場館，並委任貝聿銘負責設計。

這個項目無論對紐約市或貝聿銘而言都十分重要，因為這是一個價值三億七千五百萬美元的項目，亦是當年市內最大的項目。另一方面，當貝聿銘於一九七六年完成位於波士頓的約翰漢考克大廈（John Hancock Tower）之後，便因大廈的玻璃幕牆爆裂而發生訴訟。官司雖然在一九七九年之前已經完結，但還是需要一段時間才能回復客戶對貝聿銘公司的信心。貝聿銘繼接下美國國家美術館（National Gallery of Art）東翼項目之後，還能接到 Jacob K. Javits 會展中心這種大型項目，大大有助他公司重振聲勢。

▲▲▲

不像貝聿銘風格的建築

儘管此項目對貝聿銘如此重要，但

Jacob K. Javits 會展中心給人的觀感卻一點也不像他的設計。貝聿銘的設計風格往往帶有東方建築的味道，如北京的香山飯店、華盛頓的國家美術館東翼、日本滋賀的美秀美術館、巴黎羅浮宮等項目都設有中庭，中庭上有天窗，給人「天人合一」的感受。可能因為貝聿銘本身是蘇州人，所以他的設計無形中也帶有蘇州園林的味道。不過，這次他讓公司的德國籍同事 James Freed 負責大部份設計工作，因此 Jacob K. Javits 會展中心的工業味道比較濃，少了一份東方建築講求天地人和的味道。

為了給市內創造一個重要的地標，建築師選用了鋼框架結構（Steel Space Frame）作為整座大廈的主結構，外牆全部由玻璃構成。玻璃幕牆既能夠讓室外的人看到室內的活動，室內的人亦能欣賞室外的景色，人們還可以透過超巨型的玻璃天窗清楚看到天空。這可以說是另一種形式的「天人合一」，甚至讓人感到建築物是隱形的。

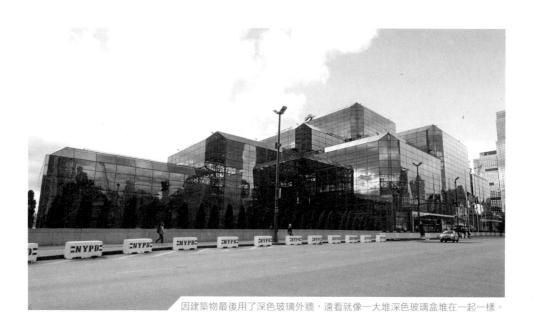

因建築物最後用了深色玻璃外牆，遠看就像一大堆深色玻璃盒堆在一起一樣。

▲ ▲ ▲

當建築物在晚上亮燈時，人們不會看到外層的玻璃，只會看到幼細的鋼結構。建築物的結構柱也使用了鋼框架，而不是實心柱，因此整座建築物給人一種輕巧的感覺。根據 James Freed 形容，當 Jacob K. Javits 會展中心在晚上亮燈時，便有如「大象在腳尖上跳舞」(An elephant dances on its toes) 一樣。

複雜而昂貴的結構

Jacob K. Javits 會展中心的建築設計在一九七九年是相當罕見的，因為一座七萬五千多平方米的建築物，總共需要約四千多塊玻璃作為外牆，一萬八千個鋼金屬球作為連接七萬多條鋼管的結點。對當年的紐約市來說，這個工程非常巨型，複雜程度也罕有。那麼，為什麼貝聿銘要堅持以超高成本挑戰如此複雜的結構呢？

貝聿銘一方面希望在美學上為紐約帶來代表新一代工程技術的標記，於是放棄了常見的混凝土柱、樑結構，而採用了鋼框架結構；另一方面，他亦希望能夠為當地提供廣闊的場地，用來舉行大型展覽。

Jacob K. Javits 會展中心大廳的樓底達一百六十呎，比中央火車站（Grand Central Terminal）還要高，這樣才能營造無比震撼的感覺。

然而這也是相當不符合成本效益的設計。由於地盤所處的位置風勢很大，街上的風力強度甚至可以吹得人站不穩，而整座建築物以不同的玻璃四方盒組成，因此玻璃幕牆承受的風壓相當高，建築物的鋼結構就需要更加堅實。至於建築物的其他部份，如室內各房間及功能區，其實運用的是混凝土結構，與外圍的鋼結構是分開的。換句話說，這是一個屋中屋的設計：以鋼框架結構支撐的玻璃幕牆，包裹著混凝土結構的主體部份。可這也是一個非常昂貴的結構系統。一般的大廈只有一個主結構，玻璃幕牆則掛在主結構上，由主結構承擔全部室內空間的重量。但 Jacob K. Javits 會展中心卻有兩個獨立主結構（鋼框架結構、混凝土結構），所以很昂貴。再者，紐約在冬天會下雪，夏天的溫度卻也不會太低，建築物需設置龐大的暖氣及空調系統，種種原因，都大大提升建造難度和成本。

大失預算　阻力重重

既然這個項目如此昂貴及複雜，成本控制便十分重要。但不幸項目在招標時遇上一九七五年的經濟泡沫，大量辦公大樓在曼克頓區興建，導致該區的建築成本大幅上升。在高通貨膨脹的情況下，貝聿銘與業主採用了一個高風險的執行方式，就是一邊設計，一邊招標，一邊施工。在整個設計還未完成時，便將確定下來的部份先招標及施工，這樣就可以加快招標程序，並降低因通脹帶來的額外費用。招標程序多數是價低者得，不過為了增加談判籌碼，他們沒有把全部二判商安排在總承建商之下，改為直接由業主招聘二判商，最終出現六十多個分判商。

話雖如此，但在供求失衡的情況下，很多材料供應商及承建商都無意參與這種高風險又複雜的項目，畢竟區內有很多典型的高層辦公大樓項目，於是投標意慾低，甚至出現供應商合謀定價的情況，使業主的建造成本大失預算。最後業主迫於無奈，放棄地皮最北端六千平方米的空間，務求省下一千七百萬美元的興建費。

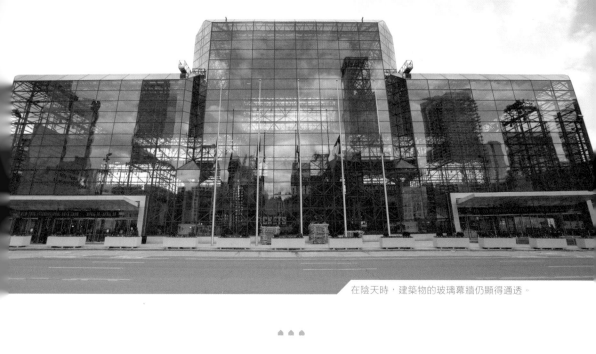

在陰天時，建築物的玻璃幕牆仍顯得通透。

▲ ▲ ▲

另一方面，業主希望將部份展覽空間的玻璃屋頂改為實心屋頂，可是這會對整個建築物外觀造成非常明顯的影響，而只能省下約三百萬美元的預算。主設計師 James Freed 極力反對，甚至與業主持續爭論，業主更多次揚言要停止發展這個項目。最後，貝聿銘親自出馬，與業主商討並確定預算，這才讓項目得以上馬。在一般情況下，當建築師聽到業主要求大幅削減預算時，大都感到非常頭痛，不過貝聿銘卻異常冷靜，連業主代表都為他的平靜而驚訝，更感歎他具外交手腕。

禍不單行

Jacob K. Javits 會展中心結構的關鍵是鋼框架的交接點，交接點由鋼金屬球來連接。此部件共一萬八千個，由一家芝加哥廠家生產。當金屬球運抵地盤之後，經過 X 光機檢查，才發現金屬球出現氣泡，令貝聿銘沒有信心使用。在約翰漢考克大廈一役之後，他變得對各個細節更為注意。他要求廠家以另一種方法再生產一批金屬球，但這一個批次還是未如理想。最後，他們找到一間日本廠家，問題才得以解決。結果整項工程因此推遲了超過一年。

當鋼金屬球的問題解決後，他們又遇上一場惡運。

一場風暴吹過地盤，引發火警，引發火警，導致他們有超過二十萬美元的損失，使已然超支的項目情況更為嚴峻。最無奈的是，因應預算被削減，他們被迫選擇顏色比較深的玻璃作為外牆材料，使整座建築物給人的觀感不再輕盈，反而像一大堆深色玻璃盒堆在一起，如一隻龐大的「怪獸」一樣。幸好在陰天或晚間時，建築物的玻璃幕牆仍會顯得通透，才能反映出設計師的原意。

Jacob K. Javits 會展中心的外貌雖然與四周景色格格不入，可還是為建築工程做了一個新嘗試。置身會展中心室內，確實有著天地合一的感覺，高樓底的大堂也很有氣勢，給人帶來不錯的體驗。

▲ ▲ ▲

TIME WARNER CENTER

極複雜的
建築群組合

時代華納中心

在曼克頓中央公園（Central Park）西南角有一個範圍頗大的現代建築群：時代華納中心（Time Warner Center）。若從外表來評論，只是兩座辦公大樓，大樓低層由一個購物中心連接。這類建築群組合在香港很常見，甚至可以說是主流的物業發展模式，但在紐約則少之又少。

地圖

地址
10 Columbus Circle, New York

交通
乘地鐵至 59th Street-Columbus Circle 站

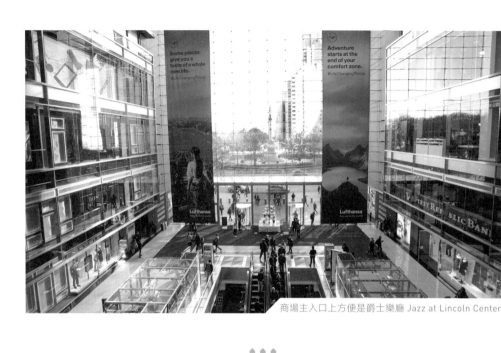

商場主入口上方便是爵士樂廳 Jazz at Lincoln Center

▲▲▲

 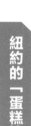

紐約的「蛋糕樓」

這種建築模式俗稱「蛋糕樓」。香港之所以出現「蛋糕樓」，與本地的建築法例有很大的關係。香港的建築法例容許建築物首十五米高的非住宅空間可以百分之百覆蓋整個地盤，所以商場、停車場這類非住宅空間便非常適合設置在建築物低層，作為高層塔樓的配套設施。不過，美國沒有類似的法例，為什麼也會出現這種發展模式呢？

因為時代華納中心包含了多項設施，除了兩座五十五層樓高的商業大廈，還包括各項配套：The Shops at Columbus Circle，當中地庫一層是美食廣場，一層是健身中心，還有四層高的商業購物中心：Jazz at Lincoln Center 是美國著名的爵士樂廳，全年都有頂尖的爵士樂手在此表演；Film at Lincoln Center 自然是電影院。在商場上面還設有豪華住宅，囊括城市生活的各個方面。

由於這個項目鄰近地鐵站，而且可以盡覽中央公園一帶的景色，地理位置極好，因此能夠吸引時代華納和德意志銀行（Deutsche Bank）作為主要租客。

這個高端的甲級寫字樓在建築設計方面與常見的玻璃幕牆寫字樓沒有太大分別，建築物在外觀上如兩座鑽石塔一樣。至於低層的群樓部份，雖然只是購物中心，但是作為一個甲級購物中心，也需要有一定的特色，於是群樓外立面用了不少石材，讓群樓能與辦公室塔樓有一些區別。

罕有的爵士樂廳設計

若根據商業原理來規劃，在商場上方興建住宅和辦公室非常合理——在高層塔樓上班或居住的人，能為低層的商場帶來穩定的客源，而地庫的美食廣場和健身中心則進一步加強建築群的商業配套。不過，在商場裡開設一間爵士樂廳則比較罕有。

常見的建築規劃都是在商場開設電影院，正所謂集吃、喝、玩、樂於一身。但是到爵士樂廳欣賞爵士樂表演，多數是人們在某個特定晚間或周末的活動，爵士樂廳也與商場的正常營業時間不同，因此應該只有部份商場內的餐廳或酒吧受惠於其晚間表演。

很多藝術表演場地都與周邊的主體建築有明顯的分隔，甚至被設計成一座獨立的建築物，就因為這些是獨立營運的個體。

圖 1

Jazz at Lincoln Center
設於 The Shops at
Columbus Circle
主入口上方

時代華納中心

The Appel Room

Rose Theater

商場主入口

商場

美食廣場

健身中心

Jazz at Lincoln Center 由美國建築師事務所 SOM 負責設計。Jazz at Lincoln Center 主入口雖然設於商場的一端,在人流路線上好像與商場有明顯區別,但其實它位於 The Shops at Columbus Circle 主入口上方,這在規劃上和結構設計上都很不合理。一般來說,在做結構設計時,不會在大跨度的空間上加設具一定重量的空間,否則便需要大大增加空間內橫樑的深度。這不單會大幅提升建築成本和增加施工難度,亦限制了主入口樓梯的高度,影響整體空間感。除此之外,將爵士樂廳置於大跨度的橫樑上,這個樂廳就好像懸置在空中,當受到音樂震動時,便會很容易因結構震動而出現噪音,影響室內的音質。所以無論在結構上,還是在音效設計上,這都不是一個很好的安排。

另外,整個 Jazz at Lincoln Center 可容納超過三千人,於是需要不少消防樓梯到達低層之用。當這些消防樓梯到達低層時,便佔用了主入口兩旁的部份商舖面積。大部份表演場地都設在低層,務求減少結構上的問題及消防樓梯的數目,因此 SOM 將 Jazz at Lincoln Center 置於購物中心上方的設計好像不太合理。但設計的目的便是希望盡量增加低層購物中心的面積,所以建築師才沒有把爵士樂廳放在低層,而是放在高層。這樣除了可善用低層商業空間之外,還增加這兩個不同建築元素的獨立性,不想讓人把購物中心視為爵士樂廳的附屬商業部份,影響商場的招租。

不合常理的規劃

Jazz at Lincoln Center 包括一個可容納約一千二百人的音樂廳 Rose Theater,還有一個可容納約四百人的小型音樂廳(Amphitheater)。Rose Theater 不是標準音樂廳的格局,反而比較像劇場的格局。Rose Theater 本身接近正方形,舞台上方還設有舞台塔(Fly Tower),用作更換佈景板,其硬件設施比較適合作話劇或歌舞劇的表演。

至於被稱為「The Appel Room」的小型音樂廳非常特別,甚至可以說是萬中無一、世間罕有。因為它的背景不是一道實心牆,而是一道玻璃幕牆,讓觀眾在欣賞音樂的同時,還可以從高處飽覽中央公園的景色。以這種開放式手法來設計爵士樂廳實屬

群樓外立面用了不少石材，讓群樓能與辦公室塔樓有一些區別。

♠ ♠ ♠

少見，而且能夠從高處無障礙地盡覽整個中央公園、的地方亦不多，這個設計非常罕有。另外，爵士樂表演經常會在餐廳或酒吧進行，這裡還設有餐飲區 Dizzy Club，觀眾可在此一邊進餐，一邊觀看表演。

這個表演區同樣在舞台後面有一道玻璃幕牆，亦是以中央公園作為背景。

這種設計手法給音樂廳帶來特別的視覺效果和空間感，但其實在音效設計上並不太適合。The Appel Room 和 Dizzy Club 舞台的背景都是大幅落地玻璃，玻璃的吸音度低，很容易出現回音，這種設計並不能營造最理想的音響效果。不過，爵士樂表演相比管弦樂輕鬆，也比較講求場內的氣氛，開放式的設計確實適合爵士樂的表演。

球場上的
美國精神

麥迪遜廣場花園／
洋基體育場

對西方國家而言，球類運動是他們的主要娛樂之一，球場對他們來說是非常重要的設施，一個球場甚至代表了一個城市。在紐約，麥迪遜廣場花園（Madison Square Garden）和洋基體育場（Yankee Stadium）除了是市中心最重要的球賽場地，還代表了整個紐約，甚至一份美國精神。

MADISON SQUARE GARDEN／
YANKEE STADIUM

Madison Square Garden

 地址
4 Pennsylvania Plaza, New York

交通
乘地鐵至 34th Street-Penn Station 站

網址
www.msg.com/madison-square-garden

Yankee Stadium

地址
1 East 161st Street, New York

交通
乘地鐵至 161st Street-Yankee Stadium 站

冰球隊紐約遊騎兵的休息室

▲▲▲

代表了紐約人的精神

麥迪遜廣場花園的座位不多，上限大約為兩萬人，與其他城市的球場比起來，這個規模並不大，但是麥迪遜廣場花園對紐約的影響力卻一點也不小。這個球場除了是著名的 NBA 球隊紐約人（New York Knicks）的主場之外，還是 WNBA 球隊紐約自由人（New York Liberty）、冰球隊紐約遊騎兵（New York Rangers）的主場。而球場內的單車場地還會供著名的雙人單車接力項目舉行賽事，即麥迪遜賽（Madison Race），這亦是由第一代麥迪遜場館而得名的比賽。球場既是三支紐約主要球隊的主場館，亦是單車界重要賽事的發源地，使球場很有名氣。

美國本地賽事多數都會在開賽前由專人演唱美國國歌，在中場時，還不時向曾參與戰役的美國軍人致送嘉許獎，使每場賽事都甚有美國色彩。至於在這個球場裡，最經典的一幕在九一一事件後的首場冰球賽事出現。當時的紐約遊騎兵隊隊長 Mark Messier 戴上一名在九一一事件中殉職的消防員隊長 Ray Downey 的消防員頭盔，並掛上他的遺照，

然後繞場一周，向多位曾參與救援行動的消防員致敬，場面感人。

球場既是體育界聖地，對政壇及娛樂圈中人來說，也是重要場所。美國民主黨及共和黨都曾在這裡舉行黨員大會，為總統初選造勢，還有總統候選人曾在這裡宣佈參選美國總統。一九六二年，性感巨星瑪麗蓮夢露（Marilyn Monroe）向時任總統約翰甘迺迪（John F. Kennedy）獻唱生日快樂歌的一幕，亦是在麥迪遜廣場花園發生。當這首甜美的歌唱完之後，約翰甘迺迪還說笑，指他可以退出政壇了（I can now retire from politics after having had Happy Birthday sung to me in such a sweet, wholesome way.）。這亦使這位傳奇總統與性感巨星的名字連繫在一起。後來不少歌星都視能在這裡舉行音樂會作為演藝事業成功與否的指標，亞洲藝人張學友、五月天、Rain、X Japan 都曾在此舉行演唱會，也奠定了他們國際級巨星的地位。

麥迪遜廣場花園位於紐約的核心地段，離購物區

▲▲▲

第四十二街（42nd Street）的時代廣場（Times Square）一點也不遠，所以深受紐約人歡迎。每年都有數百場大型活動在這裡舉行，除了球賽，這裡還經常舉辦重要的世界級拳賽、摔角比賽、音樂會、演講會等，不時還出現一天舉行兩場大型活動的情況。但是籃球比賽與拳擊比賽、冰球比賽等賽事的場地要求完全不同，就算舉行男子 NBA 籃球賽與女子 WNBA 籃球賽時，因主場球隊的標誌不同，球場的地板也需要有所調整。因此，球場的地板及座位設計都十分靈活，容許球場在短時間內變身。

球場的基礎地台與其他球場一樣，都是普通的混凝土地台，以便在舉行演唱會時搭建舞台。若遇上冰球賽事，工作人員會在地台上放一層防水膜，倒入水凝成冰，再放置臨時圍欄、龍門和座位。要是緊接著籃球賽事，則可以直接在冰面上放一層隔熱膜，鋪上木地板和臨時座位，然後擺好籃球架，就能進行比賽了。於是球場可以在中午進行冰球賽，晚上進行 NBA 籃球賽；又或者在同一天裡進行男子和女子的籃球賽事，只要工作人員換走地面上印有

只要加上防水膜、鋪好地板，場館就能馬上「變身」。

▲▲▲

主隊圖案的木板便可以了。至於拳賽和演講會，由於兩個項目承重不多，因此同樣可以在冰面上直接安置舞台及座位，十分方便。

不能擴建的困局

其實第一代麥迪遜廣場花園是露天球場，始建於一八七九年，以美國第四任總統麥迪遜（James Madison）命名。十一年後，室內場在另一幅地皮建成。至於第三代場館則在一九二五年於第五十二街（52nd Street）興建，不過室內座位大約只有一萬八千，比較適合作拳擊賽事之用，於是一九六八年在現址興建新球場。

但新麥迪遜廣場花園在舉行球賽或音樂會時，人數上限都是約兩萬人，座位仍舊供不應求，運營商對擴充座位一直有需求。可是，要在曼克頓區找到另一幅如此大面積的土地很困難，而在龐大的經濟效益下，運營商亦不能讓球場停止運作一段時間，以便原址重建。在不能擴建的情況下，球場只能在球季結束後的假期期間進行大規模翻新，增加場地的商業空間，改善餐廳環境，提升電視屏幕和音響設備，

每年都有數百場大型活動在麥迪遜廣場花園舉行

▲ ▲ ▲

務求在其他方面增加球場內外的零售及廣告收入。

是球場亦是商場

至於在紐約北部的洋基運動場，則是美國著名職業棒球隊洋基隊（New York Yankees）的主場。這也是另覓新址興建的場館，舊的洋基運動場建於一九二三年，至於在二○○九年新建的場館，由美國著名的運動場建築師事務所 Populous 負責。這家公司曾負責設計多個奧運主場館，如北京奧運主場館（鳥巢）、倫敦奧運主場館等大型項目，經驗豐富。

不過，與興建奧運場館不同，他們在設計洋基體育場時，需要有多一個層次的考慮。奧運場館多數在奧運主辦城市確定後便投入興建，由當地政府撥出一幅土地來發展奧運村；但是職業球隊需要長駐主場館，必須考慮球隊在每個球季的運營，如果球場需作大型重建，暫時不能運作的話，將會嚴重影響球隊的門票收入，連帶球隊的電視轉播費都會受到影響，更甚者有可能失去部份支持者捧場。在美國，棒球賽事是一個龐大的產業，有巨大的商業利益，因此洋基體育場在重建時，也是在原本主場館

洋基運動場是美國著名職業棒球隊洋基隊的主場

▲▲▲

附近的土地上興建另一座主場館，以確保球隊在每個球季都能有固定的主場收入。

令觀眾更舒適投入

洋基運動場的新、舊場館座位數都是大約五萬人，新場館還比舊場館減少了約四千個座位。這看起來很不合常理，通常興建一個全新的球場肯定是希望能夠增加座位，務求增加門票收入。但這個反常的舉動，其實仍以門票收入作考慮。

棒球比賽的模式不像籃球和足球，守壘的一方需在每一局趕出三個擊球手才算成功守壘。每局不設時限，除非守壘一方成功守壘或投降，理論上一局的球賽可以無限時進行。美國職業棒球大聯盟（Major League Baseball）比賽一般是打十局，每局的時間卻不固定，球迷可能要在球場逗留三、四個小時，甚至五個小時以上。為增加球迷看球賽時的舒適度，新球場的配置便相當關鍵。首先，每個座位的闊度由原來的四十六至五十六厘米，增至四十八至六十一厘米；座位與座位之間的距離由原來的七十五厘米，增至八十四至九十九厘米。此外，一

般的室外場館只會設硬膠板的座位，但洋基運動場為座位增加了軟墊，因為很多觀眾會一邊喝啤酒，一邊看球賽。這一切改動，都是以球迷的感受為首要考慮。球場自然需要有足夠的洗手間、酒吧和小食亭，這些配套設施全設在主入口與座位之間的區域，這就是觀眾進出球場時的必經之處。因此儘管新場館的座位減少了，球場的舒適度卻大幅提升，也更能吸引球迷入場，並在無形中增加他們在球場內消費的機會。

一支球隊的成功非常依賴球迷的忠誠度，洋基隊新主場的觀眾席盡量靠近比賽區，以加強比賽時的氣氛；而球場的入口區也稱為名人堂（Great Hall），張貼了不少球員的大型海報，亦不時掛上昔日經典球星的海報，務求將球員明星化、英雄化。這種手法無疑增加了年輕球迷與女性球迷的向心力，推動明星球員的球衣及紀念產品的銷量，進一步增加球隊的收入。

由此可見，新洋基運動場的設計充滿了商業考量，連舊主場在拆卸時同樣充滿了商業計算——舊大樓拆卸下來的各部件並非全部送至垃圾場，重要的部件會拍賣給球迷競投，確實物盡其用。

麥迪遜廣場花園和洋基體育場表面上是球場，但實際上是各項重要賽事的英雄地，是紐約人多年來的集體回憶和精神象徵，如今更成為龐大的經濟體，影響力遠遠超過了球場本身的作用。

🔼🔼🔼

新球場的座位加闊了，座位間的距離也增加了，令球迷觀賽時更舒適。

BARCLAYS CENTER

與廣場連在
一起的球場

巴克萊中心

NBA 球隊一般只會在一個城市營運，所以一支
球隊某程度上代表了所處的城市，球迷也都習
慣將各 NBA 球隊連同它的主場城市一起稱呼，
如丹佛金塊、芝加哥公牛、奧蘭多魔術等。不
過在過去二十年裡，NBA 出現了不少收購及重
置，籃網隊就是一個例子。這支球隊原來的主
場在新澤西州（New Jersey），後於二○一二
年遷至紐約的布魯克林區（Brooklyn）。球隊
要搬遷，自然需要尋找一個新的主場館，布魯
克林的巴克萊中心（Barclays Center）便是
因此而建造起來的。

地圖

地址
616 Atlantic Avenue, Brooklyn, New York

交通
乘地鐵至 Atlantic Avenue-Barclays Center Station 站

網址
www.barclayscenter.com

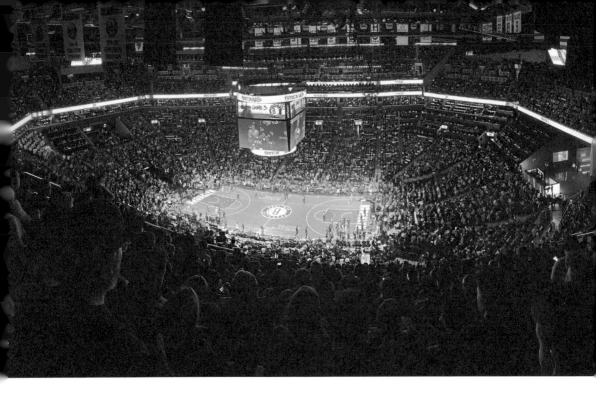

外來者的痛苦

從外行人的角度來理解，若有新 NBA 球隊遷入該地區，理應為該區帶來新的商機及就業機會。但是美國球迷往往對自己城市的球隊有深厚的感情，相反對其他城市的球隊帶有一定程度的抗拒，甚至敵意，於是不時都會出現球迷騷亂。每當舉行大型球賽或敵對球隊進行賽事時，當地警方便會如臨大敵，駐以重兵。因此當籃網隊從新澤西州遷至布魯克林時，便遇上了重重阻力。球隊希望在 Atlantic Avenue 及 Flatbush Avenue 的地鐵站附近興建新球場，不過當地居民提出了不少反對聲音。他們反對的理由除了因為對球隊沒有太深厚的感情，還因為這會導致部份房屋需要拆遷，所以球隊遇到的阻力不小。

但其實這不只是一個興建新球場的計劃，而是一個涉及四十九億美元的大型重建項目，當中包括十六座多用途塔樓及六百萬平方米的住宅項目。可是由於居民反對，部份人更訴諸法庭反對相關發展計劃，加上當時發生了雷曼事件等負面因素，以致經濟不景氣，使發展計劃嚴重推遲。

建築師在設計時將球場與廣場視作一個整體

▲ ▲ ▲

在多重負面因素影響下，球隊擁有者 Bruce Ratner 開始考慮出售球隊。二〇〇九年，球隊的官司獲得勝訴，亦於第二年迎來了新主人——俄羅斯商人 Mikhail Prokhorov。當一切變得明朗之後，於布魯克林的發展計劃亦再次修改，原本由美國建築大師 Frank Gehry 提出的巴克萊中心設計方案因成本的關係被迫放棄，改由兩間美國的設計師事務所 Ellerbe Becket（AECOM）和 SHoP Architects 負責新球場的設計工作。巴克萊中心最終在二〇一二年開幕，較原定計劃推遲了六年。

如同太空船一樣

巴克萊中心的規劃其實很簡單，就是一個球場加一個廣場。球場是整座建築物的中心，被觀眾席包圍，還有球員更衣室、其他輔助設施，然後便是觀眾入口及保安檢查的位置，這便形成了球場的主體。由於球場只有一個主入口，而且主入口與地鐵站相連，所以需要設置一個廣場，臨時容納數以千計等候入場的觀眾。建築師在設計球場主體的同時，需要考慮其與廣場的融合，便將球場與廣場視作一個整體來設計。

球場呈橢圓形，屋頂是一片綠化草地，在球場外牆的高處及低處，分別由咖啡色鋁板包裹。建築師巧妙地將外牆低處的鋁板延伸至廣場上方，成為廣場的雨篷，這樣就能使廣場及球場連在一起。而在外表上看，整個球場如同一艘太空船一樣。

這個巨型雨篷是有一點奇怪的，它不能完全覆蓋整個廣場，在廣場的中央位置出現了一個洞。這個洞雖然令廣場不能夠完全遮風擋雨，但是洞的內環設有一個大型電子屏幕，可播放不同的賽事資訊及廣告。巴克萊中心除了是籃網隊的主場，還是冰球隊紐約島人（New York Islanders）的主場，而屏幕會顯示當日球賽的資訊。

廣場連接地鐵站，當球迷踏出地鐵站，便會到達電子屏幕下方的廣場，球迷的情緒也會因而被帶動起來。廣場還不時設有賽前的攤位活動，球迷在進場前，情緒已經變得興奮，於是一開賽球場內的氣氛就相當高漲。

複雜的設計過程

巴克萊中心外牆上的咖啡色鋁板是整個球場外立面的重點，高低兩層的鋁板呈波浪線條，隨著球場彎曲的外形來鋪蓋。為確保每塊鋁板能根據球場形狀而彎曲，建築師需要先在電腦畫出這條流線形的線條，再將線條分切成一塊塊單獨的鋁板。換句話說，建築師需要在工廠生產鋁板前，用電腦畫出球場外牆上共一萬二千塊鋁板。為進一步確保施工時的精確性，建築師還研發了一個手機應用程式，以追蹤生產流程；又為每塊鋁板編碼，確保在安裝過程不會出錯。這是一個非常創新的嘗試。

總括而言，巴克萊中心的規劃其實很簡單，而將球場及廣場連成一體的設計手法，也確實非常適合這個地段。球場位於被兩條道路包圍而形成的三角形空間，這樣的設計大大加強了三角形空間的視覺效果，使巴克萊中心成為小區的焦點。

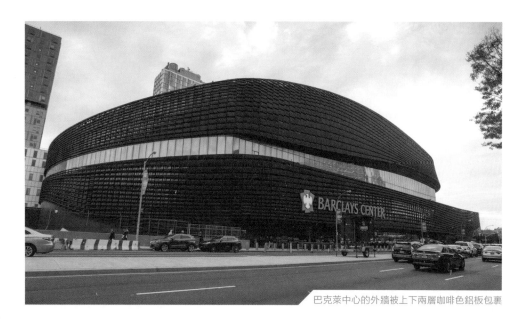

巴克萊中心的外牆被上下兩層咖啡色鋁板包裹

▲▲▲

雨篷的內環設有大型電子屏幕，球迷在等候入場時能了解當天賽事資訊。

建築╳歷史宗教
HERITAGE & RELIGION

大都會藝術博物館／
美國自然史博物館
自由女神像
熨斗大廈
摩根圖書館與博物館

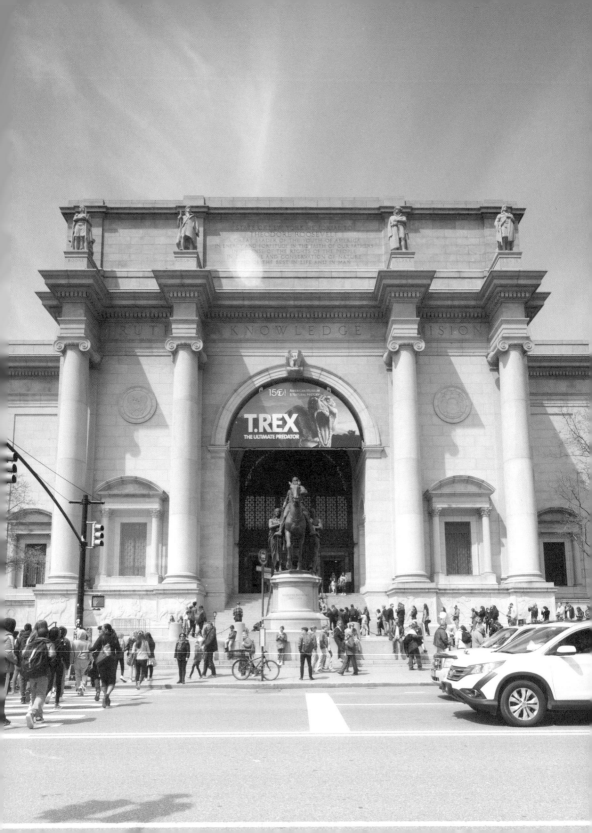

METROPOLITAN
MUSEUM OF ART/
AMERICAN MUSEUM OF
NATURAL HISTORY

完全獨立的
擴建

大都會藝術博物館／
美國自然史博物館

在紐約中央公園東西兩旁有兩座很獨特的博物館，西邊的一座是美國自然史博物館（American Museum of Natural History），另一座位於東邊的是大都會藝術博物館（Metropolitan Museum of Art，簡稱 The Met）。這兩座博物館顧名思義分別是自然生物及藝術博物館，可謂一理一文的配搭。

地圖

Metropolitan Museum of Art

地址

1000 Fifth Avenue, New York

交通

乘地鐵至 86th Street 站，
再沿第八十五街步行三個街口。

網址

www.metmuseum.org

American Museum of Natural History

地址

乘地鐵至 81st Street-Museum of
Natural History 站

交通

www.amnh.org

東西呼應

兩座博物館同樣建於一八七四年，外形設計也類同，都是以拱門為主結構的中軸式設計；而在外立面中間，均是最重要的部份：博物館的主入口。兩座博物館的主結構都以石材為主，外牆上的石柱皆是混合式（Composite Type）。由於兩座博物館的規模、外形、地點、建築時期相若，不時有旅客將它們混淆。

不過，這兩座博物館在室內佈局上有明顯的不同。美國自然史博物館的展品較大型，室內的佈局為一個大型展館連接另一個大型展館；大都會藝術博物館則相對地工整，博物館基本上依循一個橫向及縱向的軸線，兩條軸線的交叉點便是主入口旁的雙層高大禮堂（The Great Hall）。這個大禮堂可以說是巴洛克式設計，由不同的拱門所組成，每個拱門上

雙層高大禮堂呈巴洛克式設計，由不同的拱門所組成。

都有圓拱形圓頂，甚是氣派。在大禮堂左右兩端分別是埃及和羅馬藝術館，縱向的末端則是中世紀展品的展館，整個博物館的佈局相當清晰，人流路線也簡單。不過，這個博物館不像其他歐洲的博物館一樣設有內園，博物館由一連串黑房所組成，室內展館沒有太大的空間對比，相對地顯得平凡了。

大都會藝術博物館裡最美麗的展館便是中世紀藝術館兩旁的展館，這裡看起來只是一條走廊，但走道頂端還有一些天窗，這條「陽光走廊」令館內的白色雲石雕塑變得更有層次感。由於走廊位於兩個室內展館之間，經天窗灑入的自然光線帶來相當大的對比，令旅客留下深刻印象。

大都會藝術博物館雖然在佈局上很工整，室內空間甚有層次，卻唯獨欠缺了高質素的展品作為鎮館之寶，若論名氣，美國自然史博物館則明顯大得多。

電影《翻生侏羅館》
(Night at the Museum)

地位特殊的天象廳

系列便是以美國自然史博物館為背景，吸引了大批

▲ ▲ ▲

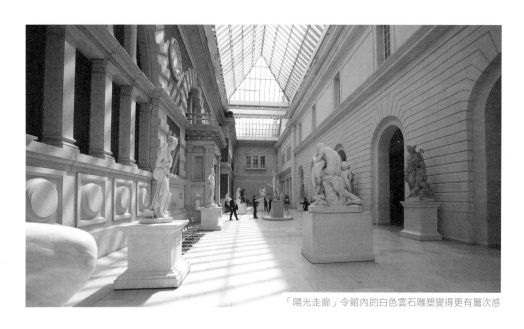

「陽光走廊」令館內的白色雲石雕塑變得更有層次感

影迷來此處朝聖，博物館內的大型恐龍化石更是旅客必到的拍攝熱點。由於《翻生侏羅館》的觀眾以家庭觀眾為主，在電影的魔力影響之下，博物館長年充滿一家大小的參觀者，成為紐約人周末的熱門去處。

除了電影效應，美國自然史博物館還有一個很特別的展館：羅斯地球和空間中心（Rose Center for Earth and Space）。每年吸引了很多旅客到此一遊。中心原址為博物館內一個著名的展廳：海頓天象館（Hayden Planetarium）。此天象館始建於一九三五年，目的是為大眾普及宇宙知識。在一九六〇年，天象館作出重大創舉，加設了蔡司投影機（Zeiss Projector）作全天候的影片播映。參觀人士可以在館內座椅上躺下來，仰望天花上圓拱形的屏幕投影，猶如在室外觀星一樣，多年來深受參觀人士歡迎（香港太空館的天象廳也有類似的投影機）。

學校（Richard Gilder Graduate School）提供科學及生物學的碩士和博士課程。這亦是美國第一間提供博士學位課程的博物館，可見它在美國科學界的獨特地位。

完全分離的擴建

隨著時代改變，海頓天象館因應人流增加及器械更新，有了重建的需要，館方便在二〇〇〇年邀請美國建築師事務所 Ennead Architects 負責項目。當Ennead Architects 接受此項目時，曾經研究過如何保留舊天象館，但是舊建築物的結構已經不容許進行擴建，他們必須將整個天象館拆卸重建，成為現在的羅斯地球和空間中心。

Ennead Architects 的設計理念是，在為博物館擴建新的展覽空間的同時，保留天象館的重要地位。因此，他們選擇將新建的天象館變成像星球一樣的球體，再將整個球體升起來，依靠幾條鋼柱支撐，感覺上就好像是升在半空中的星球一樣。他們又在晚上為球體加上不同的燈光效果，讓這個天象館在外觀上更像太空中的星球，非常切合展廳的主題。

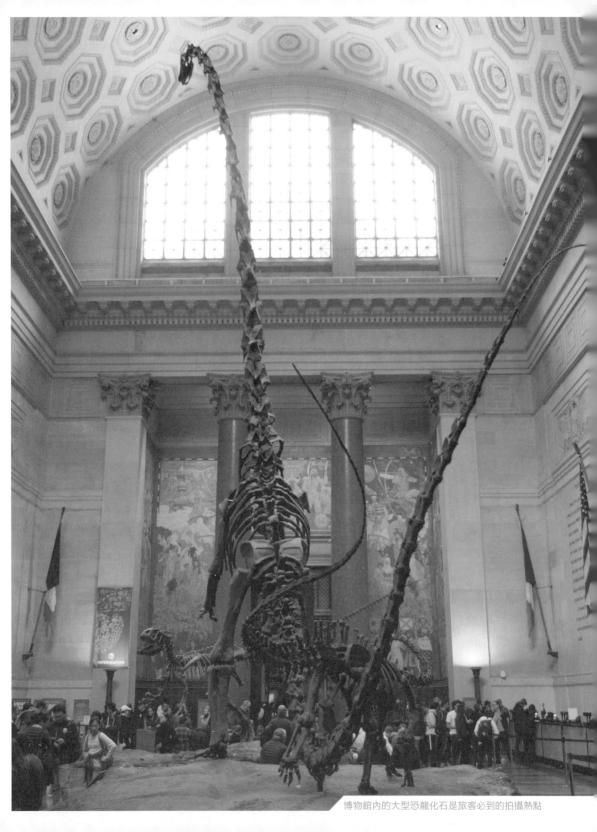
博物館內的大型恐龍化石是旅客必到的拍攝熱點

建築師同時在外立面上刻意突出這個重要的球體。

他們希望參觀人士在遠處就能看到新天象館，於是使用一個巨大的方形「玻璃盒」包裹整個天象館。這個「玻璃盒」用鋼結構支撐，看起來非常輕巧。這個設計很前衛，卻也與博物館舊翼以石材為主、密不透光的外立面形成強烈對比。其實天象館裡也是密不透風的空間，但加了這個大「玻璃盒」後，展廳在陽光的照射下變得開闊明亮，不再像博物館舊翼的展區一般黑沉沉了。

由於天象館升高了一層，在球體以下的空間，成為博物館的售票處和主入口。當人進入首層的展覽空間之後，便可以通過球體底下的旋轉樓梯步行至天象館，又或者前往舊翼，參觀其他展區。人流可以隨意往來新翼與舊翼，這個手法更為適合天象館的環境和氣氛。天象館一向是受小朋友熱捧的展廳，可若要他們安靜地一步步在展廳遊覽，似乎不太可能，反而以開放、輕鬆的手法來設計人流動線，更切合參觀家庭的需要。

美國自然史博物館擴建後，雖然不時被人批評新翼

的設計完全無視原先博物館的建築風格，根本就像將建築群切割了一部份，然後再在這座甚具歷史意義的建築群之中加插一個「外星怪物」。不過，天象館展示的是太空知識，而宇宙航天科技往往需要具備破舊立新的精神，以開放的態度尋求突破，因此這種將建築物完全分割的設計手法，確實能為嚴肅的博物館帶來新氣象。

大都會藝術博物館和美國自然史博物館雖然在同一年建造，而且各有特色，但是受歡迎程度就大為不同。除了電影的魔力，博物館的展品亦是關鍵。儘管大都會藝術博物館的佈局工整，地點亦便利，可是欠缺具叫座力的展品，相比之下，美國自然史博物館對旅客來說便吸引得多。

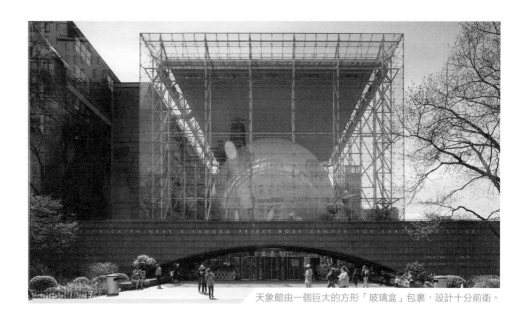

天象館由一個巨大的方形「玻璃盒」包裹，設計十分前衛。

⛪ ⛪ ⛪

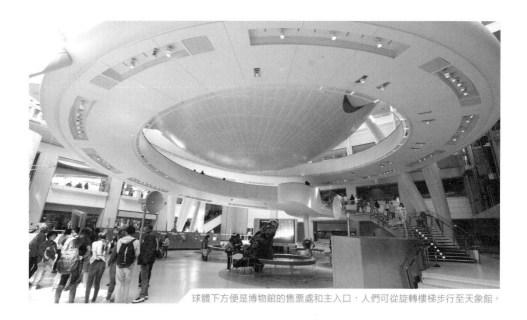

球體下方便是博物館的售票處和主入口，人們可從旋轉樓梯步行至天象館。

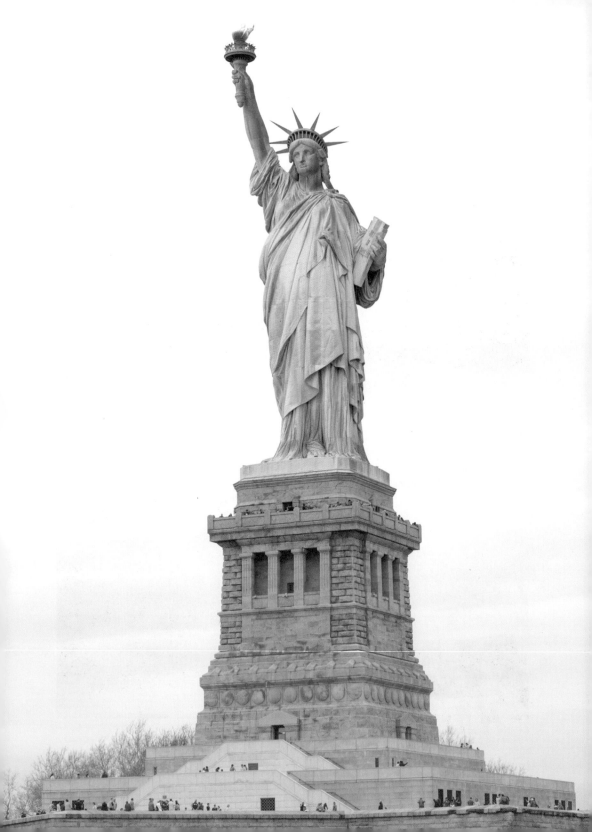

STATUE OF LIBERTY

世界奇觀

自由女神像

若要在眾多美國建築中選擇最能夠代表這個國家的建築物，一定是自由女神像（Statue of Liberty）。這一座巨型雕塑在過去一百多年來一直豎立在紐約的海灣之中，位於通往曼克頓區（Manhattan）、布魯克林區（Brooklyn）及新澤西州（New Jersey）的必經航道之上，相當引人注目。眾所周知，這座巨型雕塑其實是法國在一八八六年送贈給美國的禮物，以慶祝美國獨立，然而這份禮物雖然宏大，但整個送禮過程卻一點也不順利。

地圖

[QR code]

地址
Liberty Island

交通
乘地鐵至 Carroll Street 站，再向西步行二十分鐘至通往自由女神像的碼頭。

網址
www.statueoflibertytickets.com

備註
建議預先在網上預約

自由女神像的設計可追溯至一八七〇年，由法國雕塑家 Auguste Bartholdi 在美國定下第一個雕塑模型和手稿，當他回到法國後，便繼續深化他的設計。他的設計理念源自羅馬的自由之神 Libertas。Libertas 是一名右手高舉火炬、腳踏石台的女神，代表了自由與希望。Auguste Bartholdi 以此為藍本，將自由女神像變成左手握著一七七六年七月四日簽署的《美國獨立宣言》（*United States Declaration of Independence*），右手高舉著代表新希望的火炬，腳踏斷了的鐵鏈，象徵著自由，整個自由女神像便代表美國人的自由與希望。其實自從美國宣佈獨立之後，大量歐洲移民湧入，來自非洲的勞工亦隨之增加，很多外來人口都對這塊土地抱有一份盼望，自由的女神便在無形中成為他們心靈上的寄託。

▲▲▲

用一分一毫換來的巨作

自由女神像的設計理念雖然宏大，但要在當時興建巨型雕塑，則不只是單純的藝術創作，而是一個創舉。首先要解決資金的問題。在原本的融資方案中，神像由法國一方負責，美國則負責興建石基座，所以自由女神像主體便由法國人來設

計，基座就由美國建築師 Richard Morris Hunt 負責。可是建造自由女神像需要大約九萬公斤的銅，而法國工業家 Eugène Secrétan 只願意捐出五萬九千公斤，其餘的材料需要另覓辦法。於是法國在一八七八年巴黎世界博覽會中展出自由女神像的頭部，並售賣自由女神像模型募集資金；法國政府亦開設了獎券來籌集資金，最終籌得所需的二十五萬法郎，自由女神像亦在一八八四年完成主體工程。

至於在美國，當地經濟還未起飛，當時的美國甚至

自由女神像左手握著《美國獨立宣言》，右手高舉代表新希望的火炬。

自由女神像主體由法國人設計，而基座由美國建築師負責。

🏠 🏠 🏠

可以說是龍蛇混雜，紐約政府也未有能力單獨負擔興建基座的費用，因此法、美雙方成立了Franco-American Union來籌集資金。然而紐約政府在一八八四年仍決承擔五萬美元興建費的議案，籌款聯盟亦只能籌得三千美元，距離十萬美元的興建費還有遙遠的距離，興建基座的工程被迫暫停。

當時波士頓（Boston）及費城（Philadelphia）都曾提出支援興建費用，但條件是：要把自由女神像遷至該城。《紐約世界報》（New York World）雜誌的出版人Joseph Pulitzer此時提出：由紐約人一分一毫地捐助，籌集十萬美元的興建費用。各人在酒吧、幼稚園募捐，不少人只能捐出五美仙、一美元的款項，積沙成塔，方能令這個項目成事。最後神像的基座及雕塑組裝工程都在一八八六年完成。

開創先河的結構設計

興建這座高四十六米的巨型雕塑並不能只靠一張手繪圖，在沒有三維打印、鐳射掃描的年代，Auguste Bartholdi先製作了一個一點二米高的模型來確定設計，再將模型放大至二點一米，最後放大

至八點五米，這個石膏模型便是鑄銅模型的初稿。

然後來到鑄模的步驟。在製模之前，先要把整個自由女神像分割成十多份，並製作一比一的木模型，用來設定每個鑄模的控制點，這樣能確保最終實物的效果如模型一樣。木模型完成後就要抹上泥土，泥土穩固之後便形成泥模，再開始鑄銅。銅冷卻後便為銅模進行打磨。由於這些步驟的誤差度高，需要不同的工匠修補誤差，因此所費的工時很長，而且失敗率極高。

解決了鑄銅的問題之後，還有一個核心問題要面對，就是結構問題。自由女神像位於紐約港灣的中心，四周沒有遮擋，而曼克頓區的風力是世界上數一數二之高，神像所承受的風力非常強勁。再者，自由女神像在結構上有兩個致命的弱點：第一、自由女神像是全密封的實體，自身結構需要承受所有風力；第二、自由女神像的手和頭頸部位異常脆弱，而且上重下輕，強風很容易吹斷神像的手臂、頸部等連接部份。

Auguste Bartholdi 只是一個雕塑家，無法解決這個結構問題，於是眾人找來建築界的經典人物：

▲▲▲

艾菲爾 (Gustave Eiffel) 來幫忙。艾菲爾是法國巴黎艾菲爾鐵塔的設計師，他又找來結構工程師 Maurice Koechlin 負責結構設計。由於銅做的外殼不能夠承重，一般的結構部件又不能輕易扭曲至自由女神像所需的外形，因此艾菲爾他們想出了一個絕妙的結構設計：將外殼與結構分開。

外殼設計並非雕塑的結構部份，銅做的外殼只要不易變形便足夠，至於所有的結構承重，無論是承受風力或雕塑自身的重量，則由神像內的鋼結構框架承擔，而外殼與鋼結構框架就由一千五百個銅做的馬鞍和三萬顆鉚釘 (Rivet) 來鞏固。在完全沒有電腦、風力測試的情況下能做出這個前無古人的結構設計，是極度大膽的嘗試。這個設計亦成為現代建築中玻璃幕牆、外掛鋁板等結構的初始方案，即是外牆的掛件全屬非承重結構，只是外殼的一部份，依附在主體結構之上，就好像自由女神像的外殼與主體的結構關係一樣。

結構問題雖然得以解決，但是鋼與銅的熱脹冷縮情況不一樣，而且兩者直接接觸，很可能加速銅

圖 1

自由女神像正面結構示意圖

火炬
5'-5' 1/2"
手臂結構

54'-1' 1/4"

第九層
10'-7' 1/2"
第八層
10'-7' 1/4"
第七層
10'-8"
第六層
10'-8' 1/4"
第五層
12'-3' 1/2"
第四層
12'-3' 1/4"
第三層
12'-3' 1/4"
第二層
12'-3' 3/4"
第一層
2'-1' 1/4" 首層

153'-7' 3/4"

室內的旋轉樓梯

第二鋼結構框架

對角鋼架

鋼纜

主鋼框架

地基

圖 2

自由女神像側面結構示意圖

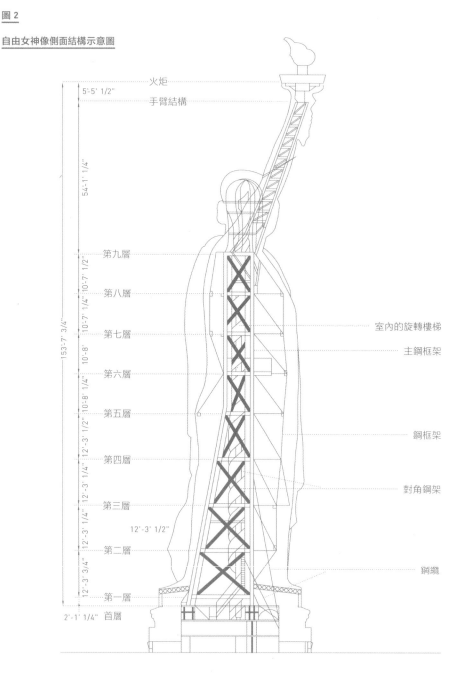

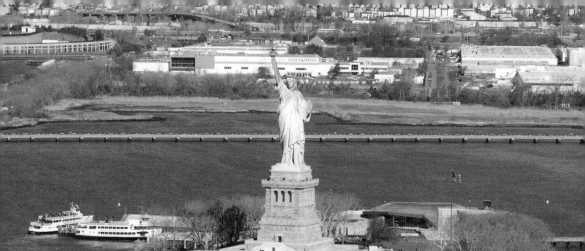

每年前來參觀的旅客有增無減

🏠 🏠 🏠

的氧化作用（Oxidation），使銅的外殼容易生鏽，因此艾菲爾又想出了一個創新的接合方案：使用混合了樹脂及石棉的布料來隔絕鋼與銅（Shellac-Impregnated Asbestos Cloth）。這些布料帶有彈性，可以承受鋼與銅膨脹程度不同的變化。

最後還有一個要解決的問題：防雷。為了避免在自由女神像的外殼上加設避雷針，設計師在銅外殼裡加了不少防雷帶。萬一雷電擊中自由女神像，高壓的電力便會被引至地底，這樣既安全，又不會破壞神像外觀。

自由女神像表面上只是一個巨型雕塑，不過它代表了整個美國文化的精神，多年來都是美國的象徵。興建自由女神像的過程出現了不少創舉，使神像一直以來都屬世界奇觀，也為日後的建築工程發展起了相當正面的作用。這個項目在當年來說雖然超級昂貴，但是歷史證明了這是一個絕對值得的投資──自由女神像在過去一百多年來成為各國旅客必到的地方，每年為紐約帶來三百萬的旅客，是城中最重要的金蛋之一。

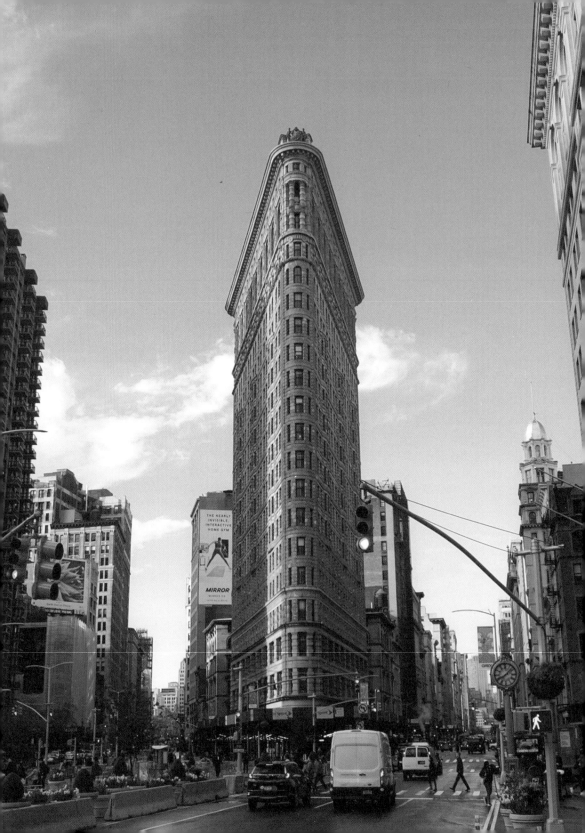

FLATIRON BUILDING

在攝影界
享負盛名

熨斗大廈

紐約有一座大廈，雖然在建築界不算特別有名氣，但在攝影界卻享負盛名，可以說是攝影界中最矚目的建築物之一。

紐約的百老匯大道（Broadway）橫跨公園大道（Park Avenue）至第八大道（8th Avenue），與其成對角線，為整個工整的都市帶來很多奇特的三角形空間。除了在第四十二街（42nd Street）的時代廣場之外，另一個矚目的空間便是在第五大道（5th Avenue）與百老匯大道交界的三角形住宅：熨斗大廈（Flatiron Building）。

地圖

地址
175 5th Avenue, New York

交通
乘地鐵至 23rd Street 站，
再沿第二十三街向西步行一個街口。

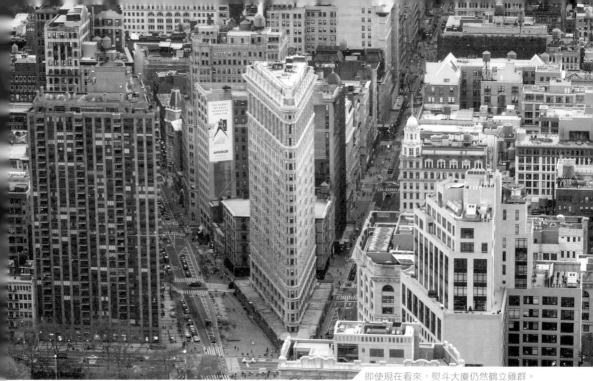
即使現在看來，熨斗大廈仍然鶴立雞群。

▲ ▲ ▲

熨斗大廈位於兩條主要幹道的交界，四周的建築物都比這座大廈矮，加上附近的建築物都是四四方方的形狀，無形地使這座三角形大廈在這個刻板都市中鶴立雞群。在行人的角度，三角形的大廈有很強的視覺效果，而兩旁的街道如放射線一樣包圍大廈，形成了完美的二點透視（Two Point Perspective），亦進一步加強它的視覺效果。再者，大廈附近沒有其他特別高的建築物，整個街角就像是為大廈而設的一樣，突出的外形令它成為曼克頓區的著名地標。

用建築設計加強視覺效果

美國建築師
Daniel Burnham

在一九○二年設計這座二十二層樓高的大廈時，已充份考慮到大廈在視覺上的效果。大廈的三角尖端位置呈圓角，除了增加室內空間的實用性，還考慮到行人在第五大道上正面看向大廈時的視覺感受。在兩旁街道陪襯之下，圓角線條配合屋頂上的簷篷，使大廈有如箭咀一樣指向前方，是一個絕少出現的空間組合。

圖 1

根據三角形空間排列的住宅單位

● 住宅單位

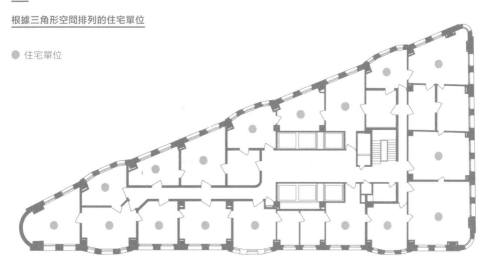

▲▲▲

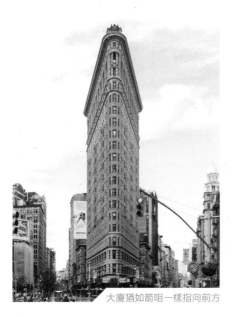

大廈猶如箭咀一樣指向前方

熨斗大廈的鋼結構柱沿著外牆排列，所以窗戶比較細小，不過這個設計為室內創造了無柱的空間。而外牆上的窗戶乃根據室內空間排列，亦使外牆上的垂直線條變得有規律，進一步加強了大廈的視覺效果。至於建造大廈的每塊石材的高度，完全根據每層樓的層高來切割及擺放。石材雖然凹凸不平，但都是有規律地橫向鋪排，使大廈無論在外形、線條上都能加強。

不能承受風力的謬誤

這座大廈的外形很特別，確實像一個巨型的熨斗，其英文名稱亦為「Flatiron」，所以一般紐約人都稱大廈為「熨斗大廈」，又或者稱之為「Burnham's Folly」。可是這個暱稱背後卻反映了人們對大廈的質疑。因為大廈又尖又窄，不單與旁邊四四方方的建築物格格不入，而且還是美國首代

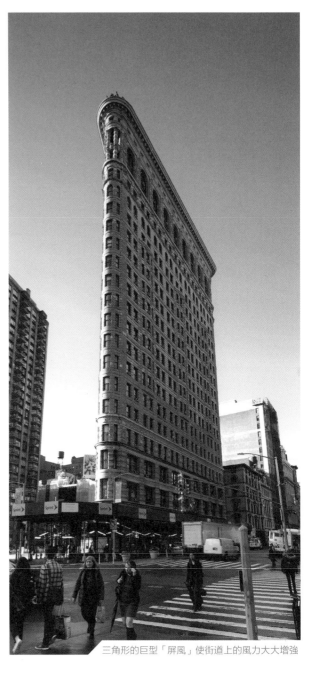

三角形的巨型「屏風」使街道上的風力大大增強

使用鋼結構的建築物，連結構安全都讓人懷疑。大廈共有二十二層，高九十三米，在一九〇三年的紐約屬於最高的大廈之一，很多人都認為它太高了，比四周其他大廈高得多，他們認為大廈不能夠承受強風的吹襲，甚至還預測大廈倒塌時碎片會跌至哪個位置。他們認為建築師 Daniel Burnham 非常愚蠢，因此才稱之為「Burnham's Folly」。

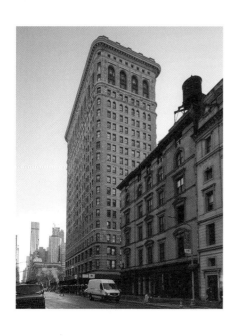

不過經過一百多年後，熨斗大廈不單結構穩固，還經歷多次改變，由最初的辦公室，局部改變成住宅，之後再局部改變為包含商住用途的混合式住宅。只是這大廈無形中仍與風力拉上了關係。在大廈建成後初期，其外形改變了小區的風力。這個三角形的巨型「屏風」將街道上的風力變得集中，使第五大道和百老匯大道的風力大大增強，不少女士經過時，出現了裙子被強風吹起的情況。直至四周的高樓陸續興建之後，強風的情況才有所改善。

▲▲▲

由於熨斗大廈的外形與線條都很有美感，配合兩旁交匯的街道，使大廈的透視效果甚是強烈；加上這個交匯處還有一個小廣場和公園，人們可在此清楚看到整座大廈的外觀，亦令大廈成為攝影師的熱門拍攝地點。無論是日景還是夜景，熨斗大廈都深受攝影師歡迎，他們多次把這裡的街景拍成照片，其中一張舊黑白照更成了掛在眾多酒吧牆上的裝飾照。這裡也是無數電視、電影的取景地，使大廈在攝影界享負盛名。

MORGAN LIBRARY & MUSEUM

當金融巨擘遇上建築巨擘

摩根圖書館與博物館

無論是否來自金融界，大家都會聽過摩根大通（J. P. Morgan）這間公司的名字。公司創辦人約翰摩根（John Pierpont Morgan，又稱 J. P. Morgan）是發跡於華爾街的金融界巨擘，他在一八八一年開始陸續在紐約曼克頓的街道 Madison Avenue 購置物業，作為自己的私人住宅，並在一九〇六年成立了自己的私人圖書館，其家族又在一九二八年購入另一座附加建築物（The Annex），總共三座建築物和相連的花園。當約翰摩根在一九一三年過身後，這三座私人住宅獲改建成對外開放的摩根圖書館與博物館，並由摩根家族基金會來運作。

地圖

地址
225 Madison Avenue, New York

交通
乘地鐵至 33rd Street 站，
再沿 Park Avenue 北行四個街口。

網址
www.themorgan.org

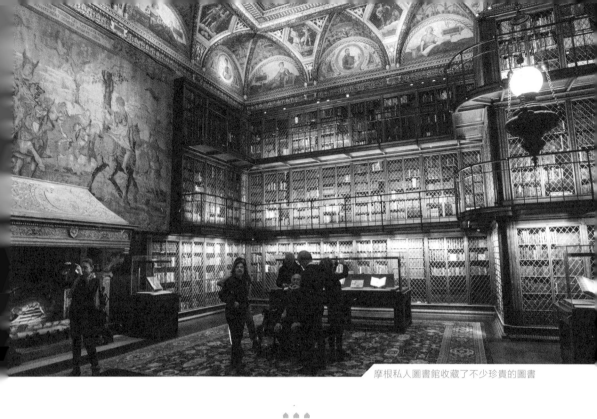

摩根私人圖書館收藏了不少珍貴的圖書

金融巨擘的私人圖書館

約翰摩根最初成立私人圖書館的原因並不是希望方便自己看書，其實像他這樣的大銀行家，根本長年不在紐約，而是四處經商，他也未必視紐約為自己的家。不過約翰摩根自一八九〇年已開始大力收集珍貴的書籍、手卷、油畫及雕塑，但他在倫敦及紐約的居所已沒有足夠空間存放這些珍品，所以需要另覓場所作存放之用。私人圖書館選址離華爾街（Wall Street）不遠，約翰摩根亦可以在圖書館舉行重要的商業會議。

另一方面，他一心希望為美國人民帶來歐洲各國的珍貴藝術品，無奈當年美國政府對進口藝術品實施了百分之二十的徵稅，只有作為教育、宗教、科研、文化等用途的首本入口書籍才能免稅。為了滿足免稅的條款，約翰摩根只能夠收藏一本珍貴書籍或手卷，並且需要成立一座私人圖書館來將之展示給公眾。

之後，摩根家族於一九〇四年在第三十七街（37th Street）與 Madison Avenue 交界處增購

一座一八五二年興建的老住宅，並在這裡居住至一九四三年，又在一九二八年陸續在圖書館附近加建不同建築物。由於約翰摩根及其家族成員在金融界無人不識，甚至他的後人 Henry Sturgis Morgan 參與創立的摩根士丹利（Morgan Stanley）也在金融界發光發熱，而摩根家族舊居和圖書館距離華爾街不遠，因此一直是曼克頓區的地標之一。紐約市政府部門「紐約市地標保護委員會」（New York City Landmarks Preservation Commission）在一九六六年將摩根圖書館及一九二八年興建的附加建築物列為地區歷史建築。

擴建的始末

由於摩根圖書館與博物館這個建築群是紐約市內的著名地標，每年吸引了數以十萬計的旅客來訪。因此摩根家族的信託基金（Morgan Trustee）自一九八八年全面接管這個建築群後便決定擴建，以容納更多旅客。

基金會成員在一九九九年舉行國際設計比賽招聘建築師，起初他們希望意大利建築大師 Renzo Piano 參與競賽，但他斷言拒絕，因為他當時已經六十二

歲了，人生到了另一個階段，不想再花時間參與任何設計比賽。再者，他認為設計比賽往往只流於「選美比賽」，建築師為了勝出比賽而爭妍鬥麗，忽略了「以人為本」的設計本意，於是就算基金會成員多番邀請他參賽，他也沒有改變初衷，希望將所餘不多的時間花在實際的項目上。

當設計比賽進入最後三強時，基金會選出 Hugh Hardy、Steven Holl、Tod Williams & Billie Tsien 三個建築師事務所。由於可擴建的位置主要在各建築物之間，大部份競賽方案都希望為這個城中古蹟帶來新核心（Glowing Heart），因此，這些方案都圍繞著興建一個新地標來作為新的主入口，以一個龐大或多層的新單體建築物來連結其他舊建築。

不過，這樣的設計方針得不到基金會各成員認同。基金會於二〇〇〇年再次去信 Renzo Piano 的工作室，邀請他們在巴黎會面，之後再邀請 Renzo Piano 到紐約。

Renzo Piano 到達紐約時，並沒有先與客戶開會，而是一邊抽著雪茄，一邊在第三十六街（36th Street）、

圖 1

建築群新建部份示意圖

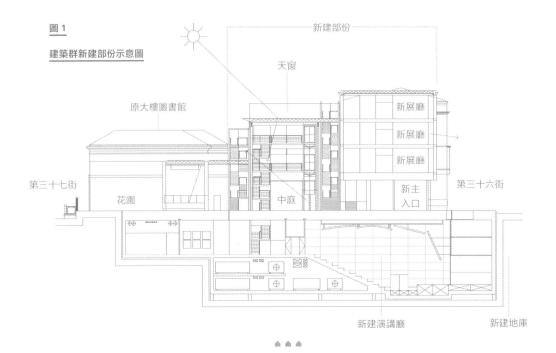

新建部份

天窗

原大樓圖書館

新展廳

新展廳

新展廳

第三十七街

花園

中庭

新主入口

第三十六街

新建演講廳

新建地庫

圖 2

建築群一樓平面圖

展廳

辦公室

主入口

中庭

花園

展廳

書房

圖書館

第三十七街，以及 Madison Avenue 上遊走，偶爾走進室內感受一下氣氛。最後他花了接近一個月來閒逛，名副其實是「Walking and Thinking and Drawing」（邊走邊想邊畫）。之後他提出了數個原則：一、重設建築群中心點，二、帶來陽光，三、不喧賓奪主。

重設建築群中心點

三座舊建築物表面上由一個露天花園連接在一起，但是在功能及人流上都完全獨立。Renzo Piano 便決定將這個花園變成新建的主入口（JPMorgan Chase Lobby）和新建的中庭（Gilbert Court）所在地，以連接各個古建築，並且加設了電梯通往地庫及上層的展覽廳和辦公室，這亦滿足了現代建築法規對無障礙運輸的要求。

當旅客通過這個新增入口後面的 Gilbert Court，便可以到達南邊由昔日附加建築改建成的 Morgan Stanley Galleries，這裡不時推出不同的新展覽。

至於建築群北邊的博物館商店及餐廳則是由約翰摩根故居的客廳及飯廳改建而成的。而收藏了相當多珍貴書籍的摩根私人圖書館及私人書房，則大致「原汁原味」地開放，只是當中珍貴的圖書並不開放給公眾閱讀。

Renzo Piano 特意在 Gilbert Court 加設了不少座位，旅客參觀完南北各區的展廳之後，便能夠在此稍作休息。這個中庭面向東邊一座住宅的後花園，空間開闊，感覺上相當舒服。為了可在建築群裡舉行大型座談會，Renzo Piano 在地庫加設了演講廳，而通往演講廳的樓梯同樣設在中庭旁邊，於是中庭變成了整個建築群的核心。這樣的佈局不單簡單實用，還被《紐約時報》（The New York Times）的建築評論家 Herbert Muschamp 稱讚為「Poet in Circulation」（人流路線的設置如詩般美妙）。

帶來陽光

原本三座建築物的窗戶都很細小，室內空間大多異常昏暗。昏暗的圖書館確實適合收藏一些珍貴的書籍及手卷，但某程度上也令人有一點心寒。特別是約翰摩根的閱覽室，因為掛了兩幅大型畫像，其中一幅便是約翰摩根的畫像，再加上古老的吊燈及火爐，房間的氣

約翰摩根閱覽室的室內氣氛猶如鬼屋一樣

氛有如電影中的鬼屋一樣。為了改變這樣的氣氛，Renzo Piano 透過新建部份為整個建築群帶來陽光。

在建造中庭時，他使用了大型的「玻璃盒」作為主要元素，旅客進入昏暗的售票處之後，便會步入相當明亮的「玻璃盒」中，在視野上亦變得開闊起來。

為了讓中庭不會因受到太多光線照射而過熱，中庭屋頂加上金屬百葉作調節，而中庭四周則是大幅清玻璃。在充足的陽光照射下，坐在中庭旁、面向內園景致的咖啡廳，確實另有一番風味，令人暫時忘

▲▲▲

掉了紐約的繁囂。

不喧賓奪主

由於三座舊建築物均需要被保留，可是各個舊建築物的外牆都用了獨特的材質與顏色，如紅色的磚或白色的雲石，因此 Renzo Piano 認為新建部份不能夠浮誇，高度亦不能超越原建築物，否則便會喧賓奪主。他所採用的手法是將新建主入口的外立面設計成一個平淡的白色長方盒，只用上普通的清玻璃並加上白色窗簾。這樣的設計，使新入口彷彿像是數座舊建築之間的小貨倉一樣。這個主入口實在太不起眼，大部份紐約人經過 Madison Avenue 時都沒有注意到它，連專程前來的旅客也不時誤以為約翰摩根舊居的舊主入口便是整個建築群的主入口。

這種平淡的建築手法，絕不似是這位意大利建築巨擘喜愛的具線條美的建築風格。選擇這種平實的手法，除了尊重三座舊建築，亦讓新造的部份起到連接不同建築物的作用。建築大師通常會刻意在建築作品中表現出自己的設計風格，但在擴建摩根圖書館與博物館時，如果新建築奇形怪狀，整個建築群

會給人這樣的感受：在一群舊建築物中間加了一隻怪獸。為避免讓建築群變成城市中的「三不像」，Renzo Piano 刻意低調處理新入口的外立面，這樣才能將幾座格調完全不同的舊建築連接在一起，讓約翰摩根的傳奇延續下去。這亦是他花了接近一個月在這條街上遊走的結果。

這個方案十分平實，一切驚喜都來自照進室內的陽光與昏暗的展覽廳的對比，而不是以複雜的外形引人注意，所以方案被基金會各成員一致通過。

其實這種低調的設計很難在建築比賽中突圍，喧賓奪主、奇形怪狀的方案才容易在殘酷的「選美比賽」勝出，可那些不一定就是最適合擴建項目的設計。Renzo Piano 當年堅拒參與設計比賽，避免親手製造一隻「三不像」出來的決定是對的。

中庭四周被大幅清玻璃圍繞，令室內相當明亮。

建築 ✕ 空間環境
SPACE & ENVIRONMENT

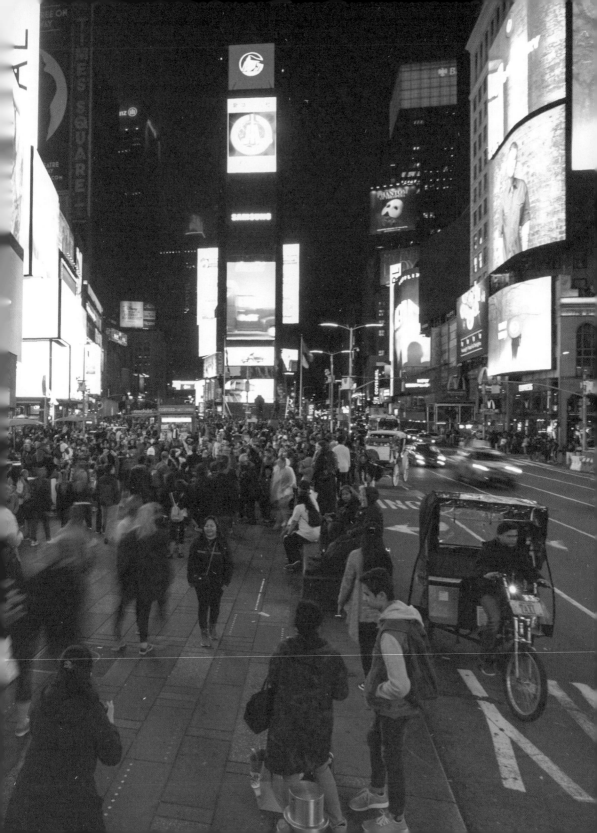

繁榮與安定的指標

時代廣場與中央公園

紐約曼克頓區的都市規劃相當獨特,絕大部份地區基本上都是根據同一個方格的形式來排列,從南至北的道路叫「大道」(Avenue),從東至西的道路便是「街」(Street)。除了南端的曼克頓下城(Downtown)與東端區域,曼克頓區無論是大道還是街,都依數字排列。由東邊的「第一大道」至西邊的「第十二大道」,由南端的「第一街」至北端的「第二百二十八街」,整個都市的規劃都非常工整清晰,連外地旅客都可以在短時間之內尋找到自己的方向。

Times Square

地址
Broadway, 7th Avenue, 42nd Street, 47th Street

交通
乘地鐵至 Times Square-42nd Street 站

網址
www.timessquarenyc.org

Central Park

地址
Manhattan, New York

交通
乘地鐵至 59th Street-Columbus Circle 站或 5th Avenue 站

網址
www.centralpark.com

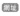

由於大道與街的排列都很一致，每個路口的間距相若，每塊土地的大小相當接近，建築物就好像電路板上的電子零件般安插在街道上，可見整個城市是相當人工化地製造出來。

在如此規範的都市設計中，出現了兩個特殊空間，其中之一便是由一條很特殊的街道：百老匯大街（Broadway）所創造出來的。百老匯大街由第五大道（5th Avenue）斜向延伸至第八大道（8th Avenue）。由於這條街既不是橫向，也不是縱向，與其他大道及街形成對角交接，從而創造了很多三角形的空間，為曼克頓工整的區域帶來突破。當中最特別的三角形空間便是時代廣場（Times Square）了。

時代廣場是世界著名的不夜城，基本上接近二十四小時運作，街道兩旁的大型電子廣告板不分晝夜地閃耀。這裡就算凌晨時分還是燈火通明，無論是酒吧、快餐店、夜總會，以至街道上的小食檔，仍是人山人海。時代廣場之所以長年車水馬龍，是因為曼克頓區內只

有很少公共空間，大多只是一些用作綠化的休閒公園，沒有能聚集大量人群的地方，因此這種露天廣場變得很珍貴。

時代廣場原名 Long Acre Square，本是一個買賣馬匹的廣場，但自一八七二年開始逐漸變成市內的重要地段。隨著多間大企業進駐曼克頓，曼克頓下城區域的金融、商業活動亦變得頻繁；以及紐約第一代大型鐵路運輸系統 Interborough Rapid Transit Company（IRT）在紐約成立，於二十世紀初開始提供服務，使交通更便利，令娛樂設施陸續北移。

在一九〇〇年開始，不少劇院、夜總會逐漸於此處出現，為曼克頓的上班一族帶來娛樂。而當紐約開始有電力供應，各劇院的廣告板亦由普通的平板廣告變成加設燈光的大型廣告，使這裡漸漸成為世界知名的百老匯劇院區。直至現在，除倫敦的西區（West End of London）之外，幾乎沒有類似的劇院社區可與百老匯媲美。世界各地的旅客慕名來朝聖，在這裡欣賞話劇、音樂劇，不少人此前從未踏足劇場，甚至從來都不是話劇愛好者。

時代廣場兩旁盡是不同的廣告板和電視屏幕

▲▲▲

《紐約時報》（*The New York Times*）在一九〇五年遷入此處，並在時代廣場建立 Times Tower。這個時代之塔是當時紐約第二高的建築物，廣場亦由 Long Acre Square 改名為 Times Square。而當《紐約時報》豎立第一塊電燈廣告板後，這裡漸變成訊息的集中地。隨著時代變遷，不同的廣告板、電視屏幕亦隨之增加，時代廣場成為訊息爆炸的地段，無數電視新聞機構都嘗試在這裡設立廣告屏幕。這個只有數條街道的小廣場，便在短短數十年間變成紐約，甚至整個美國的商業、劇場、傳媒中心，其繁華程度更反映著美國人當下的消費意慾，成為該國經濟狀況的指標。

時代廣場可以說是在一眾摩天大廈夾縫中的兩個倒三角形空間，其實在空間規劃上並不算很優秀，但這裡之所以能夠紅遍全球，全因附近的街道上有不同的劇院、娛樂場所、餐廳等能聚集大量人流的地方，而它們的主入口多數設在狹窄的街道上，人們缺乏一個聚腳點，時代廣場這個露天場地便發揮了凝聚人流和進行宣傳推廣活動的作用。

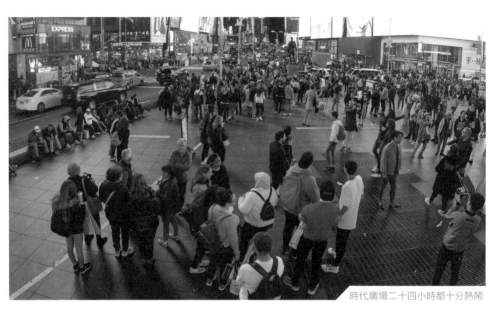

時代廣場二十四小時都十分熱鬧

▲ ▲ ▲

儘管時代廣場在經濟、文化上都有著重要地位，但是在都市規劃上卻略欠妥善。整個時代廣場無論日與夜都有大量人流，卻沒有行人專區或像內地的「步行街」等規劃，在百老匯大街上，經常出現人車爭路的情況。無奈時代廣場位於第四十二街（42nd Street），是曼克頓區的中央樞紐，旁邊的第五大道等街道都不甚寬闊，難以分流汽車流量，因此擠塞的情況只會惡化下去。另外，時代廣場周圍的行人路上還有很多表演、賣藝和紐約常見的熱狗車，不時出現混亂的情況。加上紐約很多大廈都未必有垃圾房，垃圾需要被放置在大廈前方，於是這一帶人多、車多、垃圾多，在規劃上並不理想。

繁華都市中的綠洲

在曼克頓這個二十四小時運轉的社區，很難找到一個讓人喘息的地方。這裡被規劃成工整的長方形格狀，每個格子接近完全一樣，建築物與建築物之間的空隙很少，一座座大廈一直以來都如插針般安置於街道中。紐約的人口自一八二〇年代開始大幅上升，人均生活空間不斷縮小，一批在曼克頓的富裕商人便提出希望在紐約也可以建造

像倫敦海德公園（Hyde Park）、聖占士公園（St. James's Park）、巴黎的盧森堡公園（Luxembourg Gardens）、戰神廣場（Field of Mars）等公共空間，讓市民有一個優質的休閒場所，在周日於公園內騎馬，同時也讓勞工階層有一個合適的舒展空間。因此，他們提出在第六十六街（66th Street）至第七十五街（75th Street）處設置公園，但由於該處土地面積只有六十五公頃，而且需要收購一些富裕人家的土地，所以計劃被擱置。

其後經過三年的討論，各方終於在財務及選址上達成共識，在第十九街（19th Street）至第一百○六街（106th Street）處建造紐約的中央公園（Central Park）。為了令計劃如期進行，公園發起人在一八五七年成立了中央公園管治委員會，與不同持份者達成協議，並為公園訂立不同的規例，讓中央公園得以正常運作直至一八七○年，委員會再將公園的管治權交給市政府。

大型設計比賽

由於整個項目規模龐大，影響的居民數目眾多，中央公

▲▲▲

園管治委員會便成立了一個七人小組，並舉行大型的設計比賽招聘園林建築師，同時又招聘工程師來為現場環境作前期測量和勘探等工作。項目吸引了三十三名建築師投標，最後由 Frederick Law Olmsted 和 Calvert Vaux 勝出。他們勝出的原因是能夠將公園與整個城市連接起來，公園不只是城中的綠洲，還是連接曼克頓東、南、西、北各區的綠化通道，是紐約這個石屎森林的通風口。

而這個設計最巧妙的一點，是利用樹木來分隔城市與公園。中央公園雖然以大廈為背景，但對置身公園的人來說，他們在中、短距離視線上看到的卻是逃離繁囂的「大自然」，公園內的人工湖是當中焦點。這個城中綠洲的概念在十九世紀可說是非常有創意，無論是倫敦海德公園，還是巴黎戰神廣場，四周都沒有太多高樓大廈，置身其中的人只看到公園內的景色，彷彿與外間的都市隔絕；但是在紐約，則是一個完全另類的組合。中央公園是與城市融合，甚至以城市為背景的都市園林空間，名副其實是都市中的綠洲。

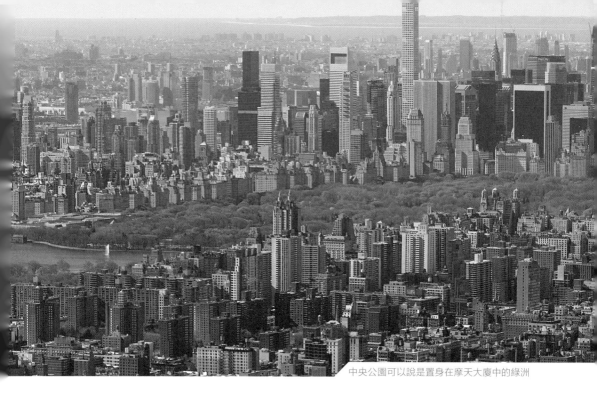

中央公園可以說是置身在摩天大廈中的綠洲

▲▲▲

中央公園的理念雖然好，但是需要解決一個棘手的問題──拆遷。因為當時公園所處地段有大約一千六百戶低收入家庭、三間教堂、一間學校、一個由愛爾蘭人營運的養豬場和由德國人擁有的花圃，和其他眾多新移民賴以為生的設施。而且這個計劃在一八五九年來說，不單前衛，更是異常大型，當中涉及三百萬立方米的泥土、二十七萬棵樹，並需要動用二萬個工人和不同種族的技術人才，如來自新英格蘭的工程師、愛爾蘭的勞工、德國的園藝師和美國本土的裝石技工，可謂精英盡出，也使項目費用由原來的一百七十五萬美元增加至七百三十六萬美元。

中央公園位於曼克頓區的核心位置，乃刻意用人為力量調整都市密度，不惜一切代價騰出都市中的一角，讓公園成為城市的「市肺」。無論遠觀，還是置身其中，中央公園都為曼克頓區旁邊的建築物帶來正面的作用，每年吸引了超過四千萬人次的旅客來遊覽。這個公園亦改善了紐約的天際線，間接推動曼克頓區直升機旅遊業發展。

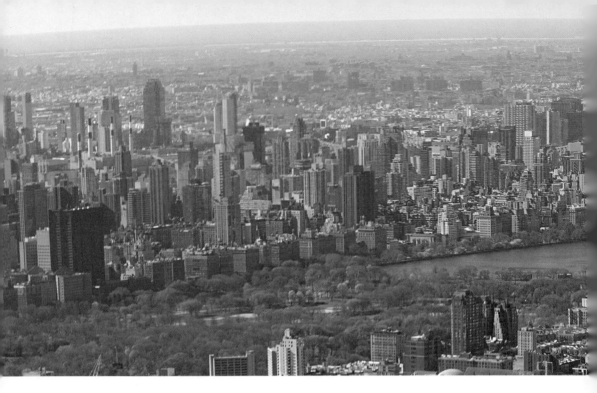

▲ ▲ ▲

公園讓紐約人得以忘卻繁囂，也吸引無數旅客前來遊覽。

總括而言，時代廣場和中央公園兩個地段一動一靜，性質截然不同，卻同樣因為道路或土地規劃的特殊情況，創造出新的價值，並為這個城市帶來巨大的改變，成為紐約不可或缺的元素。

5·2

CHAPTER V

死
亡
之
路
變
身
都
市
珍
寶

高架公園

曼克頓區第十大道（10th Avenue）從來都不是區內的核心商業區，但近年卻變成市內最重要的大道，蘊藏著龐大的經濟效益。這條大道之所以有如此改變，原因是第三十四街（34th Street）至 Gansevoort 街的舊高架鐵路在二〇〇九年被改建成高架公園（The High Line），從而改變了整條第十大道的面貌，並為整個紐約市帶來一隻新「金蛋」。

地圖

地址
820 Washington Street, New York

交通
乘地鐵至 8th Avenue-14th Street 站，再向西步行至 Washington Street，或乘地鐵至 28th Street 站，再向西步行至 10th Avenue。

網址
www.thehighline.org

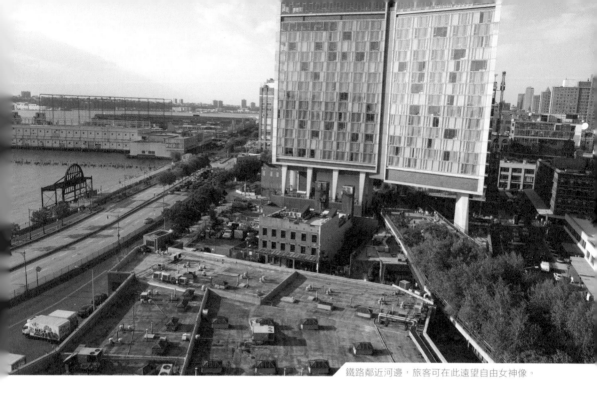

鐵路鄰近河邊，旅客可在此遠望自由女神像。

▲▲▲

第十大道的高架鐵路始建於十九世紀，這條鐵路除解決區內交通問題之外，另一個主要的功能是用作運送冰凍肉類。隨著時代變遷，區內發展已經大有不同，居民對高架鐵路的需要亦隨之有所改變，鐵路在一九八〇年代便已經荒廢了。

由於鐵路面積又長又窄，而且極近民居，此處在長期荒廢後，雜草叢生，蚊蟲為患。最麻煩的是，鐵路變成野鴿的聚居地，對該區的衛生環境造成莫大的威脅，路人的衣服還不時被野鴿糞便弄污，希望拆卸這條高架鐵路的呼聲漸高。當地雜誌《紐約客》（The New Yorker）便曾稱呼這條廢置鐵路為「死亡之道」──一條已經無希望、無生命的道路。

做夢的人

一九九九年，即這條鐵路荒廢近二十年後，時任紐約市長朱利安尼（Rudy Giuliani）為曼克頓西城區進行區內諮詢時，在西邊第四區的社區發展會議（Community Board 4）上，接近全數與會者希望政府拆卸這條鐵路，唯有兩個人是「眾人皆醉他獨醒」，選擇與主流民意唱反調，務求保留，甚至活化鐵路。恰巧這兩個

恍如做夢的人竟於會議上坐在相鄰位置，兩人分別是鐘錶商人 Robert Hammond 和旅遊作家 Joshua David。兩位志同道合的素人均對建築設計、都市保育沒有認知，亦沒有相關經驗，更沒有保育所需要的資金。但是他們憑著一顆赤子之心盡力保護這條鐵路，並成立非牟利的機構高架公園之友（Friends of the High Line）。

他們發現鐵路鄰近哈德遜河（Hudson River）河邊，還可以遠望自由女神像，因此靈機一觸，提出將鐵路變成公園。其實二人並不是首批提出保育方案的人，在一九八三年，鐵路狂熱分子 Peter Obletz 曾提出以十美元收購兩英里的鐵路，但由於得不到居民支持而不了了之。

力排眾議

回到一九九九年的會議，當時絕大部份居民都反對保留鐵路，連擁有鐵路的 CSX 運輸公司亦傾向拆卸方案，朱利安尼也傾向拆卸方案，問題是拆卸費用由誰來支付。其實對運輸公司來說，鐵路是一筆龐大的負資產，他們曾經研究如何活化鐵路，例如改建成露天停車場，

♠♠♠

或用作展示大型露天廣告板，可計劃都無疾而終。

當高架公園之友成立後，Robert Hammond 和 Joshua David 發現，原來任何民間團體或地方政府機關都能和聯邦鐵路管理局達成協議，利用現有的軌道用地作為公園或其他公共用途。由於有這條 Rail Banking 的聯邦法案來作為法律依據，高架公園之友便正式向紐約市政府提出將舊鐵路變成公園的方案。

曙光初露

在高架公園之友成立三年後，新市長彭博（Michael Bloomberg）上台，他的取態與朱利安尼不同，對高架公園方案持較開放的態度。由於彭博是金融界出身，他的焦點落在公園對紐約市的經濟效益是什麼？夢想很美，但別忘了背後的財務計算，乃商家的一貫風格。之後，高架公園之友找來專家意見，估計附近地區的地價將增長百分之十三至十六，因新的公共空間可提升區內的環境品質，同時解決擾攘多時的衛生問題。

這個結果完全符合彭博的願景，亦說服了市政府團隊和議會，本身便是超級富豪的彭博更願意以私人名義捐出二百萬美元來支持計劃。之後公園又獲得媒體大亨 IAC 集團總裁迪勒（Barry Diler）和太太捐助一千五百萬美元，使公園第一期的規劃與營造費用能夠落實。

為了讓紐約市民可以有更高的參與度，高架公園之友在 Facebook、Twitter 等網上社交媒體邀請市民參觀地盤，並舉行了二十多場公開講座。項目的聲勢做大了，他們便通過國際設計比賽來招聘設計團隊。一個廢墟重建的項目竟然收到來自三十六個國家，共七百二十個設計方案。最後，比賽由紐約的設計事務所 James Corner Field Operations 和 Diller Scofidio & Renfro 勝出。

他們的設計既能將昔日曼克頓的畫面在公園重現，又能滿足現代人對空間的需要。他們巧妙地保留了部份路軌，亦盡量保留鐵路的結構原貌，但又在不同空間加建木地板、花槽和露天座位，讓旅客在公園遊覽的同時，亦能感受當年貨物運輸的情景。另

◢◢◢◢

外，他們將昔日的車站改造成為咖啡茶座，並在不同的高架橋面加設座位，讓旅客可以從不同的角度欣賞曼克頓的風景。這也順理成章地帶旺公園兩旁樓宇的一、二樓空間，不少瑜伽班、健身課程應運而生。這條荒廢了多年的高架鐵路搖身一變，成為都市中的空中走廊，讓市民、旅客都可與城市互動。

二〇〇六年，高架公園正式動土興建，並仿效中央公園的模式，將公園隸屬市政府的公園暨休憩局（Department of Parks and Recreation），由休憩局來承擔管理工作，以及負責百分之七十的營運及維修費。之後，高架公園之友繼續營運，並以年費四十五美元招收新會員，又與公園周圍的商家合作，為會員提供優惠，而會費則用作支持公園營運。

活化整個社區

這個活化公共空間的項目包含一條長約四公里的步行徑，吸引了大量居民前來休憩、運動。在大量人流推動下，不少商店與餐廳在此開業。而這些店舖又進一步吸引外來旅客到此處消費，使一條接近死亡的街道在數年間重生，連帶一些知名餐廳都前來開

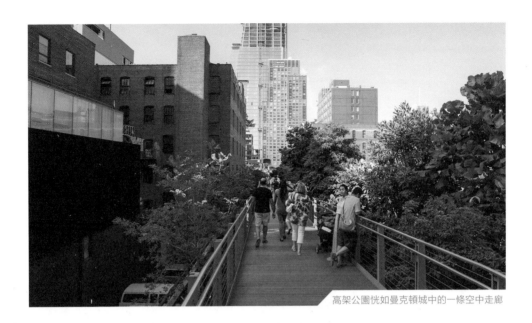
高架公園恍如曼克頓城中的一條空中走廊

▲▲▲

店，為小區帶來新氣象。很多旅客和居民都說，在紐約，雖然自由女神像很具代表性，但我只會去一次，可是高架公園和附近的餐廳，我可能每周都會去。

這個原本只能用作安放廣告板的荒廢鐵路，在經過精心設計之後，大大提升了自身的商業價值。公園建造後，該區的造訪人次由二〇一〇年的二百萬，急升至二〇一二年的四百四十萬，並帶動了二十九個新發展項目、約一千間酒店房屋、二千五百個住宅單位和一萬二千個工作機會，相當於二十億美元的經濟效益。高架公園成為城中的新金蛋，時任市長彭博於二〇一一年宣佈基金會 Diller-von Furstenberg Family Foundation 將捐贈二千萬美元予高架公園之友，以復修北面軌道。這條軌道與地鐵七號線的新延線接軌，大大方便旅客前往公園，鞏固公園作為城中不可或缺的空中走道的地位。

5·3
CHAPTER V

電影中的
建築

帝國大廈／
洛克菲勒中心／
克萊斯勒大廈

紐約有數座建築物在建築史上不算特別，但在電影史上卻非常有名，有的建築物甚至每星期都會在電視上出現。加上這些建築物都在頂層加設了觀景台，所以深受旅客歡迎，在多部電影或電視劇的吹捧之下，成為了紐約旅客必到的景點，變成這個城市的長期「金蛋」。

EMPIRE STATE BUILDING／
ROCKEFELLER CENTER／
CHRYSLER BUILDING

地圖

Empire State Building

地址
20 W 34th Street, New York

網址
www.esbnyc.com

交通
乘地鐵至 34th Street 站，
再沿第三十四街向東步行至
帝國大廈。

地圖

Rockefeller Center

地址
45 Rockefeller Plaza, New York

網址
www.rockefellercenter.com

交通
乘地鐵至 47th-50th Streets 站，
再沿第四十九街向東步行至洛
克菲勒中心。

地圖

Chrysler Building

地址
405 Lexington Avenue, New York

網址
chryslerbuilding.com

交通
乘地鐵至 5th Avenue-Bryant
Park 站，再沿第四十二街向
東步行至克萊斯勒大廈。

曝光率最高的大廈

紐約一直是荷李活電影或電視劇的熱門取景地點，當地多年來不斷推動電影旅遊，借助電影為城市塑造的魅力來發展特色旅遊業，像是早年火熱的《色慾都市》（*Sex and the City*）就為紐約帶來「色慾都市旅行團」（*Sex and the City Hotspots Tour*）。而在此之前，帝國大廈（Empire State Building）、洛克菲勒中心（Rockefeller Center）和克萊斯勒大廈（Chrysler Building）便因為各種影視節目，成為熱門景點。

帝國大廈始建於一九三一年，樓高四百四十三米，共一百○二層，當時是全球最高的建築物。直至一九七○年代紐約世界貿易中心的雙子塔出現，帝國大廈才失去世界第一高樓的美譽。在接近四十年的時間裡，帝國大廈都是世界上最高的大樓，而它的高度在當年遠遠超越了紐約的其他大廈，所以一直是全市的地標，甚至代表了紐約。有幾張經常掛在餐廳、酒吧裡的經典照片：幾名鋼鐵工人危險地坐在工字鐵上，雙腳懸掛在紐約半空，便是拍攝於一九三一年施工中的帝國大廈，可見帝國大廈是何等有名氣。

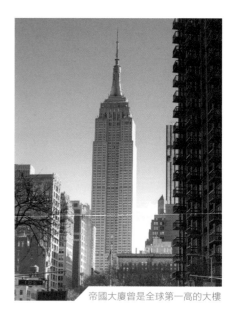
帝國大廈曾是全球第一高的大樓

很多美國著名的清談節目都以帝國大廈為片頭，多部電影也都在此處拍攝，如一九三三年的《金剛》（*King Kong*）、一九九三年的《緣份的天空》（*Sleepless in Seattle*）、一九八○年的《超人II》（*Superman II*）、一九九六年的《天煞─地球反擊戰》（*Independence Day*）等。

帝國大廈除了曾是全球第一高的大樓，也有十分著名的觀景台。紐約建築師事務所 Shreve, Lamb, and Harmon 在設計帝國大廈時已充份考慮到如

何善用大廈的高度，因此他們在第八十六層及第一百○二層均設有觀景台，好讓旅客可以一覽整個曼克頓區的景色。這個觀景台正是浪漫愛情電影《緣份的天空》結局中的重要一幕。觀景台可讓人飽覽紐約的日夜景色，再加上一眾電視節目及電影效應，使帝國大廈每年吸引了接近三百五十萬旅客前來參觀，直接帶旺了第三十三街（33rd Street）一帶的商舖。

大蕭條中的賭博

在紐約還有另一個著名的觀景台，便是位於洛克菲勒中心建築群GE大樓七十層的觀景台（Top of the Rock）。若論景觀，此處比帝國大廈略遜一點，但是這個項目有著重大的意義。洛克菲勒中心是由十九座商業大廈組成的商廈建築群，在上世紀二、三十年代是全世界最大的都市重建項目。整個重建

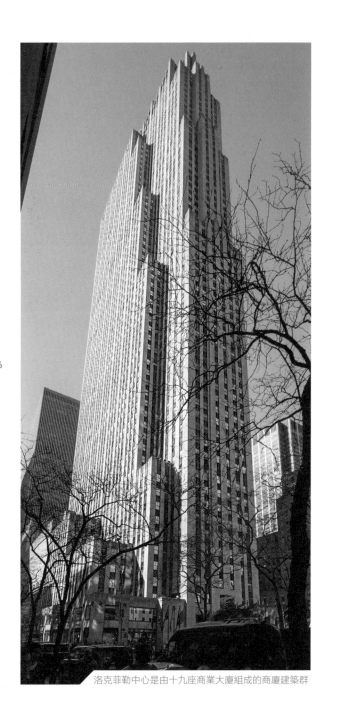

洛克菲勒中心是由十九座商業大廈組成的商廈建築群

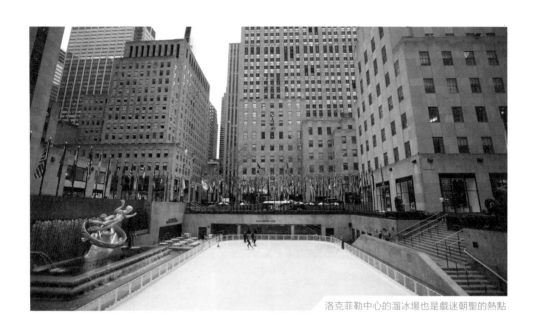

洛克菲勒中心的溜冰場也是戲迷朝聖的熱點

▲ ▲ ▲

計劃囊括了曼克頓第四十八街（48th Street）至第五十一街（51st Street）的地段，總面積達八萬九千平方米。這規模在現在看來也可以說是一時無兩。

不過，整個建築群最為人們所熟悉的是此處的溜冰場及聖誕樹。美國國家廣播公司（NBC）的長壽節目 Today 多年來都是在這裡拍攝的。而在一九八四年的電影《捉鬼敢死隊》（Ghostbuster）、一九九二年的電影《寶貝智多星2》（Home Alone 2）中，有多個重要場口均在此取景，使這個溜冰場變成戲迷朝聖的熱點。

另外，一代性感巨星瑪麗蓮夢露（Marilyn Monroe）亦曾多次在洛克菲勒中心出現。在她於一九五五年拍攝的電影《七年之癢》（The Seven Year Itch）中有經典一幕：當瑪麗蓮夢露經過地鐵排氣口時，她的白色連身裙突然被風吹起。這一幕便是在離洛克菲勒中心不遠的第五十二街（52nd Street）的劇院處拍攝，至今一直被認定為性感的象徵。洛克菲勒中心是如此多電影的經典取景地，因此非常多影迷會到這一帶朝聖。

在 Top of the Rock 可俯瞰曼克頓景色

▲ ▲ ▲

冒險家的天堂

除了電影，洛克斐勒中心在金融界也甚有地位。此處是紐約的豪華商業地段，還曾發生美國經濟史上一場重要的戰役。

一九二八年，當年的世界首富之子小約翰洛克菲勒（John Rockefeller, Jr）開始籌劃興建整個洛克菲勒中心，但他的雄韜偉略在一九二九年遇到了重大的障礙：美國出現了經濟大蕭條（The Great Depression），本地的經濟受到重創。小洛克菲勒的很多合作夥伴都收緊了投資，連帶當初預計遷入的劇院都拒絕搬遷。因此洛克菲勒家族需要做出重要的決定：是繼續這個項目，還是放棄。為了振奮人心和重振本地經濟，他們進行了一場數額龐大的賭博：百分百自資發展整個項目，讓計劃如期進行。

其後的發展並非一帆風順。在第二次世界大戰前，荷蘭政府原定租用其中一座大樓的數層，但因戰爭關係而不能承租。而在日本偷襲珍珠港之後，一些與日本、德國及意大利有貿易往來的公司亦因政治原因不獲續租，直接影響中心的租務收入。洛克菲

勒中心自一九二九年開始發展，卻直至一九四一年才盈利。但小約翰洛克菲勒的這場賭博最終仍獲得勝利，因為在一九四二年，已有超過四百個租戶等候洛克菲勒中心的空置單位，中心每年除稅後的利潤可達數百萬美元，成為洛克菲勒家族最重要的資產。

不過，關於洛克菲勒中心的商業賭博仍未完結，洛克菲勒中心絕對是冒險家的天堂。到了一九八九年，正值日本泡沫經濟高峰的時候，日本三菱地所便以高達八點四六億美元收購洛克菲勒集團百分之五十一的股權，成為當年日本最大的單一海外投資。然後三菱再逐一收購集團餘下股權。但在日本泡沫經濟爆破後，三菱便於一九九六年將洛克菲勒中心的十四座大廈以十八億五千萬美元出售予美國房地產投資者 Jerry Speyer。

天際線上的標記

在紐約的天際線還有另一座同樣享負盛名的大廈——克萊斯勒大廈。此大廈高二百八十二米，於一九三〇年建成，在帝國大廈建成前曾是世界第一高樓。

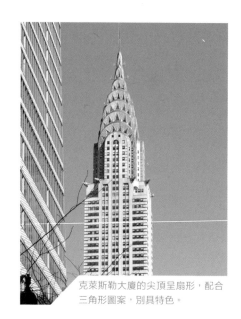
克萊斯勒大廈的尖頂呈扇形，配合三角形圖案，別具特色。

克萊斯勒大廈的外形有一點像帝國大廈，因為兩座大廈同樣是尖頂的建築。不過，克萊斯勒大廈的尖頂有多一點特色：它的屋頂具有扇形的層次和三角形的圖案。在晚上，大廈的燈光效果是從屋頂上的三角形中散發出來的，就算在遠處，還是可以清楚地從眾多摩天大廈中將它辨認出來。和前面兩座大廈一樣，也有多部電影以克萊斯勒大廈為背景。電影《蜘蛛俠》（Spider-Man）中的蜘蛛俠和《復仇者聯盟》（The Avengers）中的鐵甲奇俠（Iron Man）都曾在此大廈飛過，可見這個屋頂很有特色。

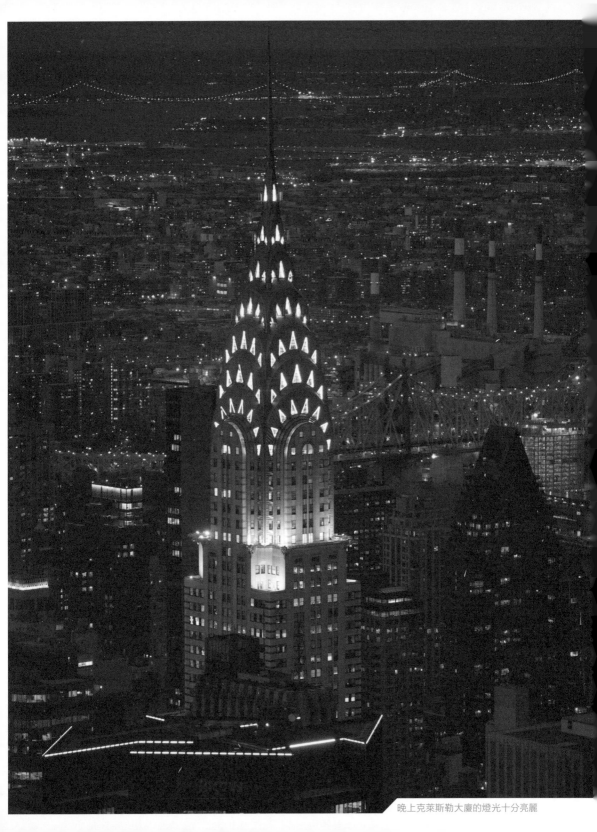

晚上克萊斯勒大廈的燈光十分亮麗

圖 1

克萊斯勒大廈和帝國大廈都呈左右對稱，
結構柱也是沿著建築物外圍擺放，因此窗戶都偏小。

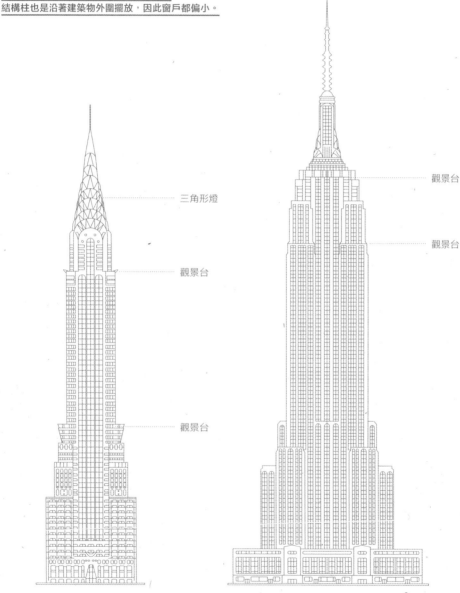

三角形燈

觀景台

觀景台

觀景台

觀景台

克萊斯勒大廈

帝國大廈

此大廈還有另外兩個與眾不同的地方，便是位於六十一樓觀景台外的鋼飛鷹雕塑，以及其具貴氣的三角形電梯大堂。這個電梯大堂在微弱的黃光及啡色的雲石配襯之下，給予人們一種深沉的味道，連電影《黑超特警組》（MIB）都曾以此大堂來作為電影中特務辦公室大堂的場景。

為整座大廈的標記。

帝國大廈和克萊斯勒大廈基本上在東、西、南、北四面完全對稱，故大廈中軸線的頂部亦順理成章成為避雷針的位置。這樣不單能滿足功能上的要求，更能加強整座大廈的視覺效果。

裝飾藝術風格

帝國大廈、洛克菲勒中心和克萊斯勒大廈三座建築物，都是裝飾藝術風格（Art Deco）的代表作品。裝飾藝術風格是上世紀二十至三十年代美國流行的建築風格，而曼克頓的摩天大廈更常用這種設計風格建造。裝飾藝術風格的建築物多數有中軸線，左右對稱，外牆多以石材為主要的物料，結構柱則往往沿著建築物的外圍而擺放。因外牆上有很多結構柱，所以建築物外圍的窗戶都很小。為了降低建築成本和工程的複雜程度，這些建築物不管是高層還是低層，大都是一致的標準層設計（即每層平面空間的佈置相同），唯一的區別便是在頂層。無論是帝國大廈、洛克菲勒中心，或克萊斯勒大廈，基本上只有在頂部或高層部份才會出現變化，成

其實這三座建築物在建築設計上並沒有太多的特色，卻因為其高度、地理位置和經濟地位而變得矚目，當它們在電影或電視節目帶動下，就變成旅客必到的朝聖地了。

感謝曾為此書提供協助和意見的人士和機構，排名不分先後：

吳永順建築師，太平紳士

陳翠兒建築師

李國興建築師

梁勵榮譽院士

嚴志明教授，太平紳士

古偉雄先生

李孝賢先生

謹此致謝

責任編輯	趙寅
書籍設計	李嘉敏
封面設計	李嘉敏、黃詠詩

書　名｜築覺 V：閱讀紐約建築

作　者｜建築遊人

攝　影｜建築遊人

出　版｜三聯書店（香港）有限公司
　　　　香港北角英皇道四九九號北角工業大廈二十樓
　　　　Joint Publishing (H.K.) Co., Ltd.
　　　　20/F., North Point Industrial Building,
　　　　499 King's Road, North Point, Hong Kong

香港發行｜香港聯合書刊物流有限公司
　　　　香港新界大埔汀麗路三十六號三字樓

印　刷｜美雅印刷製本有限公司
　　　　香港九龍觀塘榮業街六號四樓A室

版　次｜二〇二〇年七月香港第一版第一次印刷

規　格｜十六開（170mm × 220mm）二八〇面

國際書號｜ISBN 978-962-04-4668-9
　　　　© 2020 Joint Publishing (H.K.) Co., Ltd.
　　　　Published & Printed in Hong Kong

三聯書店
http://jointpublishing.com

JPBooks.Plus
http://jpbooks.plus